"十四五"普通高等教育本科部委级规划教材

工笔重彩人物画技法教程

白娜 著

中国纺织出版社有限公司

内 容 提 要

本书以专业分解与技术还原的方式讲解工笔重彩人物画，并围绕教学课程的重点，结合作者的创作实践，系统讲授工笔重彩的色彩美学、中国画色彩构成、工笔画的形式构成等内容，以全新的视角引导学生领会中国色彩美学体系，学习、研究并逐步掌握工笔画的艺术特征、创作方法、美学规范，更好地将美学传统、中华优秀文化精髓和艺术创意体现在空间与画面艺术。

本书适用于高等院校学习中国画的学生。

图书在版编目（CIP）数据

工笔重彩人物画技法教程 / 白娜著. -- 北京：中国纺织出版社有限公司，2023.8
"十四五"普通高等教育本科部委级规划教材
ISBN 978-7-5229-0993-6

Ⅰ. ①工… Ⅱ. ①白… Ⅲ. ①工笔重彩—人物画—国画技法—高等学校—教材 Ⅳ. ① J212.25

中国国家版本馆 CIP 数据核字（2023）第 170500 号

责任编辑：朱昭霖 华长印 责任校对：高 涵
责任印制：王艳丽

中国纺织出版社有限公司出版发行
地址：北京市朝阳区百子湾东里A407号楼 邮政编码：100124
销售电话：010—67004422 传真：010—87155801
http://www.c-textilep.com
中国纺织出版社天猫旗舰店
官方微博http://weibo.com/2119887771
天津千鹤文化传播有限公司印刷 各地新华书店经销
2023年8月第1版第1次印刷
开本：787×1092 1/16 印张：11
字数：172千字 定价：69.80元

前　言

　　党的二十大报告指出，增强中华文明传播力影响力。坚守中华文化立场，提炼展示中华文明的精神标识和文化精髓。本书结合教学、创作、学术研究实践进行思考和写作，针对当代教学理论与实践，传承中华优秀传统文化。

　　本书立足新时期对文化的要求，阐述工笔画的起源、历史发展和演变的历史进程，同时，讲解古典美学思想、画理与画法、材料媒介与技法、笔法体系、色彩美学等知识。系统阐释工笔重彩人物画技法体系的学术美学规范和基础理论及基本技法。通过历代经典作品分析与鉴赏，传承技法美学规范，深化艺术思维的精神视野，把握技法体系的形式结构和艺术特色。《笔法论》《芥舟学画编》《传真心领》等经典画论，均为本书的技法理论依据。

　　本书致力于拓展精神视野与艺术思维空间，倡导通过工笔人物画技法教学，增强"至精之象"的主体意识，文化创意应以中华文明历史根源为基础，以中华文明的美学思想为精神轴心。

<div style="text-align:right">

白娜

2023年3月

</div>

顧誠素之先達
解玉珮以要之

目 录

第一章

工笔重彩人物·画理论

第一节　工笔重彩人物画基本概念

工笔重彩人物画是中国文化的精髓，其历史之久远，可以追溯到彩陶仰韶文化、良渚文化、红山文化、余姚河姆渡文化。彩陶文化是重彩的起源之一，彩绘人物舞蹈以及彩绘人面像上都有生动的毛笔线描和彩绘。中国早期的视觉艺术形式几乎全部是彩绘。

如竹木简牍上的人物肖像刻画生动且技法精湛（图1-1），带有彩陶纹饰图形图像人面鱼纹彩陶盆（图1-2）将设计和彩绘完美结合，具有抽象抒情的表现意味。玉器时代，人面像、人物动态、人物肖像凝聚在玉器雕饰，图形、彩绘扩展到彩绘俑、彩塑、彩绘贝壳、彩绘乐器、彩绘化妆器具等成为中华文化的容器。

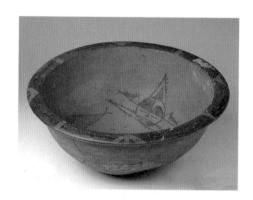

图1-1　额济纳汉简中的人面像　　　　　　　　　　图1-2　人面鱼纹彩陶盆

一、工笔重彩人物画的定义

以毛笔取势定位、分色层染重彩的中国绘画艺术，统称"工笔重彩"。工笔人物分为淡彩与重彩两种画法。工笔是相对写意而言，重彩是相对淡彩而言。以人物为画面主体和主题的绘画称为工笔重彩人物画，载体材质上通常分为绢本和纸本。

二、重彩的起源

《荀子·赋篇》中说"色以为章",《战国·荀卿》中说"五采备而成文","五采"也称"五彩",指青、黄、赤、白、黑五种颜色,泛指多种颜色。

宋代邓椿在《画继》中说"画者,文之极也""引类于太极之上",重彩的起源可以追溯到彩陶时代,在仰韶文化、良渚文化、红山文化、大汶口文化中都有所体现。彩陶时代是重彩艺术的起步点,如早期马家窑文化彩陶——舞蹈纹彩陶盆(图1-3),舞蹈形象画面分为三组,每组五人,手拉手,舞姿面向一致,乐舞欢歌,舞姿优美,具有浪漫抒情韵味,容器盛满水时,水中映现舞蹈倒影。

岩画是刻与绘结合的艺术,也是重彩的起源

图1-3 舞蹈纹彩陶盆

之一。贺兰山岩画以刻为主,以冷色调的彩绘辅之。广西右江岩画在江岸崖壁上以重彩描绘音乐、歌舞、渔猎、祭祀等大场面人物组合,以暖色调彩绘为主,色彩古拙、气势雄浑,江苏连云港将军崖岩画则以镌刻人物形象为主,人物面部形状古朴,场面宏大壮观。

(一)色之丹青

丹青是中国画的代称,也是色彩起源的艺术概括。在中国古代艺术与文明的进程中,色彩主导了中国早期视觉艺术的发展和演变。从彩陶时代起,彩绘就伴随着中国美术史的起源、发展和演变的历程。色彩(彩绘)覆盖了中国早期艺术的所有领域。

古代诗句有许多描写色彩与情思的诗句。"潦有青苔破壁绿"的意境幽美与浪漫抒情,"丹赪以艳"的红艳多情。"五色依稀,映日而流霞""著色浅淡,布境幽遐""维天有兆,道在乎观,法用不挠""一阴一阳,备藻缋以成文章""河汉以布彩""五彩成文""色分隐映""影带其彩""浮彩隐苍""丽乾元以发彩""五采备而成文""染绛(大红)日而成蒨❶,映青空而似蓝",古典诗句中运用了色彩抒情,使其具有高雅的艺术感染力。

唐代文学家李程在《众星拱北赋》中写到"乍合彩以呈质……点缀苍旻",在中国古典

❶ 蒨:qiàn,红。

艺术哲学与美学体系中，色彩美学自成体系，贯穿在中国视觉艺术领域的深层结构之中。

《诗经》中的《采绿》记载了古代早期对色彩颜料的采集，原文如下：

终朝采绿，不盈一匊。予发曲局，薄言归沐。

终朝采蓝，不盈一襜。五日为期，六日不詹。

之子于狩，言韔其弓。之子于钓，言纶之绳。

其钓维何？维鲂及鱮。维鲂及鱮，薄言观者。

《尔雅》中记载了论"染"和论"色"的史料弥足珍贵。《尔雅》论染色："一染谓之縓（今之红也），再染谓之赪（浅赤），三染谓之纁（纁，绛也）。青谓之葱（浅青），黑谓之黝（黝，黑貌）。"

《尔雅》还记载了关于染色、色彩与丝织品的相关史料："素锦绸杠，纁帛縿，素升龙于縿，练旒九，饰以组，维以缕。缁广充幅，长寻曰旐（帛全幅长八尺），继旐曰旆，注旄首曰旌，有铃曰旂，错革鸟曰旟，因章曰旆（以帛练为旒，因其文章不复画之，周礼云通帛为旆）。""纶，似纶；组，似组，东海有之。帛，似帛；布，似布，华山有之。"

《尔雅》所载"三染"之色，是丝织品画面的底色。《尔雅》关于染色的记载是中国古代典籍史料文献中最早的记载。

染帛、染缯、染绢的程序都是以彩绘画面基底来定色定调。因为蚕丝本色是不同的，用蚕丝织成的缯帛、绢素也因此产生偏色，出现偏绿、偏黄、偏赭的情况。染色的帛，底色基调古雅高贵具有色调之美。

"伊洛而南，素质五采，皆备成章曰翚。江淮而南，青质五采，皆备成章曰鹞。"《尔雅》的这段文字通过自然界的色彩，描述了自然间的万象之美。

孔子说"绘事后素"，素，是经练过的丝织品。唐代画家张萱的工笔重设色画《捣练图》（图1-4）描绘了唐代贵族妇女捣练缝衣的工作场面，表现了这一情境的练素之美。

"青质五采，皆备成章"，丹青为冷暖色系，"青"应为丹青之"青"。青、绿、空青都是冷色系。青、空青为矿物质。秦代封泥有"采青丞印"（图1-5），以秦代主管采集矿物颜料而命名的专职官，该职在周朝设立，秦延续周制。

青是一种青色天然矿物质颜料。古代金、锡、丹、青都由国家负责开采，设有专职官员主管矿物颜料资源。"西采金印"和"采青丞印"作为中国早期重彩艺术史佐证了秦王朝开采色矿的空前规模。秦始皇兵马俑的彩绘，是世界美术史中壮观的彩绘雕塑，堪称色彩起源

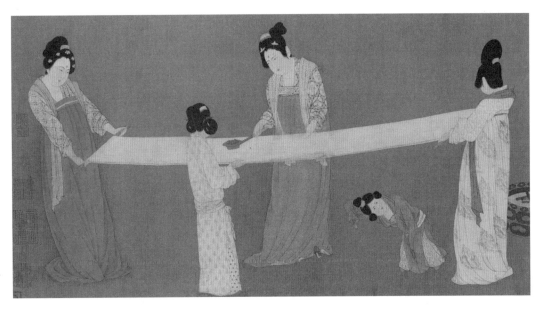

图1-4　捣练图（局部）　唐代　张萱

（重彩起源）的世界奇观。

丹青采绘，冷暖相间，在《尔雅》中已经有确切记载。青也有花青，属于植物质染料，多用于绘画。中国画色彩中的青色，名称很多，可分为两类即"矿物青"和"植物青"。矿物青即产自青铜色矿，主要有石青、空青、曾青、扁青、铜青、螺青、青黛七种。植物青主要有花青、木蓝、松蓝、靛花（靛青）、山蓝、蓼[1]蓝六种。矿物青保色耐久，无化学变化危险，植物青会随岁月的流逝而氧化褪色，但也无须担忧变色。

图1-5　采青丞印

其中，空青产自凉州空青山、生益州山谷及越巂[2]山有铜处。铜矿出铜处兼有诸青，但空青最为难得，出自蔚州、兰州、宣州、梓州、宣州的空青最佳。

彩绘的美学意义并不是赋予表面炫目的图绘。考据美术史，彩绘之源，作为中国古代视觉艺术深层结构的媒介载体，承载"人文之元，肇自太报"（《文心雕龙·原道》），是"人文之元"的精神支撑。"彩陶时代"和"青铜时代"都是以色彩象征而命名的。色彩之源、

[1]　蓼：liǎo。
[2]　巂：xī。

重彩之元，象征"人文之元"，支撑着"人文之元"的美学意义。中国古代艺术哲学与美学思想体系，确立了色彩之美的文化精神高度。"五采备而成文"，诠释为天地文心，人文之元的精神元素。

西晋陆机在《陆机集》中论述色彩的功能与作用以及丹青彩绘的人文精神，"丹青之兴，比雅颂之述作，美大业之馨香，宣物莫大于言，存形莫善于画，图形于影，末尽纤丽之容""五色比象，殊形异端。或济貌以表内，或惠心而丑颜，或摅文而抱绿，或披素而怀丹""因自然以为基，仰造化而闻道""妙思天造，精浮神沧""解心累于末迹""挫干乘状一毫，当何数乎智慧"。"丹青之兴"，色彩的兴盛，可以与雅颂比美，色彩（重彩）可以承载人文精神的容量。

彩绘作为重彩艺术形式，并不是作为某种描绘方法而言的，在中国文化观念中，"彩绘"并不局限于某种形式技法概念。在整个中国文化系统中，"彩绘"起到了人文精神传承的作用。南齐诗人谢朓在《拟宋玉风赋》中提到"烟霞润色"，与石涛的"烟霞供养"，都强调了气韵空间与色彩的联系。

（二）铅华粉黛

工笔重彩人物画与古代彩妆同为容貌之美，兼具实用功能和艺术功能。顾恺之的传世名画《女史箴图》（图1-6）描绘了这一主题，意境优美典雅。画面上所书"人咸知修其容，莫知饰其性，性之不饰，或愆礼正。斧之藻之，克念作圣"。"修其容"与"饰其性"自古就是古代女性人格品德与容貌仪表的表现主题，中国古代乐礼文明也依循美学规范而成为伦理核心。

人类用艺术语言，如工笔绘画或其他视觉艺术形式，来表现自身容貌和身份地位，目的在于将人格本体定格、定位在视觉艺术形式中，表明人类精神意识的觉醒，寻找人类在自然万物中的位置。人类把自己的形象定格、定位在竹木简牍、彩陶上，铸雕在青铜器物上，以及其他不同的物理艺术载体上，如人面鱼纹彩陶、彩陶人面像、彩陶雕像、竹木简上的肖像画、墓室壁画等，其中洛阳西汉古墓壁画中的人物肖像画以烧沟61号墓中的侧面老者（图1-7）最具代表性，属于汉代早期的写意人物画。

湖南长沙宁乡出土的人面纹方鼎（图1-8）、四川广汉三星堆青铜人面像、战国时代彩绘俑、彩陶人面像、竹木简彩绘人面像、玉雕人像、汉代彩绘乐舞俑（图1-9）、长沙马王堆西汉墓彩绘"冠人"男俑（图1-10）等都是重彩艺术的直接传达表现。四川三星堆商青铜兽面具（图1-11）目光中延伸出两个长焦镜头状物，从眼眶里伸出，这种奇特的造型表现十分罕见，似是"以观为智"思想的体现，对人"观"与"智"进行的艺术定位。

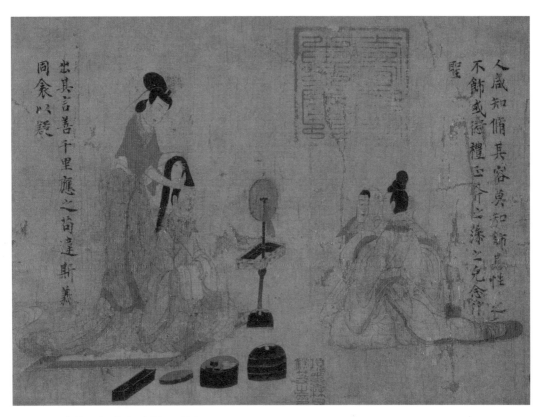

图1-6 女史箴图（局部） 东晋 顾恺之

图1-7 烧沟61号西汉墓中的侧面击掌老者

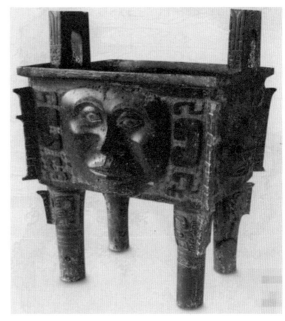

图1-8 人面纹方鼎

图1-9 汉代彩绘乐舞俑

图1-10 "冠人"男俑

中国古代哲学与艺术观念体系中的时空观是多维成像的，包括微观、宏观、玄观。三观用以定向、定势、定形、定位，使中国古代的视觉艺术达到多维高度。《周易·本义》中说"观乎天文以察时变，观乎人文以化成天下"，人类目光向自然天文中延伸，在自然万物中寻找的人格位置，从而达到"以观为智"，这是中国古典艺术哲学与美学思想的精华。

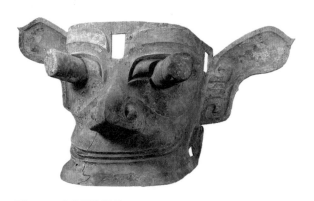

图1-11 商青铜兽面具

三、形随笔立，笔寓于形

《尔雅·释言》对中国画的定义和定位："画，形也。"唐代张彦远《历代名画记》中"叙画之源流"，引用《尔雅》的论画定义，为历代所推崇："夫画者，成教化、助人伦。穷神变测幽微。与六籍同功，四时并运。发于天然，非由述作。"张彦远明确定位了文心、文

采升华与转化的心灵美育的艺术功能。"成教化、助人伦"即从根本上提升人类心灵对美的感应，对精神高度的艺术需求以及对人性的文化教养、道德品质、理想信念、人文精神的整体提升到人格之美的高度。通过艺术寻求精神价值以及"测幽微"之美的心灵感悟。绘画的功能就是达到人文教化的艺术高度，"与六籍同功"指传承经典，"四时并运"指经典绘画与人的审美同步、与社会发展同步，从而达到艺术之美的传承。《文心雕龙·原道》中说"人文之元，肇自太极"，中国的艺术与文明的根源，在于人文精神和美学高度上的和谐统一。

"发于天然，非由述作"，中国的绘画起源论是至精至明的审美情感。"在天成象，在地成形"，是中国古代艺术哲学的"象形论"。"在天成象""美者正于度"（《淮南子·主术训》），"象"即是"人文之元，肇自太极"之"象"，是人文传承的色彩感悟，即重彩之源。

"画者，形也"，《尔雅》中对绘画的定位，强调以形为本。形，就是"象"的美化、"象"的艺术升华，是中国画定位在"以观为智"的美学高度。

"形随笔立，笔寓于形"是工笔人物画美学思想的核心。工笔之"笔"，"存心要恭，落笔要松"，"恭"就是精诚纯正之心，"心生而言立，言立而文明"（《文心雕龙·原道》）。

石涛论画中说"取形用势"，王维论画中也提到"凝神取象，道契玄微"，充分说明"形"是象的潜影，"形"是绘画本质。

《历代名画记·论画六法》中写道："夫象物必在于形似，形似须全其骨气，骨气形似，皆本于立意而归乎用笔。"在"形似"基础上的"象物"从逻辑上分析，本义还是"形随笔立，笔寓于形"。人物画用笔的"笔寓于形"，工笔画的各种勾线染色法即"形随笔立"，笔法要义在于形象定位、定势、定形。构图定位涉及"形与势"的关系，"取形用势"即是"形与势"在笔法中的定位坐标，而染色则是深化"取形用势"之美。谢赫"六法论"中"气韵生动"指色彩美感的灵韵之气。"骨法用笔"则是全面深化"形随笔立，笔寓于形"的形式美学与绘画技法的统一。

四、因象设形，因形造美

中国画审美理念依附于中国传统文化，同时彰显并弘扬了中国文化。中国画是以色彩为起源。帛画是工笔重彩的起源，也是最早的中国画。在造纸术发明之前，帛画是工笔重彩绘画的重要载体之一，其"引楯万物，群美萌生"，在兼具其旌幡的实用功能外，更能体现艺术形式中高古的审美表现。

《历代名画记》从文化源本质，论证了绘画功能与作用。颜光禄说："图载之意有三，一

曰图理，卦象是也。二曰图识，字学是也。三曰图形，绘画是也。"图理、图识与图形，三位一体，概括了"图载之意"的内涵。工笔重彩人物画，图载学识之理、图形之美、图识之意，"因象设形""因形造美"。中国早期的工笔重彩人物画，以帛画中精湛的技法、完美的形式、多样化复合技术、绘画技法与平面构成设计完美结合、复杂的制作技术、空间与画面形式结构、色彩构成及视象时空的立体构成为代表，创造出了古代工笔重彩之美的典范。

"画缋之事，杂五色"（《周礼·考工记》），据蒋玄佁先生研究，古代文字学中"缋"字与"绘"字相通。古时的"画"用规、矩等器具，"绘"才是自由的绘画。"绘"字从系（纟），即可知绘画开始是在织物上进行的。《尚书·虞书·益稷篇》说："予欲观古人之象、日月、星辰、山龙、华虫作会。"这句话的意思是要想能够观察古人所绘制的形象，如太阳、月亮、星星、山川、龙和花虫等。在东汉郑玄的《注释》中，解释"会"在这里的意思是"绘画"，即画的意思。他进一步解释说，"凡画为绘"，即所有的绘画都可以称为绘。此外，孔疏也提到了绘画与服装上的刺绣等装饰之间的联系。他在《十三经·注疏尚书正义》中写道"衣画而裳绣"，意思是绘画最初是从服装上的刺绣等装饰演化而来的。《尚书·虞书·益稷篇》中的引文以及郑玄和孔疏的注释都表明，绘画最初可能从服装上的刺绣等装饰发展而来，然后逐渐演化成独立的艺术形式。

帛画是早期古代工笔重彩的起源之一。帛画最初是画在丝织物上的，这一点可以从《十三经·注疏尚书正义》中的"衣画而裳绣"的记载中得到证实。这表明古代人们将绘画与服饰装饰联系在一起，通过在服饰上进行绘画和刺绣来表达美感和装饰性。尽管在史料中没有明确的文字记载，但通过考证画史丝织品上的帛画，我们可以看到一些帛画的真迹。这些真迹承载了重彩画史的视觉艺术语言，揭示了古代工笔重彩绘画的渊源和奥秘。帛画的出现和发展，不仅为后来的绘画艺术提供了重要的启示和基础，也为我们研究古代绘画史和重彩画史提供了宝贵的文物资料。通过研究帛画，我们可以更好地理解和欣赏古代工笔重彩绘画的艺术魅力和技法特点。

"书于竹帛，刻镂金石"（《淮南子·主术训》），竹简与帛书帛画，开启了"文以载道"，承载着中国文化史"图理""图识"与"图形"的精美篇章。古代的织物，最初是麻纤维，由粗纤维编制，发展演化成为"织"的时候，也是粗麻状物质。初期的材料应是麻织物。殷商时代，产生了蚕丝的织物，仍属于动物纤维。原料蚕丝质地较为生硬，经过制帛工艺才可以用于帛书和帛画，《考工记》记载了丝织品缣帛的制作流程。

"绘事后素"，"素"在《说文解字》作"素，白致缯也"。素与练对称，素是已练的白丝织物，练是待练的生丝织物。蚕丝经过练的工序，才合大夫的应用。这应是制丝技术的工程

记录了。❶

　　缯也是生丝织物，缫丝时，凡蚕茧为淡绿、淡红，丝也称为淡绿、淡红，未经漂练，故称"杂缯"。在经过《考工记》所述丝织工序制作之后，才成为质地优良的"白致缯"。青铜时代的绘画题材，有在水陆攻战纹铜壶上通体用金银嵌错出的《采桑乐舞图》，它描绘了乐舞采桑的情境，把绘画与器物设计完美组合在视觉形式结构中，具有浪漫抒情的诗意美感。

　　生熟丝织物的区别，是在绘画材料的基础上加以界定的，丝缫成后即织，织物为生丝织物，生丝织物材质硬挺，有毛茨且不吸墨。若加汁液、明矾与胶，则吸墨，但仍为生丝织物，这也是书画所用的织物。熟丝织物必须加热熬煮，即练。古代练熟的织物，名为素。

　　"美者正于度"（《淮南子·主术训》），工笔重彩人物画的美学精神、美学尺度和美学规范是完整的美学体系。各种画法、染色法、勾勒描线法及各种材料与技法要具备美学价值和艺术感染力。

　　在绘画创作中，要做到以下几点：收心入画，作画时要保持良好的心态和状态，心情愉悦舒畅；敏悟才思，思维处在艺术创意的前沿，克服烦乱涣散；凝神于思，保持稳定的艺术状态，切忌心浮气躁。古典画论讲究"神闲意定"，心要入画且"存心要恭"。工笔画艺术是依循美学和专业艺术技法规范，精心绘制的。作画时艺术思维与精神状态调控十分重要，有利于充分发挥技法，传达艺术审美，是艺术家基本的专业条件和必要因素。

　　工笔绘画始于彩绘和帛画。帛画是中国最早的中国画，长沙马王堆西汉帛画是早期工笔重彩画经典之作（图1-12、图1-13），其特点如下：

　　（1）画面内容丰富多样。

　　（2）墨与色运用方法多元，先以色彩描绘形象，

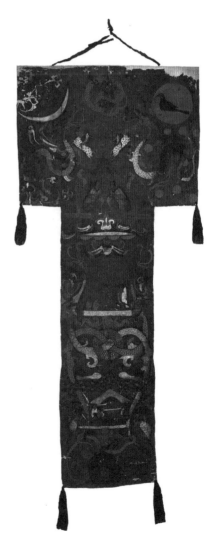

图1-12　马王堆汉墓T形帛画

❶ 蒋玄佁.中国绘画材料史［M］.上海：上海书画出版社，1986：78.

再以墨色定形定位，色上加色，染色在先，潜隐墨色，"以色写形，以墨定势"。

（3）工笔重彩与淡彩相融，工笔和写意的双重艺术语言。

（4）兼容传统绘画的艺术法则与平面装饰的艺术效果。

（5）视觉结构、空间与画面结构具有艺术美感。

（6）具象之美、抽象之美、意象之美，三者兼备。

图1-13　马王堆汉墓T形帛画（局部）

早期帛画的画法高度灵活自由，表现出抒情浪漫如诗般的美感，技法极为灵活生动，可以色上绘色，也可粉、墨、色协调统一，丹青主色，色彩配置精美至极。马王堆一号墓出土的T形帛画"铭旌"，画面呈"T"形，上宽下窄，通长205厘米，顶宽92厘米，末端宽47.7厘米，用三块单层的棕色细绢拼成。其色彩与空间纵向延伸，描绘灵仙招魂的宇宙图像，龙凤穿玉璧定位了"取形用势"的帛画主体结构，纵观帛画全图，自上而下依次代表天界、人间、地下。天界部分为工笔重彩，描绘了一个端坐着的披发的人首蛇身天帝，一条红色的长尾自环于周围，天上有一道天门，有守卫的门吏。中景部分为"兼工带写"画法，贵妇形象墓主人"辛追"侧身而先行，人物组合的构图，画法工写结合，用笔兼工带写，钟磬金石之乐伴随羽人神兽招魂升仙，安魂乐曲余音绕梁不绝于耳之感，人间天界，钟磬之位，人物画法为写意画法，天界守护者和通灵乐师的画法省略了线条勾勒，采用青黛色块绘人物动势轮廓。用石青、青黛画大形大势，以没骨法，凝练简约地表现动作神情，这个方位以钟磬定位，几个人为坐守之势，隐线于色，以色定形，再以极简墨色高冠和颈部丝带，淡朱膘画面色，虚略勾线，以显示"玄心独悟""玄观玄览"之美。地下部分构图重心以工笔重彩人体的塑造为主，有一托举世间的海中力士，双手举起象征着大地的白色平台。平台之下，即古人通称的水府（黄泉），巨人脚踏鲸鲵，胯下有蛇，属于早期的人物与花鸟画技法相结合。

T形帛画中应用了大量的中国画技法，从上到下可以分为：其中包括勾线、分染、罩染、渲染、烘染等，既符合古典艺术美学规范、画法与画理，彰显浪漫抒情，又验证了"形随笔立""笔寓于形"的笔法理论。"笔"在工笔人物中起主导作用，"笔即是形，形即是笔""形随笔立""笔寓于形"的帛画之美分为以下几种情况：

（1）以毛笔勾线为主，工笔淡彩，如《人物御龙图》（图1-14）、《人物龙凤图》（图1-15）。

（2）"隐迹立形"式帛画，融合多种法。各种画法兼容，如图马王堆T形西汉帛画墨色兼备，工写结合。

（3）大场面、众多人物组合，如马王堆三号墓《车马仪仗图》（图1-16）帛画。

（4）简帛结合，竹简作书，帛画附图，如导引图、五星占、刑德图、天文气象占等。

图1-14　人物御龙图　战国　　　　图1-15　人物龙凤图　战国

图1-16　车马仪仗图　西汉

（5）具有实用性质，如《长沙南部地形图》、太一视图、府宅图、城邑图、出行占、宅位宅形吉凶图、驻军图、卦象图、荡舟招魂图等。

综上所述，在造纸术发明之前，有一个漫长的色彩时期——帛画时代。帛画时代是工笔重彩的起源，从夏商周三代起延续了相当长的时间。总结帛画重彩艺术的三个特点：第一，工写兼备，画面内容丰富；第二，技法多样；第三，建立了色彩应用体系。

帛画的功能与作用是多方面的，作为中国文化的视觉艺术载体，帛画之美既是精神文化的财富象征又延伸向其他各个领域，覆盖重彩绘画的多种形式。

五、心悟精微，援笔授彩

艺术是心灵美感的结晶，唐代画家张璪提出"外师造化，中得心源"，高度概括了艺术的本源，艺术是为心灵而存在的。《文心雕龙》五十篇中系统论证了天地文心的价值："心生而言立，言立而文明，自然之道也。"

工笔重彩人物画自古就是中国传统文化的精华，是代表中国的美学价值形式之一，"五彩成文""引类于太极之上"。艺术源自心灵之美，启迪心灵之美，陶冶心灵之美，传递心灵之美，创造心灵之美。审美是理智与情感源泉行为的导向。"中得心源"即创意之源，决定价值观念和艺术高度。工笔重彩人物画的美学价值，从本质上讲是"至广大而尽精微"（《礼记·中庸》）的艺术。

艺术世界源于审美价值观念的构造过程。情感与形式，构成了艺术语言之美，艺术在于构造"美感形式"，为思想和感悟寻找合适的表达媒介，恩斯特·卡西尔（Ernst Cassirer）在《人论》中描述，体现在激发美感的形式中：韵律、色调、线条和布局以及具有立体感的造型。在艺术作品中正是这些形式的结构、平衡和秩序感染了我们。每一种艺术都有自己独特的方言，这种方言是不会混淆不可互换的。不同艺术的方言是可以互相联系的，例如将一首抒情诗谱写成歌曲或给一首诗配上插图来讲解；但是它们并不能彼此翻译。每一种方言在艺术的"系统"中都有一个特定的任务要完成。阿道夫·希德布兰德（Adolph Hildebrand）阐述道，由这种系统的结构所引起的形式的问题虽然不是由大自然直接而自明地给予我们的，然而却是真正的艺术的问题。

"悬象成文，色表文彩"是工笔重彩人物画的艺术本质和专业语言。"悬象成文"即把宇宙万象之美，归纳概括成美的形式；"色表文彩"即工笔重彩的美学价值在于提升审美能力和价值观念的转换，定位美感的形式。

第二节　工笔重彩人物画艺术特色

一、透明且典雅的灵韵之美

　　工笔重彩分色层、染色，由浅入深，既可以分解色彩密度，又可以还原色彩层次，既逐层分染又保持色彩透明度，重而不浊，探玄畅滞，具有透明且典雅的灵韵之美。重彩，并不是一两遍就可以加重的，而是需要经过层层叠加。如笔者的作品《海风花语》中惠安渔女的黑色衣裤（图1-17），是在用线条确立主体造型，用线定位与定形的基础上，先分染出形体的结构关系，再使用墨色逐层分染出层次关系。值得注意的是，所谓染法的作用，是色层分解与色彩分析的过程，一定要避免单线平涂。工笔的绘画程序很重要，应该在分染的基础上进行罩染，在刷好适量的胶矾水后，适度在罩染上再进行分染。根据画面的需要，分染与罩染可以更替进行深入。一般分色层施色时，不要使用调和的复色。墨色在工笔画中的作用，不仅是"加黑加重"，墨色还起到"衬色"的作用。"染玄墨以定色"（蔡邕《笔赋》），形象精辟地概括了"墨"与"色"的关系："染玄墨"是指技术分解、色彩层次分解，微妙的墨色层次变化称为"玄"，而"玄

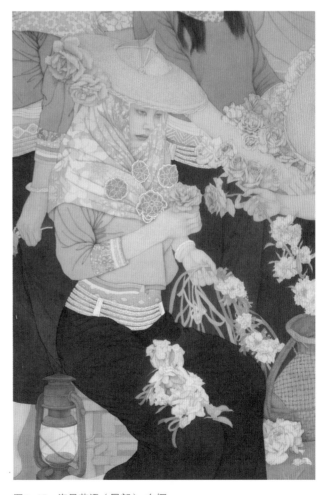

图1-17　海风花语（局部）　白娜

墨"则是墨分五色中的幽微之美。中国古代制墨法中，在墨中加诸多色彩原料融于墨中。《墨法集要》中详细记载了"墨""色"的合成技术。"墨以植骨，色以融神"是中国工笔重彩人物画的显著特征之一。

二、分解（艺术分析）与复合（视象还原）的变动之美

工笔重彩画法是"程序"的艺术，"染"是关键，"勾"是定形定位，要在分解（艺术分析）与复合（视象还原）的变动中，不断深入具体化。绘画过程中深化形象的艺术美感，分解画法，不是简单地重复与堆砌，更不是累积平涂。艺术家从思维定式中破除"单线平涂"的意识极其重要，要把工笔从"平涂"的概念中摆脱出来。在深入刻画的过程中，艺术家应该始终保持敏锐的感受力和清醒的意识。因为重复的分层染色容易使人涣散麻木，在"勾"的分染中尤其注意，"勾"不是"平"。第一遍淡墨要匀，水笔不要留痕，否则就会出现染花的情况。在笔者的代表作《海风花语》（图1-18）中背景海天一色的灰，接近于一种高级灰，是淡墨染了多次才出现的艺术效果，不能调好一种墨色直接刷在背景上，天空的空间美感不能如同悬挂灰色幕布那样呈现出一种沉闷感。工笔的灵动玄妙之美是层层递进叠加出来的。整体控制与局部操作，也就是指"宏观调控"之象与"微观精致"之美，在这个过程中需要创作者本人思维的敏锐，更需要智慧的灵感。中国画美学讲究"以观为智"，观察是引导深入刻画各种视觉要素之美的关键，耐心和持续不懈的投入精力，还有技法的精微，工笔画需要全面的艺术能力，整体控制画面的宏观思维，在细节深化的过程中绝不能琐碎零散，要做到"心不散志，笔不溺形"，在画法程序中保持高度的精神专注。

三、微观精致与宏观调控的契合之美

"存心要恭，落笔要松"是古典中国画画论的美学观念。"存心要恭"指精神状态要凝神聚气，心理状态要"神闲意定""临笔无滞"，执笔稳健，切忌匆忙慌乱、心浮气躁，要排除各种心理干扰，保持宁静畅达的技术状态。"恭"即工笔心态之恭，是虔敬之心，不是过分拘谨和自我紧张。

"立身画外，存心画中，泼墨挥毫，皆成天趣。"（清·唐岱《绘事发微》）画法从心生，"以心而要"即存心要恭。古代中国画美学高度注重"心与画"的关系，指创作者心理与画

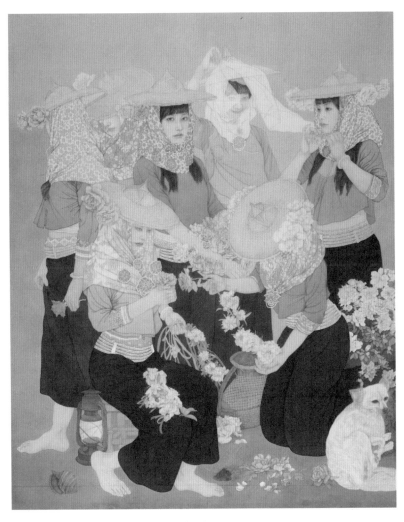

图1-18 海风花语 白娜 2013 绢本设色

法的关系，在中国画艺术维度中形成独特的艺术心理学思想体系，"夫画者，笔也，斯乃心运也，索之于未状之前，得之于仪则之后。默契造化与道同机，握笔而潜万象，挥毫而扫千里。故笔以立其形质，墨以分其阴阳。"（宋·韩拙《山水纯全集》）"落笔要松"是指灵动之美在于"以灵致灵，以美致美"。清代王昱在《东庄论画》中提到"惟以性灵"，指不能只看到形式本身，应在有形处见到无形的气韵。恽寿平在《南田画跋》中谈及"略借粉本而洗发自己胸中灵气"，"自己胸中灵气"正是"性灵"。"松"是灵动与灵韵之美，由于工笔画的技术步骤，使绘者容易迷失于细琐的绘画步骤，画面从而出现拘谨、僵滞、呆板的问题，怎样才能使工笔画在作画的过程中始终保持内在韵格？清代方薰《山静居画论》中的"虚实取势，顿挫涉笔"给出了答案。"顿挫"是山水画的笔法，然而也可理解成为"落笔要松"之

笔。"造化入笔端，笔端夺造化"（清·唐岱《绘事发微·自然篇》），无论纸本还是绢本，无论淡彩还是重彩，无论大幅面创作还是精微小品的画法，"任意所至而笔在法中，任笔所至而法随意转。"（清·唐岱《绘事发微·自然篇》）其中的"意"指美感的立意，内心的敏悟之美，在画面与空间中的延伸，正如清代笪重光在《画筌》中所述"势之推挽，在于几微；势之凝聚，由于相度"，艺术的宏观调控与微观精致的契合之美，"几微"与"相度"，笪重光的画论阐明了画法诣要的核心。

"以文心入画，则画灵；以骄侈之心入画，浮躁之心入画，则画散矣"，北宋韩拙《山水纯全集》中说："凡未操笔间，当先凝神著思，预想目前，所以意在笔先，用意于内然后用格法以挥之。可谓得之于心应之于手也。""凝神著思"指艺术构思中要凝聚心智冷静思考，使画面神韵自出，"得之于心，应之于手"则强调主体心灵在艺术创造中的能动作用。宋代是工笔重彩绘画艺术的黄金时代，是"画理"与"画法"融会贯通的黄金时代，也是中国画画史理论与画法理性之美的时代。石涛论画中"夫画者，从于心者也""依类象形，谓之文"，清代郑绩在《梦幻居画学简明》中提倡师法自然，"按形求法，触目会心"，把自然之美视为艺术创作的源泉。清代方薰《山静居画论》说："宋迪作画。先以绢素张败壁。取其隐显凹凸之势。郭恕先作画。常以墨渍缣绡。徐就水涤去。想其余迹。朱象先于落墨后。复拭去绢素。再次就其痕迹图之。皆欲浑然高古。莫测端倪。所谓从无法说法者也。""从无法处设法"提倡中和技法，在技法上有一定的自由发挥空间，要求作画过程中要以意象为主，将抽象、具象、意象三者进行融合。古代画论所言，为"媒介物的启发"，媒介是作画的载体，也是触发灵感的触受之点。宋迪"以绢素张败壁，取其隐现凹凸之势"，揭示肌理的启示，抽象之美。"郭恕先作画，常以墨渍缣绡，徐就水涤去，想其余迹"，媒介墨渍之痕的启示触发灵机画意。综上所述，媒介启发灵感的方法古已有之。无论运用何种技法，始终保持"存心要恭"，收心入画，画由心生，笔由心运，内心要"有充于内而成像于外"（汉·刘安《淮南子·主术训》）的心理效应。

第三节　工笔重彩之美

工笔重彩艺术是中国画起源之初就存在的绘画形式。工笔重彩人物画历史渊源久远，溯其源可以追溯到文明之初的远古时代。《尚书·虞夏书·舜典》中已经有"三帛"的历史记

载。"三帛"即三种不同颜色的古代丝织品，"三帛"为三色，但不是三元色的帛。郑玄注释"三帛"称："三帛，所以荐玉也。受瑞玉者以帛荐之。帛必三者，高阳氏之后用赤缯，高辛氏之后用黑缯，其余诸侯皆用白缯，周礼改之为纁也。"❶

三帛即丹、青、白三色帛。赤缯，指红、朱之帛；黑缯，指青色帛；白缯，指白帛，古代"白经缯"即绘画用的素帛。汉代许慎《说文解字》中对"帛"与"缯"的释义为"缯，帛也""帛，缯也"。《尔雅》中有关于染帛的记载。《考工记》中记载了涑帛的七道程序。清代汪士铎《释帛》详细载录了古帛的类别，特别是分清了绘画用帛与币帛、衣帛的区别。

一、笔法之美

"笔端生意开纨素""寓形宇宙间""卷舒造化入毫端""经纬成纵横"，关于笔法之美的体现在古典诗词中进行了归纳概括。

迄今为止，中国考古发现的毛笔，大致有共同的特点：从毛笔的形制到笔的技术性能，大多是"工笔"用笔，鲜有吸水量大的羊毫笔，大多都是弹性大的兼毫勾线笔，如云梦秦笔，左家公山战国笔、天水秦笔、包山楚笔、居延汉笔、江陵凤凰山汉笔、临沂金雀山汉笔、甘肃武威汉笔、敦煌悬泉置汉笔等。

笔法之美，体现在"取形用势"，运转变通。"虚白难为绘，空青不受缯"，笔法承载工笔之美。汉代张衡提出"随俯仰而成形""乃画象而造仪""动中得趣""质以文美""观者昭思"。"夫心者，众法之源"，《笔法记》中阐述了笔法之美："气者，心随笔运，取象不惑；韵者，隐迹立形，备仪不俗"。宋代郭若虚在画论《图画见闻志》中强调"气韵本乎游心，而神采生于用笔"。"心随笔运"的"笔"，指行笔的整个运程是"笔"，则不是物质工具上的毛笔。

二、画法之美

工笔重彩艺术精工制作，分色层染色，寻求精美的视觉表现，通过分解与融合，分色层渲染出"尽精微"的幽玄典雅之美。例如，长沙马王堆西汉帛画系列，采用多元化的复合技法，兼容各种技法优势。在一号墓T形帛画中（图1-19），画面几乎涵盖了中国人物

❶ 江灏，钱宗武.今古文尚书全译[M].周秉钧，审校.贵阳：贵州人民出版社，2009：26.

画的所有技法。三号墓T形帛画（图1-20），则是"写意"工笔的精美表现，开写意人物画先河。"画自古分疏密"，由此可见其观。工笔重彩早期帛画是先以淡色起稿，用色彩深入，在色彩上再施重色，然后以墨定形、定势、定位，但各种画法均不采用"平涂"的方式。

图1-19　一号墓T形帛画（局部）

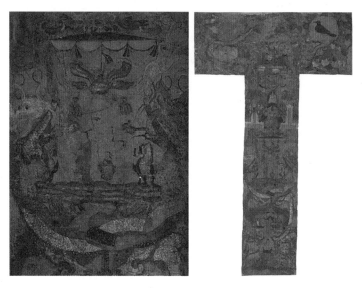

图1-20　三号墓T形帛画

三、色彩构成之美

工笔重彩绘画的色彩构成表现以染色技法为主：

（1）染底色：确定画面色调，生丝染色，制作基底色调。将生蚕丝染色并上胶矾后即可进行绘画。

（2）染主体：染人物、景物、形象、动势、神情、服饰、性格特征等综合表现。

（3）染关系：染画面与空间的景深向度，一般采用烘染法，做到"遍染素丝之正色"。

（4）注色与融色：高难度的工笔画法。西汉帛画的技法是灵动自由的画法，早期工笔重彩并不是先勾线再染色，也不是围绕着线进行施色。顾恺之的《女史箴图》画法精美，技法精湛，而宋代摹本则僵滞古板，缺乏细微精妙。历代工笔重彩人物画积累了丰富的技法，扩充到壁画、帛画、屏风、纸本、绢本、石刻彩画、金碧山水、青绿山水、简策附图、青铜图像等绘画类型，工笔重彩从彩绘文化背景中发展演变至今并触及各个领域。按排序应是帛画—屏风—壁画（墓室壁画、石窟壁画、寺观壁画、宫殿壁画）—石刻线画彩绘（简帛）—绢本—纸本，工笔重彩无疑是中国最古老、最精美的绘画艺术之一。

四、书法入线之美

线（笔）起到了延续美感在空间与画面中定形、定位的作用。"取形用势"的技术手段和技法媒介，也是工笔人物画艺术语言之一。

工笔人物画笔法是承载造型的，形生于笔，笔寓于形，以形为本，以骨为质。白描（线描）是工笔人物画的基础，白描（笔法）的起源久远。中国古代的文字也是以笔构形，文字的形也是笔画的空间构成。从"构形表意"的角度讲，古文字有强烈的形象感，笔法也是文字的基础。以"法"字为例（图1-21），古代简帛文字的绘画感很强，笔法刚柔并济。简牍帛书的行笔与帛画笔法有着内在的关联。之所以白描要讲述古文字，是因为笔法的文化根源是古今贯通的。

"金文"又称钟鼎文，是中国古代青铜器、金属器物上的铭文（图1-22）。文字最初是绘画形式构成。青铜时代所铸钟鼎文，以形象为主体，具有绘画的艺术美感。白描从毛笔制造之初就承载了形象与形式之美。

"书于竹帛，刻镂金石"，概括了笔法在中国文化体系中的重要支撑作用。毛笔的动态功能，像音乐、舞蹈一样延伸着视觉美感，组合成具有节奏韵律、形式旋律之美的形式结构。

金文（钟鼎文）产生于商代早期，逐渐兴盛于商代中期的盘庚迁殷之后，青铜时代的早期钟鼎文（金文）可识读的文字极少，

图1-21　战国楚简中的"法"字

但钟鼎文的视觉艺术形象与形式构成之美，为历代所尊崇。钟鼎文（金文）是用毛笔书写后经过刻镂雕镌，再翻范模制成。钟鼎文之美，是抽象之美，是线与笔的美感组合。方圆、曲直、疏密、转折、长短、纵横、刚柔、聚散、虚实等美学元素的组合，这些视觉元素组合规

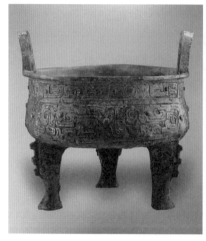

图1-22　秦公鼎及铭文　春秋早期

律，也是中国工笔重彩人物画笔法的美学原理。古今贯通的笔法美学规范，也源于此。中国古代就有"画先于书"的说法："夫画者，肇自伏羲氏画卦象之后，以通天地之德，以类万物之情……图画典籍萌矣。书本画也，画先而书次之。"❶在宋代绘画论著中论证了书写原本是绘画体系，画在先，"而书其次"。书写是从绘画系统中分离出去的，画在先而书源其绘画之后。通俗讲，书画同源，画先于书，书写在绘画之后产生。这种观点，不仅捋顺了"书"与"画"的先后顺序，也明确定位了绘画的起源先于书写，澄清了书画混同的模糊概念。宋代是画学体系确立的时代，可以说是中国美术史上"理性的时代"，宋徽宗是画家，也可以称宋代是中国美术史上官方鼎力支持的黄金时代，同时是中国工笔重彩发展的高峰期，是工笔重彩时代。

唐代画论对于中国画的定义和定位："古云，画者画也。盖以穷天地之不至，显日月之不照。挥纤毫之笔，则万类由心，展方寸之能，则千里在掌。"（朱景玄《唐朝名画录》）又进一步论述画与学的理念："天之所赋于我者，性也。性之所资于人者，学也。性有颖蒙明敏之异，学有日益无穷之功，故能因其性之所悟，求其学之所资，未有业不精于己者也。"（宋·韩拙《山水纯全集·论古今学者》）

中国古典美学与艺术哲学理论，主张"博闻强识而让，敦善行而不怠，谓之君子"（《礼记》），"君子"在中国古代特指品德气质典雅完美、"内昭独智""约己博艺"之士。中国画以中国文化美学思想为学术精神核心，倡导"以观为智"，以文心储学识行天下。玄奘论艺"智力能令心定"，心定才能更好地画好工笔，做到"心不散志，笔不溺形"。

❶ 韩拙．山水纯全集［M］//于安澜．画论丛刊．郑州：河南大学出版社，2009：33.

第二章

工笔重彩人物画法

工笔重彩人物画法古法与现代画法不尽相同，现代的工笔重彩，深化了主体视觉要素，在形象塑造与表现，形象特征的刻画，形象感与形式美感的统一，质感、量感与空间的表现等方面，承继古法的同时，也要融合时代艺术深度。如果论及画法，写生与创作又有区别，写生是培养艺术直觉的途径，注重写生才能培养敏锐的形象观察力，训练形象记忆与形象分析的能力，提高形象刻画与艺术表现的综合能力。

艺术直觉（观察、感受、分析、记忆）是绘画技法的基础条件。照片可提供动势动态、表情深化的参考，但尽量不要过分地依赖照片。影像的感觉印象和技术还原要靠观察、分析与思考才能达到情感表现的艺术效果。深入的观察和深切的体验是要经过写生的过程，艺术依靠直觉，直觉感受可以触发目光的观测能力，寻找美感的观点并延伸为完美的形式。

第一节　起稿——形象定位

工笔人物画无论淡彩还是重彩，无论写生还是创作，起稿都是关键的环节。画稿古代称"粉本"或"稿本"，是工笔人物画法的基础工程。工笔人物画稿可以使用铅笔或毛笔，一般使用铅笔起稿（图2-1），进行形象定位、定势。定形、定势、定位是起稿的重点。

一、形象观察与分析

观察是思维的触角，起稿时要在深入观测形象的基础上，深化视觉感受，分析形象，把握美感。"须明物象之原""度物象而取其真"（荆浩《笔法记》），寻求形象美感和艺术形式上的完美统一，超越表象的冗繁细琐，还原美的本质。"凝神取象""道契玄微"，在美感契合点上进行形象的定位。

图2-1　三十而立（铅笔底稿）

二、确定人物主体方位（构图）

　　画稿是观察与感受的逐步深化。起稿之初，要确立主体方位，即形象的空间方位。确立空间与画面的深层结构，把美感作为构图核心，强化视觉美感，深化视觉感受，组织视觉元素，把握视觉效果。

确定人物主体方位的构图方式主要包括三种：主体式、复合式、变体式。在构图中要考虑到角度——取象的角度、视点、视线与视域；距离——特写、半身像、全身像；方位——正面、侧面、背面、俯仰之势；姿态——坐、立、行、动与静；"取象"与"相势"——主体与空间、动态的平衡。

三、确定美感视觉要素

画稿作为工笔重彩人物画的基础步骤，其主要功能与作用是确定视觉美感要素。画稿以人物为画面主体，先确定姿态、构图，即空间与画面的关系。再"凝神取象"，把握人物的形象特征、动势神情、容貌表情，寻求最佳角度，即视点与视线焦距之美感。在深入观察、思考与形象分析的基础上，确定可以入画的美感要点和视觉元素。"美在于发现"，要归纳概括弥散在画面与空间的视觉美感要素，做到心中有数、有象，笔中有意、有形，进行精微之美的艺术表现。

四、深化形象与形式的结构（形式构成）

工笔画稿要在进行形象分析和形象定位的过程中，在深入观察和思考的基础上，深化形象美感，深化形象视觉形式结构。照片与绘画的区别在于选择美感视觉要素，尽管照片可以修饰但不能替代绘画的选择和美感升华的视觉表现。画稿在仔细推敲形象美感的过程中，创作者不断地观察、分析与思考，也是创作思路由潜隐到显像的过程。"迁想妙得"指的是脑、手、心同步寻求视觉美感的完美表现，画稿要义所在既是视觉的还原，也是美感的升华。

五、形象特征、形体结构的完美表现

古代画法起稿是使用毛笔搨写，谢赫"六法"中的"传摹移写"即是画稿的程序。现代工笔画稿使用铅笔为宜，但不可在纸或绢上直接使用铅笔起稿，以免铅芯划伤胶矾层造成漏矾，形象特征包括"基本形（本相）"和特定角度距离所产生的"透视形（变相）"，如面形、身形、发型等。形体结构包括：骨骼系统、关节系统、肌肉系统。"尽精微"，面形与面色，容貌特征要仔细观察，起稿的过程就是深化形象美感。

六、"相势"与"取象"——美者正于度

关于工笔人物画起稿，《芥舟学画编·取势》中讲到"布局先须相势，盈足之幅凭几可见，若数尺之幅，须挂之壁间，远立而观之"。沈宗骞《传神论》有"相势"篇，"传神之道，原不必拘于一格""则是动笔便有三面"，讲述在绘画过程中应当全面立体地观察，不可拘偏一隅之见，画正面时要顾及两侧，画侧面时要胸有三面全形，树立宏观思维，防止孤立和顾此失彼。作画时"相势"即思考多维全形。"取象"则是在全面深入观察分析形象美感特征的基础上进行精微表现。面部分为脑颅和面额两部分，侧面鼻子形象为制高点，古代画论称"鼻准"或"山根"，又把五官比喻为"五岳"。"下笔便有凹凸之形"，人物画稿是在分析研究形象构成美感要素基础上深化、推进画面的表现力。

"美者正于度"与"度物象而取其真"都使用了"度"字，前者为作画的美学尺度；后者为"超度"表象而表现的美感本质，也具有审时度势且循序渐进地把握美感要素之意。"美者正于度"阐明了中国文化与艺术美学思想的精神实质。"正于度"是美之维度，定位基准。总之，艺术要以美为核心，工笔重彩画法美感表现是程序全方位推进的"尽精微"。

七、组织"笔"与"线"

工笔画稿最主要的是在确定构图之后，组织"笔"与"线"。以人物为主体，依据画面布局形式结构的需要，分为主笔与辅笔（主线与辅线）。主笔（主线）中主要包括：结构线，又称"骨线"起支撑作用；动态线，表线动态、动势的笔和线；形体线，表现人物形、神、质的笔和线。辅笔（辅线）中主要包括：折叠线，服装饰线、衣纹线描及细部纹饰；缝缀线，衣纹辅线、服饰曲线；连接线，主线的辅助与连带的关系线。

面部形象的刻画，描绘五官、眉目、口鼻的凹凸结构，以及描绘颧骨、颞骨、额骨、下颌骨、额角、眉弓骨、上下眼睑等主要结构均为"主线"。手的动作是第二表情，手足的画法，刻画造型之笔，无虚饰之笔，均为"主线""主笔"。发饰、须眉、发际线、头发与面颅相处的结构笔触，虽不表现形体结构的"辅线"，但"辅线"起美感定位作用，可视为"主线""主笔"。工笔画艺术之美，多在于主线与辅线的完美组合，彰显线条组织的功力与才华。主线与铺线的配置很重要，主线是骨线，起支撑作用，辅线往往能出现迷人的艺术风采，其关键在于空间与画面中的配合，才能使画稿完美，为后续的艺术创作打好基础。

中国工笔人物画传统十八描分别为：高古游丝描、琴弦描、铁线描、行云流水描、蚂蟥

描、钉头鼠尾描、撅头钉描、混描、曹衣描、折芦描、橄榄描、枣核描、柳叶描、竹叶描、战笔水纹描、减笔描、枯柴描、蚯蚓描。归纳人物画"十八描"基本可分四类。

第一类是线形（笔形）匀称的线描，线形稳定、匀称流畅。如高古游丝描、行云流水描、琴弦描。

第二类是有规则变化的线（笔）形，如钉头鼠尾描、柳叶描、竹叶描、折芦描等。

第三类是变体描，笔锋变化多样，笔形笔势出现变化，笔法变化体势呈现粗细、方圆、斩折、曲直、刚柔等变化。线条变化幅度较大，形态各异。如战笔水纹描、橄榄描、混描等。

第四类是不规则变化线描，如混描、减笔描、枯柴描、战笔水纹描等。

传统十八描均为白描勾勒人物衣纹服饰用笔，根据画面的需要，各种描法可以结合使用。由此可见衣纹是线描（白描）应用于绘画技术的主体所依。衣纹的笔法，是工笔人物画，尤其白描和工笔淡彩画法的支撑体。在绘画的过程中，结合"主线"与"辅线"，衣饰与人物结构均可适用于用线描绘。

八、动作与动势——"取象"与"取势"

"取象"与"取势"是古代画论中关于人物画传神写照的基本理论。动作可分为静态与动态，静态动作如编织毛衣、雕镂器具、琴瑟歌吟、绘画、赏花等，动态动作如舞蹈、体操、登山、游弋运动等。

画稿描绘人物动态，要把握形体结构与动势的关系，以动态线和结构线为主线，以关节为动作枢纽，在动态平衡中寻求美感表现，如果是写生画稿，应从动态重点画起。动势与动作，会引起"动态的形"与"透视形"的变化，要以形态结构为核心，"取象、取势"，避免松散漂浮。

九、神情气质的深入刻画

表情是面部情绪的表现，有欢愉、忧伤的变化。表情的变化会引起全身的变化，例如激昂、消沉的情绪会引发手势以及衣纹变化。人物画应观察情绪、表情、神情气质的不同状态。"传神写照"的难度在于是表情、神态与气质的表现，需要深入刻画形象特征。

不同年龄、不同性别、不同职业、不同身份、不同地区环境的人，精神气质不同。渔

民与山民的性情不同，都市与田
园的气质也各异。写生画稿要深
入生活，观察人物神情，音容笑
貌，运用形象记忆，捕捉瞬间即
逝的表情与神态。工笔人物画创
作更应重视画面人物情感和表情
的刻画，张德育先生人物画名作
《岭南风》（图2-2）是刻画渔女海
风抒情的经典作品，通过不同形象
的神情气质将人物气质风貌表达出
来。笔者作品《海风花语》在描绘
福建惠安渔女人物组合的神情刻画
上进行重点的表现，突出人物的形
象表达，升华艺术体验（图2-3）。

图2-2 岭南风 张德育 1963 纸本设色

十、美感的归纳与概括，升华画面美感

画稿的主要功能在于归纳概括
美感，把观察、记忆与感受凝聚在
完美的表现形式中。画稿的关键作
用是寻求画面美感的升华，在画面
与空间形式结构中扩充画面艺术容
量，把美感进行放大和延伸。

"定形、定势、定位""融情、
融灵、融美"，通过画稿深化直觉
美感的意识，把具有美感意义的视
象元素，升华为精美的工笔人物画
艺术作品。

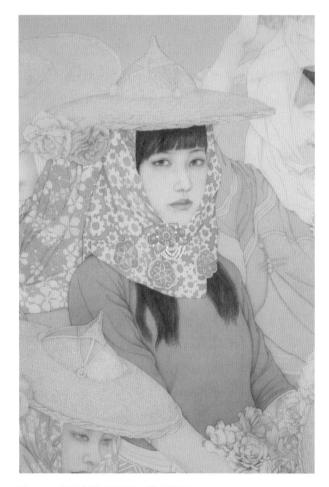

图2-3 海风花语（局部） 绢本设色

第二节　过稿——形象美感复位

　　过稿（拷贝）就是把画完的底稿移位至纸或绢上，这是工笔人物画绘制的关键技术环节之一。可以使用拷贝设施，如拷贝台，也可因地制宜使用玻璃透明设施，还可以把绢直接覆在画稿上进行过稿拷贝，要注意底稿提前喷好定画液以防蹭脏绢或纸的背面。使用纸本过稿拷贝一般不会出现复勾变形，但要特别注意绢本过稿时，绢本材料有可能因为丝缕的经纬密度出现复位变形现象，应妥善进行固定控制。顾恺之描述技术转换（摹本榻写）时称避免"空其实对""对而不正则小失"。国画技法自古就高度重视"过稿"这个技术环节，"六法论"中"传摹移写"也包含画稿复位程序。

　　在过稿时要注意不要用手直接触摸画面，以免油汗污染造成漏矾，可以戴露指的手套。固定画稿可以用大号夹子或者直接把画稿裱在板子上，绢本则可以直接绷在画框上。过稿勾线的墨汁由油烟墨块研磨而成，墨色清透有层次且附着力好，注意不要使用瓶装勾兑墨汁，不要使用宿墨。桌净心静，绘画过程中要保持环境的整洁干净。

　　纸本过稿时可用拷贝台，宽幅画面可用大面积透明玻璃窗辅助过稿，注意画稿移动过程中不要疏漏感觉，不可丢失画面美感，尤其需要控制画面整体勿使其变形。长时间过稿很容易过滤掉画稿的精微之美，要熟悉底稿的画面细节，切不可疏忽急躁，如在开脸时，可以多勾几遍再上正稿。

　　绢本过稿可以在绢面上用毛笔直接勾线，其技术难度比较大，熟读画稿且用笔要细致精谨，不可疏忽落墨，丢失形与意之美，即便微有落差也会损害艺术的美感。绢本过稿古称"摹写"或"摺写"，对此顾恺之有详尽的论述。白色（素色）绢，因丝织的密度织法和绢布的层次厚度不同，绢的透明度和光滑度也会出现不同差异，但较染色绢（如仿古绢）的透明度会高一些，可以在白底绢上先过稿勾描后再染出底色。在纸本画面中，墨线一般会比在绢本上颜色深一些，勾线不干时不要蹭脏，如果出现漏矾要及时补上胶矾。也有先在画面上轻轻勾出铅笔线（省略毛笔勾线）再直接染色，把铅笔线染成色中墨线效果，此方法利弊兼有，容易画脏。画稿经过摹摺拷贝，在后续裱平这一步时要核准复位之失，修正位置这一点至关重要，为后续的分染做好准备。

第三节 线稿（白描）

工笔画稿以勾线为主，笔法以中锋（正锋）为主，传统中国画称工笔白描为"勾勒"。用笔顺势为"勾"，逆势为"勒"，也有以单笔为勾，复笔为勒，或称左勾右勒。白描画法的"双勾"是工笔画的一种艺术表现形式。"复勾"是指初勾的墨线或色线，由于多层渲染罩色之后的笔迹会变得模糊潜隐，使用墨色重新勾描，起到"提醒"的作用，而不是简单的重复。

白描是工笔画的基础，毛笔勾线起骨干支撑作用而被称作"骨"。笔法形态以勾称的线描为主，工笔线描都是笔锋聚势且无散锋笔。毛笔笔锋分为笔锋、笔腹和笔根三部分，工笔画法以笔锋应用为主，而写意的笔法则综合使用了毛笔所有部位的各种功能（图2-4）。

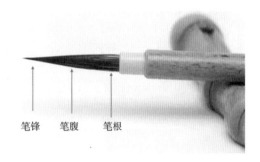

笔锋　笔腹　笔根

图2-4 毛笔构造

一、"笔"与"线"

笔与线古今并不是对等的，古代的"线"并不等同于笔。"线"在中国古代并不列入绘画范畴，需认清线的含义在古今异同，辨识语义学"笔"和"线"的原则区别。古代画论没有论及"线"，厘清"线"的画学、美学本义是必要的，中国画并不存在"线性思维"。

《说文解字》中定义："线，缕也，从系戋❶声""缕，线也，从系娄声"，古文中的"线"，写作"線"。

古代史藉"线"的释义，均维持了《说文解字》的释义，即"线"同"缕"，东汉郑司农《周礼》注："線，缕也。"考据古文字学、语义学、说文小篆，"线"（形声字）最早见于《说文》小篆，线的本义是用丝棉、棉麻或金属制成的细长物，后比喻细长如线的

❶ 戋：jiān。

东西。

"笔"在画论中并非"线",如唐代张彦远《历代名画记》中"论顾陆张吴用笔"的"笔"、南齐谢赫"论画六法"中的"骨法用笔"的"笔"、五代荆浩在《笔法记》中专门论述了"笔法"。纵观历代画论中"论笔法",并没有提到"线",所以澄清"笔与线"的学术概念十分重要。近代以来,以线代笔的"线性思维"成为惯性说法则是从本质上混淆了"笔与线"的基本含义。

厘清古今对线的定义,有助于全面认识、理解中国画画理与画法,有助于理解笔法的确切含义以及"笔与线"的关系,"线"的古代定义与画无关,古代画论从来不把"笔"和"线"相提并论。

"用笔者,天也;流美者,地也",钟繇在《用笔法》中讲述对"笔法"的理解,中国文化体系中,最早把"线"归纳于笔,无论画法与书法皆是如此。古有"笔势论"——王羲之《笔势论》凡十二章:创临章、启心章、视形章、说点章、处戈章、健壮章、教悟章、观形章、开要章、节制章、察论章、譬成章,论及技法诸多方面。从用笔方面,论及藏锋、侧笔、押笔、结笔、憩笔、息笔、蹙笔、战笔、厥笔、带笔、翻笔、叠笔、起笔、打笔等方法和笔势。

宋代陈思在《秦汉魏四朝用笔法》载录李斯的《论用笔》,论笔法要素"夫书之微妙,道合自然""终藉笔力遒劲""若能用笔,当自流美""夫用笔之法,先急回,后疾下,如鹰望鹏逝,信之自然,不得重改,送脚,若游鱼得水;舞笔,如景山兴云。或卷或舒,乍轻乍重,善深思之"。

笔法之美,源于心悟自然,妙契笔端,因"线"与"缕"等同,所以古不言"线"而专论"笔",学习古代笔法论,需要先搞清楚"笔与线"的古不相通——线不等同于笔。

古代用"勾勒""勾描"代替"线",如十八描的"高古游丝描""兰叶描"等,形容了笔法的状态,也有"曹衣出水""吴带当风"这样形象的比喻,不使用"曹家线"或者"吴道子线"之类的说法。在行文表述时采用"勾""勒""描"来代替"线""线条"的说法。以俗称"线描"来表达,虽便于理解字面意思却容易游离于古典画论之外,存在歧义,所以注意古今语义的异同,在逻辑思维上要明确"笔与线"的学术含义。

综上所述,"笔",文化之载体,文化之容器,笔法语义深邃,而"线"的含义是指向窄状,特指"缕",纹缕之缕,用专指"线"。取代文化含义明确的"笔"和"笔法"是失之语义、以偏概全的,搞清文化概念的本义,能为完善学术思维与文化智慧提供必要的条件。颜宝臻教授在教学过程中讲:"线,是笔法的一种,而不是笔法之全部。"二者既不可等同,

又不以"线"取代用"笔",这并不是否定"线",而是还原学术体系逻辑,尊重文化渊源和艺术本源。

二、形随笔立,笔寓于形

"夫象物必在于形似,形似须全其骨气,骨气形似,皆本于立意而归乎用笔。"(《历代名画记·论顾陆张吴用笔》),"形随笔立,笔寓于形"是笔法的本质。人物画用笔不同于山水画、花鸟画用笔,工笔人物画用笔是兼顾形象塑造与表现功能。唐代张彦远《历代名画记》中"论顾陆张吴用笔"为笔法美学规范,顾恺之(图2-5)、陆探微、张僧繇、吴道子四人全部为人物画家,其用笔均为人物画笔法。

"笔法之大者三:曰烫、曰行、曰止。而每法中未尝不兼具三法。"❶工笔人物画的笔法,是尽微妙精美的笔意笔势,以形为本,以骨为质。"形"是用笔的起点,也是运笔(行笔)的归宿。笔法依据"形"而启、承、转、合的运行,起笔(始)—行(运)—收(落笔),

图2-5　列女仁智图(宋摹本)　东晋　顾恺之

❶ 刘熙载,袁津琥.中国文学研究典籍丛刊:艺概注稿[M].北京:中华书局,2009:847.

起落之间完成精美的艺术表现。工笔勾线，以塑形取象为目标开启笔法运程，笔势、笔意、笔趣、笔法都承载"形象塑造与表现"的艺术功能，即"形随笔立，笔寓于形"。

"笔"在工笔人物画中起主导作用。毛笔作为视觉媒介载体，在工笔重彩人物画中承载形象与形式结构中的主体作用。因笔与形的主体支撑作用而被称为"骨"，"骨法用笔"概括了笔法的艺术功能与作用。线，在视觉表现中也称"骨"线。"笔"和"线"承载着文采与风骨之美。"线"和"笔"，"形"与"意"是相依共融的。具有美感意义的"笔"，承载着形式构成，在深入微妙表达视觉美感的契合点上，向空间进行延伸，在更高更美的维度上进行拓展，具有诗意与音乐的韵律之美感，通过"线"与"笔"的完美组合，确立形象与形式结构之美。

三、因形造美，依微要妙

"因形造美，依微要妙。"（晋·成公绥）形象美感的升华，"因形造美"是中国画美学思想精髓。

"形"不是表面现象，"形"在中国画中具有主导作用，《尔雅》对绘画的定位："画者，形也。""因形造美"是中国古代艺术哲学与美学思想在视觉艺术结构中的延伸。依据自然的原形本相加以艺术美感的升华，既源于生活而又高于生活，取舍概括即是"因形造美"，"因形"指美有所依，不是凭空编造的概念，建立在观察与感受的基础上，形象依据是自然而又具体的，而"造美"则是取舍概括后取形之精华与纯粹之美，是美感的升华。

"形"是美感所依的造型基础，是自然之美、笔法之美，工笔重彩人物画之美依赖这个基本条件。《尔雅》中"画者，形也"，是对绘画的精准定位。传为苏东坡"论画与形似，见与儿童邻"之说，是与《尔雅》对绘画定位相背离的，在古代就存有质疑和争论，所以要始终注意"形是画，画即是形"的艺术理念。

第四节　色彩复合技法应用

形即用笔的立足点、切入点和出发点，也是运笔的归宿。在中国画思维体系中，"以形为本，以骨为质"是工笔人物画的核心思想，而思维指关于空间画面的艺术美感思维。"笔

与形""笔与意"都承载着工笔重彩之美。

形是具体的而非抽象概念的，观察分析形体结构、形象美感的特征，把握视觉美感要素，组织形式构成语言，进行归纳概括取舍，构建精美的视觉结构形态是工笔人物画技法要义。

"观天地之象，通古今之事，权事而立制，度形而施宜。"(《淮南子·要略》)，"观天地之象"指笔法之美可以承载自然万物的形与色，万象幽潜精微之美。"度形而施宜"中的"度"，具有"超越与升华"形象的含义，同时蕴含着"美者正于度"，即美学尺度的艺术内涵。"度形而施宜"是工笔重彩人物画的美学规范，技法应用的美学准则。

一、勾线与染色

勾染法是工笔重彩人物画主要的绘画技法。

线描（白描）应该在"取象""取势"以及深入观察分析的基础上，使其感受具体化、形象化，在形象定位的过程中，把握美感要素，不断深化体会与感受。

形象观察的感受能力，决定作品的整体质量。工笔重彩绘画程序非常讲究，不可乱用章法以致失误，写意画存在"败笔成趣"，工笔画却难以逆转败笔之误，所以要"度形而施宜"，审时度势，凝神于思，"收心入画"，全神贯注，聚精会神，调整好作画的状态和心态。确保艺术质量，保持艺术思维的敏悟状态，克服急于求成的浮躁情绪，心灵宁静，怡神凝智，良好的精神状态对于工笔人物画的创作特别重要。

勾线行笔要稳，笔法中要稳健且丰富，忌笔中生疑和僵化呆纳。执笔应使笔力与灵动状态保持稳健畅达，做到"临笔无滞"的技术状态。心慌意乱持笔迟滞，行笔失衡是大忌。应克服拘谨游移，充分熟悉底稿不要笔中生疑。

勾线用笔，根据需要选择狼毫、兼毫均可，长线、短线、方圆、曲直要区分，充分发挥笔法功能，使"笔与形"完美契合，不要落笔后触纸伤形。人物画的用笔都是围绕着形象塑造与表现，都是"以形为本"的，没有游离形象之外的笔。用笔的切入点和着眼点是在构成形式美感，而人物画的形式美感，体现在对人物形象具体而又生动传神地刻画（图2-6）。

长线一般用于衣纹结构，勾线笔常用"衣纹笔"和"叶筋笔"两种勾线笔，从名称上区别，"衣纹笔"是人物画笔，"叶筋笔"是花鸟画笔。

勾线是形象定位的过程，应凝神于思，专注于形，用笔做到精谨完美。勾线时不能有偏失，要充分熟悉画稿，胸有全形对照形象，在技术还原时，力求尽善尽美且不失艺术感。

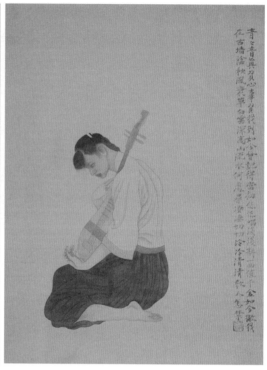

图2-6 歌女组图 颜宝臻 1992 绢本设色

审时度势，根据画面需要确定人物主体的整体布局。形象占据空间的方位、动作神情、形象特征、衣纹服饰、发式面容、五官表情，考虑如何用笔表达且心中有数。工笔人物画是讲究制作程序的，"美者正于度"讲究美学规范，"下笔便有凹凸之形"（清·范玑《过云庐论画》），悉心渐进，由浅入深，分色层染色，分深浅用笔。

墨分五色，根据画面情况，不同部位应使用不同的墨色进行勾勒。刻画面部、手、足等部位的皮肤时，应以淡墨线运笔勾勒描绘。头发丝缕分组以重墨勾勒，再按体积结构分染。发丝太浅的线经不住墨的分染，勾勒发丝的用笔墨色要分深浅浓淡，有助于后期的分染与融通。

勾线时要考虑后续的染色步骤，给染色留有余地，如白色衣裙的清纯少女，就宜使用淡墨勾衣裙的衣纹，太重的墨线再染白色就会轻重失调致使画面变脏，面部和手部皮肤，应使用匀净淡墨的线条。工笔人物画中的用笔都涉及造型，即便是衣纹也依附于形体结构，切忌空泛而游离于形与意。

主线和辅线组合成为工笔线描形式结构的视觉形态。决定动势、形体结构、轮廓及支撑作用的线为主线，或称其结构线为"骨线"，辅线如同辅音，辅佐主旋律形成韵律。

线描是勾线染色的基础，"辅线出趣，主线立形"。辅线绝不是可有可无、可多可少的配角，辅线可以帮助主线以丰富韵味的美感。李公麟《五马图》中的人物（图2-7），主线与辅线并序且缺一不可。任伯年的人物画（图2-8），辅线多于主线，也反衬了主线的定位支撑作用。陈洪绶人物画的线（图2-9），形式感较强，由意趣主导用笔。虚谷的工笔肖像，线描极精，面部画法精微玄妙。顾恺之的工笔人物画承继汉画，线多为圆势，无方折笔。

综上所述，勾线与染色作为透明色（植物色系）画法是工笔人物画最常见的画法。帛画系统中基本以"勾染法"为主，壁画中多用"勾填法"，纸本、绢本以矿物质颜料为主的"青绿"与"金碧"也使用勾填法。任伯年巨幅纸本金碧工笔重彩人物画《群仙祝寿图》（图2-10）使用了"勾填法"与"勾染法"，是中国美术史上大尺幅工笔重彩人物画典型作品之一。

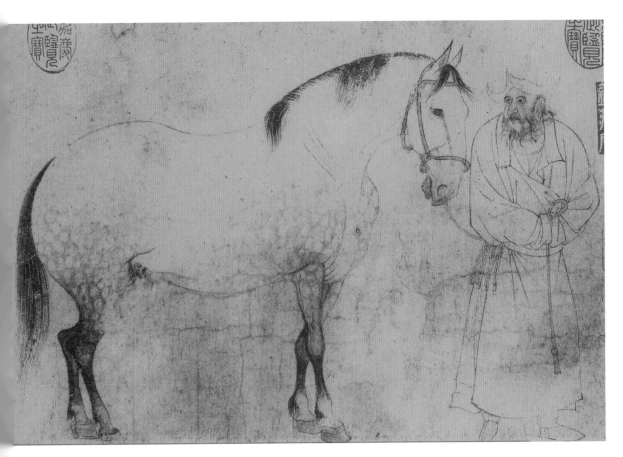

图2-7　五马图（局部）　北宋　李公麟

图2-8　蕉荫纳凉图　清代　任伯年

图2-9　雅集图卷　明代　陈洪绶

图2-10　群仙祝寿图（局部）　清代　任伯年

二、勾线与填色

工笔重彩人物画大多使用天然矿物质颜料及不透明画法。这种方式在壁画应用较多，如永乐宫壁画（图2-11），填色时用色而留线，即填色留线。金碧、青绿也有填色留线画法，也有"填色复线"法，即填色后再用色线复勾。勾填法一般不再区分墨色线的深浅变化。北京法海寺壁画（图2-12）为工笔重彩的典型代表——"勾金立粉"，即染色后以立体的线复勾，线凸起，与汉代壁画"刻线染色"形成鲜明对比。刻线源自"书于竹帛，刻镂金石"，呈凹形线，甲骨刻辞已有"刻线涂色"之法。无论线的凹凸，均要打破平面，使线与色呈现不同层次的美，也是汉代画像石、画像砖彩绘之风的延续。永乐宫壁画中的长线，线条顶天立地，绘者需登高才能画出如此连贯稳健的线条。长线以接线技术画成，笔法衔接隐匿，基本看不出痕迹，绘制分工分段组合完成。

图2-11 永乐宫壁画

钱杜《松壶画忆》中记载"郭忠恕画《清济贯河图》，一笔贯四十丈，安能有若是之长笔？大抵笔墨相接处，泯然无痕耳"，这是古代画论中关于"长笔"（长线）相接技法的史料记载。

纸本、绢本的勾线填色与壁画不同，分为局部填色与大幅面填色。填矿物质颜料之前，如石青、石绿色，应以水色（即植物质色）衬底。石色用水色作底，可以润泽浑厚，去除粉气染纸的弊端，填色不可如刷浆厚涂，要根据颜料颗粒的结构变化由细至粗地层层叠加。叠加的过程要注意颜料中胶的含量，胶太轻容易脱色，胶太重容易起甲脱落。《芥子园画集》中记载了"矾色"之法："绢画上如用青绿朱砂厚重之色，恐裱时脱落颜色，须于未落幛时，上轻矾水一道，其矾之轻重，须尝之略带涩味可也。矾时用笔轻过，不可使其停滞，反增痕迹耳。若背后有衬青绿，则亦宜矾之。"

矾绢与矾色都属于工笔画技术序列，矾绢程序复杂，冬夏寒暖季节不同，则胶矾配置

图2-12　法海寺壁画

比重各异，"冬月胶一两用矾三钱，夏月胶七矾三，将胶预以滚水浸之入净锅熬开，将矾末入瓷碗中，用冷水浸化，俟❶胶渐冷，加入矾水搅匀，再加滚水，将幀❷绢竖于壁间，用排毛由上而下刷于绢上，晒干再上，须三次方妙。后二次，胶水更宜轻淡，可用滚水加之，则不致胶冷凝滞。若冬月，胶水宜微火温之，至于胶水厚薄，须审其弹之有声则可矣。"

矾绢程序并不是平铺至画案或桌面台面而操作。古法矾绢："将生绢自上由左右三面黏幀上，其下未黏一面，用细长竹签钻眼，起伏插穿，晒干。将细绳穿缝竹签于幀枋之下。敲开幀之两边，用削塞定再紧收下绳，俾绢平妥。先熬广胶播明矾末。"❸

绢帛的难点在丝线经纬的错位变形较难控制。除了壁画（绢帛壁画除外），纸本工笔与绢帛工笔均可正反双面作画，既可墨色分离，也可粉色（色粉颗粒）与墨色分正背两面绘制或

❶ 俟：sì。
❷ 幀："帧"的异体字。
❸ 俞剑华 . 中国古代画论类编：下册［M］. 北京：人民美术出版社，2004：254.

正面画背面衬。双面绘制，要将绢空绷于画框上，直接裱板则不能双面绘制。明代杜堇《汉宫秋苑》（图2-13）描绘了汉宫双面绘的写真（肖像画写生）情节。

三、综合技法

工笔人物画复合技法综合应用技术起源于帛画及绢帛宫殿壁画。

图2-13　汉宫秋苑（局部）　明代　杜堇

工笔重彩绘画历史渊源悠久，秦始皇兵马俑挖掘出土时全部为彩绘俑，秦代矿物颜料中的铜矿（青铜、铜绿）和矿石（石青、石绿）均为皇家控制的国家资源，禁止私人开采。

复合技术是指工笔画的艺术含量与技术含量相统一的综合艺术，这是工笔人物画专题学术研究的课题。工笔重彩技法自古就是多样化的，以马王堆一号墓T形帛画为例，在一幅画面上使用多样化复合技法，容纳各种人物画技法，是中国画技法集大成的经典，归纳概括为：人物主体形象画法多样，包括工笔、写意、没骨；出现人物组合画法；出现染出主体与空间层次序列画法；出现工笔重彩肌肉结构画法；出现冷暖色相间过渡画法；出现背景空间镜象画法；出现融墨注色与虚实相生画法；出现质感与空间复合画法。

大型人物帛画《车马仪仗图》出土于长沙马王堆汉墓，墓主人是辛追之子第二代轪侯利豨，整幅帛画长219厘米，宽99厘米，横向描绘了一幅浩浩荡荡车马仪仗的场景。左上方第一排第一位人物，他头戴高冠，身穿长袍，腰佩长剑，应该是墓主人利豨，他的身旁跟着下属和卫兵。左下方的人物围成一个方形的阵列，中间有鸣金击鼓的军乐队。右上方是整齐的车骑方阵，共有五列，每列有十多辆车马，每辆车由四匹马牵引，还有一个人坐在车舆内。右下方描绘了十四个纵队的骑兵，从画面上只能见到马的队列及骑兵的背影。大部分人物凝神伫立，但仔细观察，有人在相互交谈，还有人在左顾右盼。《车马仪仗图》场面宏大，涉及人物及动物形象众多，而为了将众多人物严谨而又生动地表现出来，汉代的画师突破了平

面排列的构图方法，巧妙地利用空间的效果，组合为多维时空境象重组重构，置陈布势，画面人物以正面、背面、侧面的前后穿插，还将他们的表情和姿态富于变化，使画面丰富而具有层次感，体现了中国画处理空间与画面美感形式结构。

第五节　工笔重彩人物画技法要领

　　工笔人物画分为工笔淡彩与工笔重彩，也可兼工带写。工笔重彩程序为分色层由浅入深。

　　工笔淡彩运用线描笔法勾勒，取象定位，"以笔立形质，用墨分阴阳"，浅淡赋色，以墨染线描为主，设色微染浅淡，画面效果古雅清韵。现藏于日本东京国立博物馆的宋代经典名作李公麟《五马图》（图2 14）为工笔淡彩的代表作品，全图以精湛的线描表现，人物面部淡赭微染。再如元代画家王绎绘、倪瓒补景的《杨竹西小像》（图2-15）。帛画《人物御龙图》《人物龙凤图》是最早的工笔淡彩经典，东晋顾恺之《列女传》也是极具代表性的作品。中国美术史工笔淡彩作品大部分是工笔肖像写真，如虚谷《大为和尚像》、明代曾鲸《顾梦游像》、清代黄安平《个山小像》（八大山人）、清代徐璋《倪瓒像》《陈继儒像》、清代禹之鼎《王原祁艺菊图像》（图2-16）《李图南听松图像》、明代陈洪绶《西园雅集图》、曾鲸绘、陈范补景《菁林子像》、曾鲸、胡崇信《吴允兆像》、曾鲸《赵士锷像》、清代谢彬、项圣谟《朱葵时像》《项圣谟自画像》、李公麟《松下挥洒图》、任伯年《石农先生像》等工笔无色，一般称"墨笔"，即工笔勾线—墨色分染—淡色罩染。

　　综上所述，依据中国美术史工笔画技法的区别，可以把传统工笔画分为三个类别，即工笔淡彩、工笔重彩、工笔墨色（墨笔）。

　　工笔重彩与工笔淡彩比较容易理解，同时以墨代色的墨色工笔要引起重视。

　　分析研究中国人物画画史，早期人物画存在以上三类工笔画法。技法要领类别各异，以墨色工笔而言，古法专论较少，古有"纸本墨笔"与"绢本墨笔"。"墨笔"区别于彩色，"墨分五色"，以墨代色，体现古代画论"以笔立形质，以墨分阴阳"的美学理念。"锐思毫翰""载美典经"，以笔取象，以墨定势。

　　以下介绍关于工笔重彩、工笔淡彩、工笔墨色的应用技术体系。

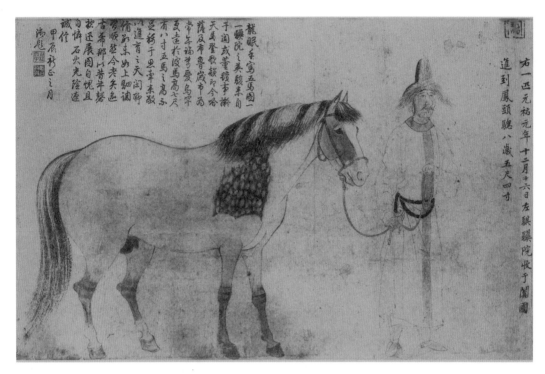

图2-14　五马图（局部）　北宋　李公麟

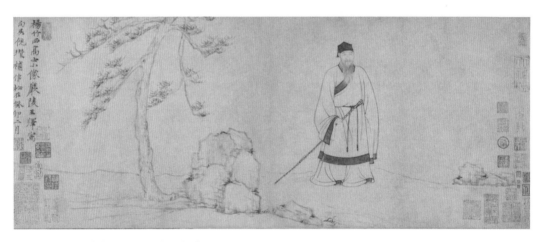

图2-15　杨竹西小像　元代　王绎、倪瓒

一、妍染绘色，取形用势——工笔重彩技法

"演成规以启源"（南朝·僧祐释《出三藏记集》）。"色表文采，悬象成文"，工笔重彩人物画技法历史渊源悠久。中国古代早期的工笔重彩人物画是画在缯帛等丝织品上的，多样化复合技法的综合应用，拓展了重彩艺术语言的画面容量。归纳概括有以下所列工笔重彩人

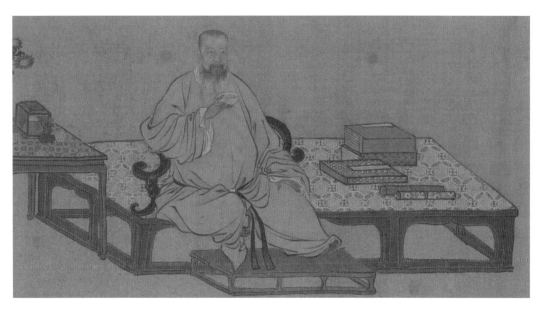

图2-16　王原祁艺菊图像（局部）　清代　禹之鼎

物画法：

（1）勾线染色法——"勾染法"。

（2）勾线填色法——"勾填法"。

（3）染法——分染、罩染、烘染、渲染、接染、衬染、通染、渍染、砌染、积染、点染、铺染、复染、渴染。

（4）没骨墨色法——"没骨法"，以色隐现，线隐于色，最早应用于西汉T形帛画。

（5）"三矾九染"——多层薄染设色以求典雅深厚，为使色层间不因多遍的染色而生腻漏矾，在色层间薄刷胶矾水以固色防止漏矾起斑痕。

（6）勾金沥粉——使线出现凸形立体感，多用于壁画重彩古法。

（7）正背双面画法——画面正面染色，背面衬色的重彩画法，多用于绢本绘画。

（8）界画法——在作画时使用界尺引线，绘制平直线条，多用于宫观寺壁和绢本工笔技法。

（9）染色、融色、墨色相融的综合技法，多种材料注色的复合技法。

二、美于画绘，练形易色——工笔淡彩技法

"约文以领玄""染玄墨以定色"，"玄墨"以墨代色，产生了墨分五色的说法，唐代张

彦远《历代名画记》中说："运墨而五色具。"玄色与黑色不同，玄色是一种独特的暗颜色，具有丰富的文化内涵和深邃的象征意义。

"随色象类，曲尽其情""著色浅淡，布境幽遐"，工笔淡彩早在先秦时代出现在缯帛织品上，"高古的情韵"是早期的工笔人物画法和艺术风格。现存早期的工笔人物帛画《人物御龙图》《人物龙凤图》和纸本工笔淡彩经典名作李公麟《五马图》，笔法凝练简约，淡彩卓然精美。张彦远在《历代名画记·论顾陆张吴用笔》中记载"若知画有疏密二体，方可议乎画""画有疏密二体，"包括工写之分，也包括淡彩工笔与重彩工笔。工笔淡彩人物画法，常见人物面部淡赭色微染，高古淡雅，寻求幽玄高雅之美，一般不用青绿等石色及粉色，是中国古典艺术哲学与美学思想的体现。

"约文以领玄""与其巧变，宁守雅正""风韵清舒，冲心简胜。博涉内外，理思兼通，以人为要，玄心独悟"（僧祐《出三藏记集》）是工笔淡彩的美学思想基础，高古的情韵体现在绘画技法中。

三、点染缁❶素，素色成文——"染素"工笔墨色画法

工笔无色而为素，"染素"是指色彩的抽象与升华。"寂以行智，神以凝趣"，"染色"与"染素"是研究工笔人物画技法美学的重要学术课题。

"因空以悟色"通过灵感状态来领悟色彩的意义和表达，以"探幽研颐，游心于玄冥"来探索深奥的事物，追求知识和智慧。玄色具有丰富的文化内涵和深邃的象征意义，代表着神秘、智慧、深度。

"染色"易于理解，汉代蔡邕《笔赋》论述"五色成文""乃备彩于方色""染玄墨以定色"，绘画中使用颜料进行染色，或使用染料进行着色。"染素"则相对较难理解，指使用墨色玄色进行染色或者进行着色。"染色"与"染素"是中国工笔画研究的概念范畴：染而无色，"泫空来染而无色"为"染素"；"遍染素丝之正色""染而无色"为"染素"；券契素帛（淮南子·主术训）；"素色不雕""无光定色"。

❶ 缁：zī。

第三章

工笔重彩人物画肖像技法

五官画法涉及人物画的形象和表情，东晋顾恺之擅长人物传神的表现，尤其注重描绘最富表现力的眼睛，认为"四体妍蚩，本无关于妙处，传神写照，正在阿睹中"。在继承与发展传统绘画的同时，将这种说法归纳为描绘人物的"传神"，即"传神论"。

　　五官是面部完整的配置系统。鼻准，古称"山根"，中国古代技法理论把"五岳"比作"五官"，说明面部表情与道法自然的人文理论是同步定位且相互连通的。

　　头部结构分点脑颅和面颅，其中，面颅是五官所在结构的方位，理解艺术解剖学的构造系统有利于使五官画法更加深入具体。面部五官，因人而异，即便是双胞胎，在神态气质上也会存在差别。

第一节　眼与眉的画法

一、眼睛的画法

　　眼睛是人类视觉之本，是人类观察力的核心。目光神情、喜怒哀乐的情绪都会在目光中有所流露。《世说新语·巧蓺》中"四体妍蚩，本无关于妙处；传神写照，正在阿堵中"，身体的美丑，并不影响人物的形象美，要传神地画好人物，关键就在眼睛上。此句是关于顾恺之"点睛"的论述，"传神写照，正在阿睹中"，说明眼睛是五官中定位系统的焦点，眼睛的神韵才是人物精神风貌的重点，以人为描写对象的艺术作品要刻画好眼睛是非常重要的。

　　眼睛的形状，眉弓骨与眼轮匝肌的解剖，上下眼睑的形态变化，在深度刻画上极其重要。观察是思维的触角，眼睛是五官中神态气韵的核心构成点。眼睛的结构形态分为额骨、眼眶、眼轮匝肌、眼球（瞳孔）、上下眼睑、睫毛、泪阜等部分，在工笔人物画中是非常重要的部位。化妆在中国古代历史悠久，重点在眼部周围施以饰容化妆，如马王堆出土妆奁盒（图3-1），可见眼睛是面容的重心定位。眼皮有单双之分，眼睛形状差异很大，要区分丹凤

眼、三角眼、细眯眼、鱼目眼以及眼睛的大小，性别、年龄、职业、气质、性格特征都集中在对眼睛的刻画上（图3-2）。

　　眼睛的画法，在具体绘制时，要在深入观察分析基础上，区分上下眼睑，注意眼睛的基本形及表情变化的神情。"眼睛是心灵的窗户"，画眼睛时首先要把握好眼睛的角度及眼睛的透视变化，侧

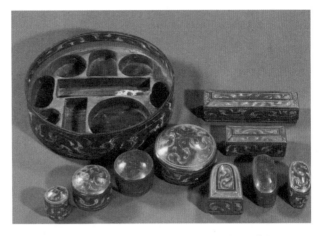

图3-1　双层九子漆奁（梳妆奁）　西汉　马王堆三号墓出土

面之眼不要画成正面双目。眼球不可突出眼睑，眼睛的基本结构是眼眶嵌入眼球，眼皮包住眼球。描绘时应表现上眼睑覆在下眼睑，包住眼球的状态，切勿忽视微妙的结构关系形态。眼珠不应暴出眼眶，如果眼白淹没黑眼球，就会出现惊恐不安的神情。工笔重彩人物画五官的配置是一个整体，双目内眼睑的深度刻画（特别是画青年女性），双眼位于鼻梁左右，双目的形神应保持一致。眼形的形状各异，表情神态各异，描绘眼睛要深入观察，破除概念画法。眉目传情，五官中的眼睛是目光取舍的定位器。在刻画双目时应画出眼球的晶体透明感，描绘瞳孔时要由浅入深地层层递进，由淡至浓，不能流失形神的微妙美感，画成呆板的淤墨团（图3-3）。

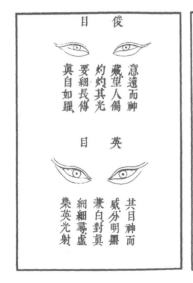

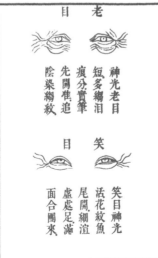

图3-2　《传真心领》眼部示意图

图3-3 《海风花语》中人物眼睛的描绘

　　眉梢上扬为醒目神态，眼角昂起为愉悦，细眯眼会流露出专注、沉醉或若有所思的表情，风沙吹入眼会流泪，动情动容时也会首先浮现目光变化。

　　眼睛的画法涉及神态表情，染色技法应首先区分形象的年龄、性别、形象特征、神情仪态，其画法，是五官重心，先用淡墨定形定位，画好双目基本形，然后用墨色分染结构关系。内眼睑用淡墨、朱磦、胭脂分染，上眼睑使用淡墨分染，由浅入深，画时注意角膜部位，上眼睑覆盖下眼睑，内眼角、外眼角部位要画好转动之势。眼睑内外，睫毛复位，下眼睑的厚度用朱磦、胭脂描绘，属于美感关键部位，不宜使用过多的墨，避免出现黑眼圈现

象，眼睛周围用墨渲染要谨慎。

眼珠瞳孔画法是点睛之笔，用墨分染瞳孔，有三种基本画法：

（1）墨色画瞳，不留高光。

（2）用墨分染瞳孔，留高光（包括瞳孔反光）。

（3）复合画法，灵活运用；墨色相宜，微妙传神。

《芥舟学画编》卷三论传神，凡十篇，即传神总论、取神、约形、用笔、用墨、傅色、断决、分别、相势、活法。卷四共三篇，即人物琐论、笔墨绢素琐论、设色琐论。

沈宗骞在总结概括历代传神写照画论以及写真肖像画的基础上，提出了更加系统化的应用技法理论，进一步延伸了六朝时代顾恺之提出的"以形写神，形神兼备""迁想妙得""晤对通神"的传神论，使篇目结构文意更加具体而完备、传神写照美学原理及技法理论更加逻辑化。作者沈宗骞本身就是画家，《传神论》总括为中国工笔重彩画法的技法体系，兼具传神写照技法要领。

二、眉的画法

眉的生态功能是护目，眉毛起到遮挡汗水风沙流入双目、保护眼睛的作用，同时具有美眉醒目、"眉目传神"的作用。

眉的结构，位于眉弓骨的边缘、眼眶部位与颞骨、额骨交叉部位。眉弓部位是脑颅与面颅的结合部位。眉梢部的用笔分为三部分，起自眉心，行至眉弓，复于额骨的眼边缘。

眉和眼是与审美形态配套的，如浓眉大眼配相貌堂堂，浓眉配小眼就失调。眉的形状各异，柳叶眉、剑眉、八字眉等依性别、年龄、阅历显示不同的眉目情状，有曲直浓淡，还有疏密变化及各种色彩倾向。中国古代美容妆饰，在"眉"上做尽文章，有"黛眉""官样"，如《簪花仕女图》中描绘的"黛眉"（图3-4）就是以眉为美的典型。

图3-4　簪花仕女图（局部）唐代　周昉

眉毛长在眼眶与额骨交界处，具有细微的结构层次关系，眉弓处是造型的关键部位。眉毛不是眼睛的配饰，护眼醒目是眼眉的功能与作用。眉部也是面部表情的"晴雨表"，"眉开眼笑"表现欢悦情绪（图3-5），"愁眉苦脸"则表现沮丧烦闷。眉部不仅起眼睛的辅配作用，眉部的形态往往主导着情绪的变幻，眉宇之间是面部五官表情神态变化最敏感的组成部位。

宋代晏几道《临江仙》："靓妆眉沁绿，羞脸粉生红"，在《蝶恋花》中描述"倒晕工夫，画得宫眉巧""轻匀两脸花，淡扫双眉柳""长黛眉低敛"。宋代王观在《卜算子》中描写眉目传情："水是眼横波，山是眉峰聚。欲问行人去那边，眉眼盈盈处。"在情绪表达方面，黄庭坚《木兰花令》："得开眉处且开眉，人世可能金石寿。"也有通过眉毛暗喻美貌的"玉台弄粉花应妒，飘到眉心住"，欧阳修在宋词中这样描写道"歌时眉黛舞时腰""玉肌花脸柳腰肢，红妆浅黛眉""学画蛾眉红淡扫"。元代白朴在《全金元词》中也有"画眉螺黛""眉

图3-5 《海风花语》中表现人物的欢悦情绪

黛吟窗"的描述。

五官中最微小的眉毛有着诸多历代诗词歌赋吟咏，可见眉型在五官中地位之高，眉宇之间寄情翰墨，眉可比点睛之笔，妆饰理容也重在描眉以醒目。

古代史料记载归纳了十二种眉的画法，详尽论述了不同种类眉毛的画法，具体阐述了眉的形状、特征，《眉论》概括了画眉用笔的方法，是工笔重彩人物画关于眉的画法的系统理论。眉是两片墨，唇是一点红。点墨与朱唇，墨色对比相得益彰，构成面部五官画法的丹青彩绘之美。

眉的形状类别。有剑眉、浓眉、平眉、蛾眉、蚕眉、寿眉、柳叶眉、一字眉、黛眉、鼠眉、八字眉、倒八字眉等（图3-6）。

清代丁皋《传真心领·眉论》中说："眉曰紫气，左为凌云，右为彩霞。其形有长短、纯乱之分，则用笔有浓淡、清浊之别，高低派准。宽窄详明。眉头毛向上，齐中纽转。梢复垂而向外，茎茎透出，自肖其形""眉兼疏密需先识，轻重短长皆有式。对准挥毫展转开，断连多寡生荆棘。"

眉在五官中起到情绪标志的作用。眉的画法要注意眉端起笔，眉间运笔，眉峰锐笔，眉弓复笔。眉毛的长势顺逆不可倒置，眉有层次、结构、韵律、疏密，也有情绪色彩和眉宇节奏气质关系。特别注意在过稿及复勾时的用笔，线条要虚实得当，运笔虚起虚落，注意骨骼结构关系和神态协调。

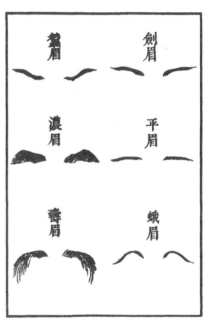

图3-6 《传真心领·眉论》示意图

第二节　鼻和口的画法

《传真心领》面部总图将五官与五岳（面部与自然）同步定位（图3-7）。五官与五岳对位，是中国文化独特的宇宙论，贯注融汇在工笔人物肖像画技法中的美字契合点，体现了自然主义哲学和美学的精神特质。

一、鼻的画法

中国古代写真论著《传真心领》将鼻子视为五官面貌的最高点，凸起于面部中央，是面部形象定位的基准。传统画法多以侧面形象为主，鼻子成为画作的切入点。明清时期以后，则更多地绘制正面肖像。无论从哪个角度进行形象定位，都以鼻子作为基准坐标，古代称为"鼻准"。五官比例结构关系是塑造和表现形象的准绳依据，在形象塑造和表现方面具有定形、定势和定位的功能与作用。

鼻子的解剖结构关系非常复杂，医学矫正和美容都将鼻子作为面部整体形象调整的重要部分。尽管古代的诗文中在描写五官时很少用墨来描绘鼻子，但它在造型表现中却是最重要的。画鼻子时，应先清晰地了解鼻子的构造，位于额骨正中位置，双眼之间下方，有微凸的左右鼻骨，戴眼镜时眼镜框正好架在上颌骨和鼻骨交接的位置。古代写真画论将这个区域称为"山根"，实际上是眼眶和鼻准的连接处。鼻软骨组织隆起于骨骼之上，嵌入在鼻准的基准位置。

鼻子的结构可分为鼻翼、鼻孔、鼻染、鼻根，鼻子与口唇相连的部位称为人中。虽然不是五官，但人中在面部的位置非常重要，它连接着面部的呼吸器官和语言中枢的口唇，并位于五官的中轴线上。人中是一个重要的部位，将面部分为左右两部分，连接着鼻孔、鼻翼和下颌骨，是面部正面中轴线的终点，在造型上起到对称辅助的作用。

在塑造形象和表现力方面，"取形用势"的关键在于对鼻子的描绘。古代早期人物画多以侧面形象为主，例如帛画《人物御龙图》（图3-8）、《人物龙凤图》、汉画像石和画像砖等，几

图3-7 《传真心领》五官与五岳示意图

图3-8 人物御龙图（局部）

乎都是以侧面形象为主。直到明清时期，肖像画才多以正面形象为主。在描绘侧面人物形象时，鼻子成为定形和取象的重要依据，中国古代写真画法论著则主要解析正面形象的画法。

在描绘鼻子时，应考虑到五官的整体配置，并思考如何用笔、染色和用墨来表现五官的整体形态。董其昌在论画中强调了"下笔便有四凸之形"，这意味着在用笔和用墨的选择上，都需要考虑到整个画面的整体效果。丁皋在《传真心领》中将鼻形分为八种不同的类别，总结了鼻子部位的形态和特征，并通过文字和配图（图3-9）对其进行了详细说明：

（1）高鼻图——鼻形高耸，纵贯面中，舒畅崛直。

（2）塌鼻图——鼻形凹陷，鼻骨弯曲，状似塌伏于坑。

（3）肥鼻图——形状朗阔，纵横舒展，凸宽于面。

（4）瘦鼻图——鼻形削瘦，纵向坚挺，劲谨如刃。

（5）结鼻图——鼻部扩张，状如葫芦，两翼隆起。

（6）露鼻图——露鼻加塌，鼻孔外露，朝天鼻状。

（7）断鼻图——鼻梁中断，塌鼻兜陷，隐伏于脸。

（8）勾鼻图——鼻梁凸耸，鹰勾鼻形，尽显威仪。

在描绘五官时，"鼻准"是基础和关键。鼻子位于面部中央区域，无论从哪种角度来看，都能够凸显出来。即使是塌鼻或断鼻，虽然凸出不明显，但仍然引人注目，这是因为它在面部的中心位置，也是五官的焦点。面罩可以遮盖鼻子的形状，口罩可以掩饰五官的缺陷，但化妆和饰面无法恢复断鼻或塌鼻的形态。鼻子虽然纵向延伸于面部，但应注意纵横连贯，挺拔高耸，起伏明显，左右照应。以下是不同鼻形的画法（图3-10~图3-17）：

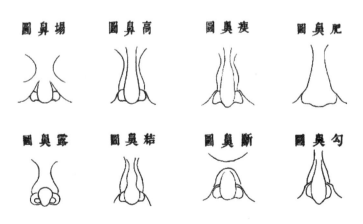

图3-9 《传真心领》鼻型示意图

（1）高鼻画法："染见高峰没改移，无痕无迹妙谁知，更兼润色提神气，直贯天庭自绝奇。"

（2）塌鼻画法：为符合主观审美，塌鼻画法尽显美化，"名虽塌鼻亦圆隆，衬满阴阳环抱丰。年寿山根平且润，开深两孔鼻门中"，画法之妙，补拙之术非凡。

（3）肥鼻画法："丰满浑元细细评，鼻梁高大自盈盈。形如花插悬中正，厚实全凭虚实明。"无论鼻子高低肥瘦，无论如何先天缺陷，都可以通过玄妙精美的画法去弥补美化。古代写真法可以用作现代工笔人物画参照。

（4）瘦鼻画法："瘦鼻轻描骨骼，两边隙染追根，一路高岗悬挂，兰台清硬藏门。"

（5）结鼻画法："结鼻近乎瘦，葫芦神彩如。周围清染凸，吕字两圈虚。"

（6）露鼻画法："露鼻犹如塌，明明双孔门，二环抬一准，微骨不寻根。"

（7）断鼻画法："山根无则断，年寿准头生。下衬上兜起，其中自有横。"

（8）勾鼻画法："勾鼻多兜染，人中鼻底藏，形如鹰嘴式，年寿住高长。"

图3-10　明人肖像册·罗应斗像

图3-11　明人肖像册·徐惺勿像

图3-12　明人肖像册·汪生洲像

图3-13　明人肖像册·葛寅亮像

图3-14　明人肖像册·刘宪宠像

图3-15　明人肖像册·刘伯渊像

图3-16　明人肖像册·王以宁像

图3-17　明人肖像册·陶虎溪像

中国古代画论注重实践，不空谈理论。各种画法的"秘诀"往往通过实践经验的积累得来，是独特的应用技术和画法的综合。丁皋的《传真心领》对五官的画法进行了系统的论述，具有重要的艺术价值，是中国画的学术精华。

尽管鼻子是由软组织构成的，但在古代被视为面部的五岳并崛起于面部，增添了高峰之势。五官和五岳相对应，自古以来就确定了鼻子的造型作为五官的坐标，不仅方位居于脸部正中，形状的凹凸起伏也是取象、约形和定势的准绳之衡。鼻子是描绘五官的关键切入点，在形象塑造和表现中，应该全局统观，不能孤立考虑。在染色和落墨的运用上，应该统筹兼顾五官部位的形态和神态表情。头部分为脑颅和面颅，发际线遮掩了颞骨（即太阳穴），表情肌肉完全覆盖在面部上。仔细观察会发现，表情和神态是瞬息万变的，情绪的触动会引发五官形态的变化。精神状态的展现和面容的彰显，思维方式和画法应该同步定位。五官的画法是工笔重彩人物画的焦点、重点和难点，正如唐代王维所说的："凝神取象，道契玄微。"

五官是颜面之秀、表情之聚、面貌之华，也是面像的重要组成部分。历代名作中都有经典传世之作，展示了精妙的画法。六朝时期肖像画的发展达到了繁荣的阶段，顾恺之提出了"以形写神"的系统理论，元代王绎在《写像秘诀》中阐述了工笔重彩肖像画的操作技巧，《采绘法》则提供了五官画法、写生色谱、分层染色画法、色彩配置、染法要素、设色技巧和画法要义等实践内容。六朝时期是工笔肖像画发展的黄金时代，其画理和画论都非常完备。顾恺之、陆探微、张僧繇是六朝时期工笔重彩肖像画的代表画家，他们的用笔精湛、画法完备、技法高妙卓绝，被视为历代笔法的美学标准。《历代名画记》中关于"论顾陆张吴用笔"的讨论，确立了画史笔法之美的典范。

二、口的画法

面部五官在工笔画技法中具有重要地位，而嘴唇也是五官中引人注目的一部分。从面部色彩表现来看，嘴唇的红色是最为突出的，因此唇色也成为美容彩妆产品中最重要的元素之一。在工笔重彩人物画技法中，唇色处理也占据着重要位置，尤其是在塑造年轻女子形象时更为关键。古代仕女画法已经形成了一套完整的体系，而现代的工笔画法则朝着更加松动朦胧的时尚趋势发展。嘴唇的画法也是工笔重彩技法研究中五官画法的重点之一。

俗话说"祸从口出、病从口入"，可见口舌的重要性。歌声需要通过口传达四方，通过

口发声运气吹奏乐器，歌唱家的天籁之音需要通过喉咙传递出来。人类的语言文化、方言口音等都出于口而成于文。中国古代的"鼓吹"和"骑吹"之乐，秦代的乐府，古代诗经都可以看作是最早的"乐歌"，而风、雅、颂都有乐谱可供吟唱。

声乐是人类最古老的艺术形式之一，《礼记·乐记》中精辟地概括了"乐与音""乐与象""音与心""礼与乐"的逻辑关系。"凡音者，生人心者也。情动于中，故形于声，声成文，谓之音"音乐是从人的心灵中诞生的，情感在内心激荡，然后通过声音表现出来。"乐者，音之所由生也，其本在人心之感于物也"，音乐是从人的心灵感受到外界事物后产生的，它的本质在于人的感知。

色彩在文化交流中具有重要意义。色彩作为一种表达情感和文化的方式，在文明的发展中起到了不可忽视的作用。它能够传递情感、表达思想，促进交流与理解。正是因为色彩的存在，才能够得以繁荣发展。

在色彩方面，苏轼的诗句"腻红匀脸衬檀唇"和"素面翻嫌粉涴，洗妆不褪唇红"，这些描写体现了不同色彩倾向的唇色。其中，"檀唇"色彩更为沉稳，是口红中的"稳红"。而宋代王观的《庆清朝慢·踏青》中描述了"东风巧，尽收翠绿，吹在眉山"，反映了"檀唇"与"唇红"之间情感内涵的差异。

口唇画法，以口形区分为：掼角口、峭角口、瘪嘴、厚唇、露齿、喜意（图3-18），《传真心领》中有专论画嘴部的"海口论"："海口曰水星，接连北岳。也是活动部拉，满面之喜怒应之，不可不细心斟酌，大小厚薄，名式不计其数，无非要染法得宜，机中生巧。故唇上唇下，空出一边白路，以作嘴轮。边外虚虚染。""其中另托出人中。唇下重染承浆，以推地阁。兜染嘴角，虚接法令。四方气贯活泼。再看唇上小染处，有重染两角，拱出上唇，若弓有弦，下唇如二弹子并出者；有上盖下，下盖上者；有高出者；有瘪进者；有峭两角者；有垂两角者；有卷翻上遮人中、下掩承浆者；有一线横而不见上下唇者。临时对准落笔，变而通之可也。"并概括了画唇法："方寸不移部位准。""阴阳染法皆有凭。"

画嘴唇时，唇线的描绘非常重要。嘴唇的开合和启闭会给面部五官带来微妙的变化，唇线的描绘需要准确。嘴唇的轮廓可以用红色染出口部的形状，但不宜使用重墨来勾勒唇部的外形。在画嘴唇时，需要深入具体观察，在分析和观察的基础上进行绘画落笔，染色的方法也需要使用得当。此外，人中作为唇与鼻之间的连接部位，起到分割左右的作用，在染色时需要特别注意人中位置和结构之间的关系。

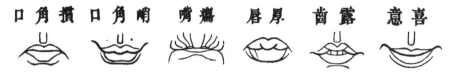

图3-18 《传真心领》口型示意图

第三节　耳与面形的画法

一、耳的画法

耳是听觉器官，位于面部两侧，起到面部轮廓支撑作用。在五官配置系统中，耳是非常重要的，因为耳朵能起到"配相"的作用，决定头部外形。耳轮为曲线环状，耳轮又是耳坠佩饰悬挂处，基本上面部饰品全都集中在耳朵上。

耳的画法，用笔要"取形用势"精谨勾勒耳形，仔细研究形体造型的艺术解剖，耳轮的层次关系是五官配置中最具节奏曲线韵律感的。

古代对于描绘耳轮的专论《传真心领·耳论》："耳曰金、木二星，虽在边城之外，实系中停之辅弼也，亦当对准落笔。其式有宽窄、长短、大小、厚薄、方圆，轮廓总要细心交代明白，开染工致，令其圆拱托出。肥人之耳多贴，垂珠大而且长。瘦人之耳多招，轮廓薄而反阔。"

耳之长势，有双耳紧贴面颊的贴面耳、顺风耳、煽风耳、薄而瘦耳、肥而胖耳（图3-19~图3-21）。相学观相，认为耳轮饱满为福耳，以薄弱无耳垂为贫寒风尘耳。弥耳、福耳都是以外形论命运。耳除听觉器官功能外，配相功能也重要。画耳轮、耳环之形，要分清旋转之势与方圆之势，耳环的环绕之势的层次，结构要交代清楚转折关系，切忌简单化、概念化地勾勒几笔匆忙而就。

耳是面部轮廓的关键部位，面形动态的各种角度，包括正、侧、背、俯仰都很重要。通过对面部结构的分析，耳的方位处于脑颅与面颅交界线，也是颞骨、颌骨与颧骨连接处三角区，发际垂覆于耳边，墨与色分染的衔接处，这个区域部位是工笔重彩人物画法的关键部位。

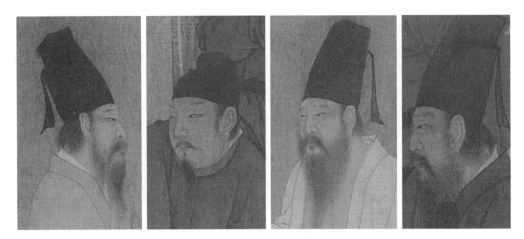

图3-19　韩熙载夜宴图（局部）　五代南唐　顾闳中

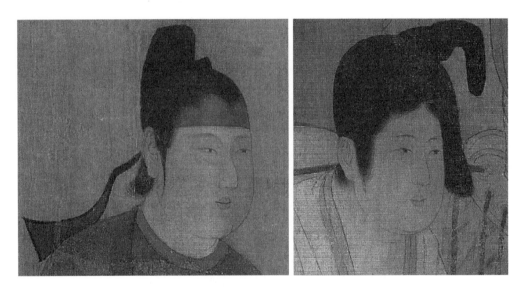

图3-20　虢国夫人游春图（局部）　唐代　张萱

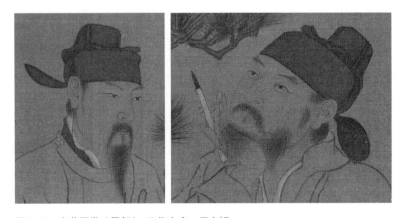

图3-21　文苑图卷（局部）　五代南唐　周文矩

二、五官画法的学习方法

关于五官画法，《芥舟学画编》和《传真心领》都详细讲述了工笔重彩人物画法的技巧，可以作为实践绘制时的参考资料。在学习过程中，精读比泛读更加有效，创作者应结合实践去阅读原著，领悟其中技术精妙和传神的奥秘，从心中领悟画法细微之处，古今贯通，持之以恒坚持不懈地学习。

传承古法，一是赏画，二是看书，三是实践。但就效果而言，画一遍胜过看十遍，要避免心思散乱游离。实践中要理论联系实践，这样才能加深对画法的理解，"画"不仅在手中，也在心中，要收心专注于画中，才能将作品之美尽现笔端并使作品完美无瑕。

五官画法是描绘人物形象神态"至精之象"的核心技术，对于刻画人物形象的形与神非常关键。"留乎形容"，要描绘形象神态，就必须深入研究古代的技法，结合实践，传承经典，并积累经验，才能走向成功的道路。五官和面部画法，涉及形象的面容、相貌、风度、仪表、气质、品格以及整体美感的定形、定位和定势。更重要的是，要表现容貌和表情所蕴含的人性之美和文心气象之美。

"相由心生"是指一个人的相貌可以反映出他的内心、性格和精神气质。面部表情肌肉主要集中在五官部位，因此，人们常常通过观察一个人的眼神、微笑、眉毛、嘴唇等来判断他的情感状态和性格特点。这些面部表情和仪表可以传递一个人的内心感受和情感状态，通过外形表相可以透露出一个人的性格和精神气质。形象的骨骼结构相对稳定，而表情则瞬息万变。如何对面部表情进行描绘？古典绘画理论中有一些提示见于各种有关"传神写像"的论述，可以结合专业知识与艺术实践，结合课程与课题，结合临摹、写生和艺术创作，进行专题研究，融会贯通，将学识思想储备与文化积累进行整合。

综上所述，天赋给予人性情，性情需要通过学习来培养，性情有不同的特点，如聪明才智的差异，而学习则能进一步提升才智。因此，充分发挥性情的悟性和学习的潜力，就能精通自己所钻研的领域。古人通过理解悟性来开发性情。正如《山水纯全集》中所言："天之所赋于我者性也，性之所资于人者学也。"这句话表明人的性格一方面是上天所赋予的，另一方面也可以通过后天的学习来发展和完善自己的性格。"性有颛蒙明敏之异，学有日益无穷之功"，通过不断加强理论学习和实践积累，创作者可以不断提升自己的绘画能力，不断扩展自己的知识和技能，在工笔重彩人物画领域中取得突破。

三、面形面部画法

工笔重彩人物画法，以人物形象为主体，塑造和表现人物的形、神、质（形象、神态、精神气质）是工笔重彩人物画技法的重点与核心。

（一）沈宗骞《芥舟学画编·论传神》

《芥舟学画编》卷三《论传神》十篇，系统论述了"写真""传神写照"的画理与画法，既有学术思想，也有技法理论，见解独特，文笔精彩，是一个完整全面的艺术体系。《芥舟学画编》卷四共三篇，即《人物琐论》《笔墨绢素琐论》《设色琐论》，其中《人物琐论》只有一篇文字，不分章节。

在中国美术史绘画发展中，出现最早的是人物画，而人物画中肖像画（古称"写真"或"传神写照"）是独立的门类。清代沈宗骞在《芥舟学画编》中把"论传神"（肖像画技法系统论）和"人物琐论"分开介绍，将"论传神"独立成篇。在《传神总论》篇章之首，沈宗骞提出其思想逻辑及学术观点："画法门类至多，而传神写照，由来最古。"

沈宗骞在《芥舟学画编·论传神》篇中详细阐述了面部画法的要点，共分为十篇，包括《传神总论》《取神》《约形》《用笔》《用墨》《傅色》《断决》《分别》《相势》《活法》。这些篇章以精辟凝练的语言，论述了面部绘画的技巧和方法。

《传神总论》开宗明义地指出面部画法的关键："形神关系之据，依形而传神，而神又不离乎形，形神又依据用笔。"沈宗骞认为形与神之间存在着密切的关系，要通过形态来传达神态，而神态又不可离开形态。"画法随形"，在面部画法中，耳目口鼻是形态的重要组成部分，而骨骼的起伏、纹理的多少都是形态的要素。只要这些要素处理得当，形态就能够自然而然地表现出来。在用笔方面，需要考虑面部肤色的不同特点，如皮肤的松紧、粗细以及微笑或与人交流时的表情和姿态。"斟酌而安排之"，只有根据这些特点选择合适的笔意，才能够准确地捕捉到面部形态的神韵。综上所述，五官的画法要根据面部形状、肤色、骨骼结构的起伏等因素进行思考，运用不同的笔意进行描绘，才能同时表现出形态和神态。

在面部画法中，首先要进行深入的观察和分析，对观察分析对象进行取舍和概括，再进行创作。沈宗骞指出，"夫神之所以相异，实有各各不同之处"，每个人的神态都有所不同，因此用笔的方法也各有不同，渲染、勾勒、点剔、皴擦等不同的技法，只有根据具体情况选择合适的用笔方法，才能达到准确再现面部形态和神态的目的。

在《取神》篇中，对于肖像画中"取神"的理论和技法进行了深入探讨。沈宗骞认为，

肖像画的重点在于捕捉和表现人物的精神气质和情感表达，而不仅是外貌的描绘。同时强调了"笔机与神理凑合"的重要性，即通过笔墨的运用，将表情作为人物精神气质的外在体现，是肖像画中最重要的主题之一。

《分别》章是面部画法中非常重要的一章，它详细阐述了区别不同形象特征的面部画法技术要领，包括观察方法和表现方法。这一章强调了人面各异、神情各异的特点，指出不能用同一种方法描绘不同形貌的人物。"天下至不相同者，莫如人之面"，这句话表达了人的面部特征之多样和复杂，强调了观察和分析不同形象特征的重要性，以及不能用一种方法概括所有人的面部特征。通过深入观察和分析，创作者才能有效描绘出面部形象的不同特点，并表现出其独特的美感。

同时，在面部画法中，不能仅仅依靠概念和想象来描绘，而应该以"分别"为基点，即通过观察和分析不同形象特征，寻求深度的理解。沈宗骞在《分别》章中详细讨论了面部形象的不同特征，包括部位的长短、阔狭，邱壑的高下浅深，颜色的苍黄红白，肌皮的宽紧粗细等。只有通过精微细微的观察，才能有效把握"分别"的尺度和美感。

"将为人物作照，先观其面盘"，这句话强调了在画人物肖像时，首先要观察其面形轮廓。沈宗骞将面形轮廓概括为八类面形，并以字形进行比喻：

（1）顶镜而下宽，由字形也。

（2）顶宽而下窄者，甲字形也。

（3）方而上下相同者，田字形也。

（4）中间宽而上下皆窄者，申字形也。

（5）上平而下宽者，用字形也。

（6）下方而上锐者，白字形也。

通过将面形轮廓比喻为不同的字形，可以更直观地理解和记忆不同的面形特点。在绘制人物肖像时，创作者应该先观察并分析人物的面盘，根据其面形轮廓的特点来把握画面的构图和表现方式，这样才能更准确地捕捉到人物的形象特征，使画作更加生动且富有表现力。

"须看得确有定见，然后下淡笔约之，复再三斟酌"，在选择画法之前，需要确切地观察并形成定见，再使用淡笔进行勾勒，并在这个过程中反复斟酌。"其五岳高起者。固当寻其用笔之处，其显然应用勾笔者，断须见笔。若平塌者，虽不必显然见笔，亦宜隐约其间"，对于面部起伏结构的不同，在选取画法时，要根据物体的起伏、凹凸和高低隐显等特点，选择适合的笔法。

关于落墨，根据墨的浓淡将其分为十个层次。墨分为五色，用来写真传神的墨则分为十

个墨阶层次。不同面部部位的墨色比重依次如下：

（1）对于眼睛的复笔和瞳孔点睛，应使用十分浓墨。

（2）对于眼上下的重纹和老年人的眼眶、寿带、口痕和鼻孔，应使用七八分墨。

（3）对于中年以后的寿带纹和眼眶，深者应使用七八分墨，浅者可使用五六分墨，最浅者可使用三四分墨。

（4）对于山根和两颐，应使用四五分或二三分墨。

（5）对于颧骨和眉棱，应使用二三分或一二分墨。

在使用笔和墨的过程中，实际步骤和操作要领应与形象刻画同步对位。在面色处理方面，应根据人物形象年龄、气色、面色、血色和肤色等实际情况的不同，选择合适的调色并采用不同的设色方法。总之，选择合适的画法、用笔和用墨是绘画中的重要技巧。通过准确地观察和细致地表现，可以更好地刻画物体的形象和特点。

（二）丁皋《传真心领》

《传真心领》又称《写真秘诀》，分为上下两卷，系统传授了传统肖像画的技法（图3-22）。作者丁皋，字鹤洲，江苏丹阳人，居江苏甘泉（今扬州）。出身于写真世家，其曾祖丁雨辰、祖父丁俟候、父丁思铭（字新如）、伯父丁值晞（字晚斋）都擅长肖像写真。丁皋继承家学，运思落笔，均臻神妙，无论人之老少妍丑，偏侧反正，并其喜怒哀乐之神情，皆能传写精妙，为清代中期著名肖像画家。他结合自身创作实践经验，将写真传神技法汇编总结，著成《传真心领》一书，卢见曾为之作序。其子丁以诚也以写真名于世。该书成书于1765年（乾隆丙子年），在画史上影响很大。清嘉庆二十三年（1818年），《传真心领》被当时的书商杂凑成《晚笑堂画传》等图谱。《传真心领》卷首丁皋自序前，先列其父所选《写照提纲》，上卷主要论述面部的画法，先讲述总体画法，并附有三停五部图、面部总图，其次讲授画法秘诀，从起稿讲起，具体针对五官等各部位，并对各种类型的口、鼻、目、耳、眉、须等进行分析，阐述画理与画法，配以图示、歌诀，详尽描述画法及染法要诀。下卷论述人物动作、动势时面部的变化及画法，人像透视缩放方法，各种景象中人物的不同画法。此外，还有纸画法、绢画法、笔墨论等相关内容的介绍。

《传真心领》作为写真画法应用技术的专著，其内容传授了面部画法及五官画法，可作为工笔重彩人物画教程技法的参考书。其父丁思铭的《写照提纲》篇，语言凝练简约，"规模有准，工夫深始获成名。骨格无奇，界画明才能得法。鼻乃中峰，拱丘壑而突兀；面为总宇，审虚实于周围"，以三停五部为形象定位基准。"气贯一颧三照应，天庭，地阁，神铺，

半面九连回。二目深藏，鱼尾皱"，"承浆染隙"，"眉拂天仓，轻重必充其貌。腮余地库，方圆定准其仪。二目乃日月之精，最要传其生动。一唇是涂朱之艳，全凭写出妍华，耳平眉准，边城外起长轮"，该篇为理论与实践相结合的概括，其内容切合画法秘诀要义。又论及"九宜六易之从容""十病五嫌之率略""避者拘搁之三难""最不可却者，当场之二急"，最终把握写真画法要义："只可以一睹形规，成见执定。得心应手之灵，明开暗接；量式传真之巧，实布虚连。"

　　面部画法，依据形象结构的面相特征、年龄、性别而把握整体，深入观察进行形象分析。人的头部解剖结构分为脑颅与面颅，额骨为天庭界，颧骨为脑颅所在，两颧骨为面部之两仪。颧骨与颞骨为整体，连同额骨为脑颅区，头顶为天穹界，枕骨结节为头颈结构关键部位。表情区域的五官配置于面部止中，表情肌肉群为软组织覆盖面容。化妆修容之术就在此区域，宋代周邦彦在词中描述"涂香晕色，盛粉饰、争作妍华""弄粉调朱柔素手"，宋代张先的《庆春泽（与善歌者·般涉调）》中描述"艳色不须妆样"，说明面容可以进行修饰美化，但面部整体结构关系是形象内部的支撑系统，创作者只有依靠扎实专业的结构解剖知识、记牢头部结构的关系要点，才能准确把握特定角度、不同距离部位的"透视形"。传统画理与画法中的"取形用势"（石涛）有"本相"与"变相"之论，"本相"指原形本象，"变相"指动态、透视变化形。其画法要点在于创作者的知识储备足以支撑作画之需，不留"盲点"与"误区"才能做到落笔便有凹凸之形。

图3-22　丁皋《传真心领》全文（上下卷）篇章要目

　　关于画法要点，丁皋在《部位论》中提出："初学写真，胸无定见，必先多画。多则熟，熟则专，专则精，精则悟。"这是典型的实践第一论。

　　《染法分门》一篇，对工笔重彩画法至关重要，"染有浑元、清硬二法"，具体内容包括：

（1）全体浑元染法：从轮廓整体入手，先染面部形象整体，"浑元"即宇宙万物浑元一体而未分，是从整体切入到局部的面形定位方法，同时是由外向内推进的画法。

（2）分位浑元染法：从五官部位到结构整体的画法，由内向外的染法，与"全体浑元"相对。

（3）隙染法：空间透染法，虚染空隙，"由虚到实"，衬托主体，隙染即凹染起伏变化。

（4）凸染法：染高不染低，染出立体感，古代论画"下笔便有凹凸之势"。

（5）兜染法（染结构）：由外向内聚拢，环绕主体结构施以染结构的画法。

（6）虚染法（染关系）：染虚衬实，虚染实体结构的空间关系，西汉帛画重彩人物画多采用虚染法，顾恺之的《女史箴图》也大量使用了虚染法。

（7）突光染法（高染法）：留高光的染法。

（8）隙光染法（低染法）：凹染透光画法，"突光"与"隙光"，是光与色的染法，表现虚实变化光效应，"光"为明之意，"隙"指部位之间的空隙。高光与隙光（凹凸起伏之光）的面部染色技法，如鼻翼两侧、耳根、鼻准与眼眶、嘴角唇际等部位的起伏变化，采用凹光与凸光的画法。

工笔人物画八种面部染法，概括归纳了工笔重彩人物形象塑造与表现的综合技法。染法是全方位主体操作的系统工程，既是形象部位的分解，又是艺术美感的合成。这八种染法概括归纳了由浅入深、由虚到实、由外向内、由表及里、由内向外、由全体到分位的不同方式，高低晕淡，品物深浅。

染色技法在形象塑造和表现自然方面起着重要作用，它通过区分层次、立体质感的表现方式，展现出深层结构的精微之感。通过对古代重彩画法的研究与分析，可以发现中国文化艺术贯穿于应用技术程序的每个关键环节。

《面部总图》将宇宙图象概括出来，通过"五官"和"五岳"的贯通，延伸至上下四方，形成了两仪四象的定形、定势、定向和定位（图3-23、图3-24）。

"太易者，未见气也。太初者，气之使也。太始者，形之始也。太素者，质之始也，气形质具而未相离，故曰浑沦"（《列子·天瑞弟一》）。这句话通过表达太极浑沦的含义，揭示了中国画色彩观中气、形、质的起源和相互之间的关系，以及它们在未分离之前的状态。通过运用不同的色彩层次和质感，以及色彩的渗透与融合，表现出事物的深层结构和微妙之感，使作品更加生动丰富，时时也有力地传达出自然的美。

在中国画中，色彩的运用不仅为了表现物象的外在形态，更重要的是通过色彩的层层叠加和渗透，表现出事物内在的气质和质感。

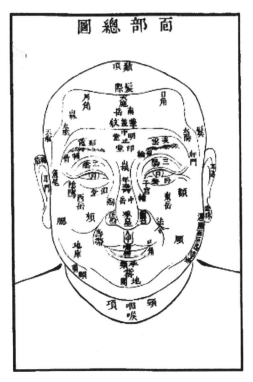

图3-23 《写真秘诀·传统肖像画技法解析》

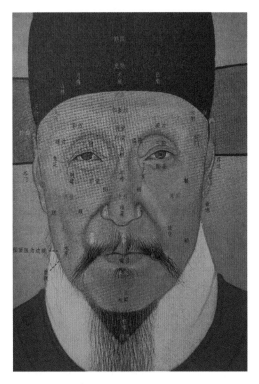

图3-24 面部总图示例《明人肖像册》

《传真心领》中的"全体浑元染法"与"部分浑元染法",根据中国古代人文宇宙论的美学思想,规范了"五官画法"与面部画法,其应用技法的美学要点如下:

(1)形象在空间中的位置。

(2)方位与染法的美学原理。

(3)凸染与隙染。

(4)虚梁与兜染(环绕浑元起伏凹凸之势)。

(5)高低起伏的立体感与空间感。

(6)"全体浑元"(面部整体美感)与"部位浑元"(五官部位美感)画法要领。

(7)四象推移染色法:由内向外染、由外向内、由高向低染(凸染)、由低向高染(凹染)。

(8)不同染法是由形象、神情区别而决定的。

(9)染法是多样化的,不是平面、单一的。

综上所述,各种染法综合概括还是染出高低深浅的结构关系。"务在因形而成其格""承浆兜染",可解释为特指。写真画法的技巧要领,丁皋在篇首《传真心领·小引》中传授了

画法要义："写真一事，须知意在笔先，气在笔后。分阴阳，定虚实，经营惨淡，成见在胸而后下笔，谓之意在笔先。立浑元一圈，然后分上下，以定两仪，按五行而奠五岳，设施既定，浩乎沛然，充实辉光，轩昂纸上，谓之气在笔后。此固写真之大较矣。然其为意为气，皆发于心，领于目，应于手，则神贯于人，人在于我，我禀于法，则自然笔笔皆肖矣。皋以从来无谱，立为是书。要在量部位而知长短，论虚实而辨阴阳，省开染而见高低，润神气而见活泼。可以意会，不可以言传。可使审察于平时，不能必其变通于当局。所谓神而明之，存乎其人者然耶？惟在学者心领而自得之，故弁是篇于其首。"

第一节 "六法"与"六要"

一、工笔人物画技法美学规范——论画六法

谢赫"论画六法",是六朝时期中国画美学的系统论,为历代画理与画法的核心。唐代张彦远《历代名画记》在《论画六法》的基础上进一步阐述了六法系统论,谢赫"论画六法"分别是指气韵生动、骨法用笔、应物象形、随类赋彩、经营位置、传移模写六个方面。"六法"是一套完整的绘画体系和美学理论,成为历代画法的规范,也是工笔重彩人物画的美学规范。

(一)气韵生动

在创作过程中,艺术家需要集中精神,深思熟虑,专注观察,以达到对主题的深入理解与感悟。通过凝思,艺术家从内心深处获得灵感,将其转化为作品中的形象表达,同时将手部的运用与笔墨相结合,将内在情感转化为外在表现。在这一过程中,艺术家的内在能量和智慧得以充实,通过作品得以展现。因此,"气韵生动"是指作品内外的统一和协调,是艺术家通过凝思所表达出来的精神和情感的生动体现。心,"充于内而成象于外"(《淮南子·修务训》)。

(二)骨法用笔

骨法用笔着眼于结构,"气韵本乎游心,神采归乎用笔"(宋·郭若虚《图画见闻志》),"形随笔立,寓笔于形"。根据结构关系思考用笔的方法,"夫象物必在于形似,形似须全齐骨气,骨气形似,皆本于立意而归乎用笔"(唐·张彦远《历代名画记》)。"骨气"是张彦远提出的美学概念,"骨法"是南齐谢赫"论画六法"系统论的核心论点,绘画本质的结构法则为"骨法",依"骨法"而用笔,画好结构体积和结构关系,将笔法与造型结构结合,

不要虚饰表象，"须明物象之原"（五代·荆浩《笔法记》）。

（三）应物象形

"应物象形"即中国画形象塑造与表现的美学思想，是应用技术以及形式构成的美学法则。"绘心复合于文心"（清·笪重光《画筌》），"度物象而取其真"（五代·荆浩《笔法记》）。"应物"，依据自然物象，经过深入观察思考而"象形"。《周易》曰"在天成象，在地成形"，"象形"即完美的客观图象和客观秩序：源于自然而又高于自然，升华为"生命的样式"——艺术形象。

（四）随类赋彩

"随类赋彩"即关于中国画的色彩构成。"随类赋彩"的"类"并不意为"固有色"，"类"从古文字学、语义学含义解释具有综汇、综合、复合之意，如欧阳询《艺文类聚》中的"类"，也具有分门别类之义，还兼有类似的意思，指许多相似或相同事物的综合、人或物的类别，具有个人主观色彩。"随类赋彩"是指随某类别而赋彩，如冷暖色，不要千篇一律地平涂，要区分不同的物象，而非"固有色"的概念。中国画色彩体系是象征性的，"五色成文""五采成文"都讲的是"象征"意义而非数字逻辑。"赋彩"的"赋"具有文化含义，诗意的色彩，升华的色彩，具有抒情浪漫的色彩，而不是平面装饰、平涂的主观概念色彩。中国画以"丹青"代称，说明了"随类赋彩"的象征意义。

（五）经营位置

"经营位置"即艺术结构布局与绘画构图，《诗经》中有"定之方中，经之营之"的方法论，"取形用势"而意匠经营。"位置"指形象所占据的空间方位，画面深层结构关系，境象与空间，画面与空间的结构布局。"经营位置"指对画面视点、视线、视象、视域、视角的宏观调控，以及对形象、境象、景象的时空定位与形式构成。

（六）传移模写

"传移模写"，也有"传移摹写"之说，指传承经典要依据"传移模写"的方式。中国美术史自古就注重传承，如东晋顾恺之《洛神赋图》的摹本较多，在英国、美国、中国台湾的博物馆中都有留存，但现主要传世的是宋代的四件摹本，分别收藏在北京故宫博物院（二件）、辽宁省博物馆和美国弗利尔美术馆。临摹范本，历代盛行，"临"，是对照经典原作进

行"传移模写";"摹"则是搨写（拷贝拓写）。

关于古代的"传移模写"，唐代张彦远在《历代名画记》卷二"论画体工用搨写"中记载："好事家宜置宣纸百幅，用法蜡之，以备摹写（顾恺之有摹搨妙法）。古时好搨画，十得七八，不失神采笔踪。亦有御府搨本，谓之官搨。国朝内库、翰林、集贤、秘阁，拓写不辍。承平之时，此道甚行，艰难之后，斯事渐废，故有非常好本搨得之者，所宜宝之。既可希其真迹，又得留为证验。遍观众画，唯顾生画古贤得其妙理，对之令人终日不倦，凝神遐想，妙悟自然。"这说明远在唐代之前摹拓书画已经成为传承经典的规范，将六法列入其中，自古就重视传承经典名作的美学规范，且有多家兼任拓写的官府机构。

《历代名画记》在《论画六法》篇中专论"六法"，张彦远认为"自古画人，罕能兼之"，并精辟概括"论画六法"的美学精神实质——"夫象物必在于形似，形似须全其骨气。骨气形似，皆本于立意而归乎用笔"。

承传经典、妙悟前贤、精研古法、汲取智慧，对于临摹来说是非常重要且必要的，但不赞成所谓"意临"，"意临"无益于治学固基之功。"以意而为之"，会偏离画旨，无助于创作者领悟理解经典艺术。"积学以储宝，酌理以富才"（《文心雕龙》），画学画法的研究至关重要。画法精深微妙，历代积累了工笔人物画技法，值得创作者系统学习，深入研究。

只有做到心不散志，笔不溺形，"心随笔运，取象不惑"（五代·荆浩《笔法记》），达到"妙契玄源"于心，临笔无滞的阶段，才能存储智力资源，保持内在的精神品质。画法为画学识见之资，创作者要做到心灵敏悟，才学贯通，"得之于手，应之于心"。工笔人物画需要持之以恒的心理能力和恒定的耐心，作为艺术条件，画笔画法需要"以灵致灵"的功夫。钱钟书先生曾经进过一句至理名言："世界上真正的学问，没有速成的。"要做到这一点，需要创作者博学精鉴，保持持续不懈的观察与思考，丰富积累实践经验。

中国画的起源、历史发展和演变的历程，讲究美学规范。规范化形成了绘画传统的整体优势，学会从古代经典艺术中获取创意之根，画学画法才能以此为根基，这个根基是文化智慧的积累与灵感之源的采集。

二、工笔人物画笔法美学规范——《笔法记》六要

谢赫"论画六法"全方位阐述了中国画美学规范。五代荆浩在《笔法记》中延续了"六法论"，提出"六要"："气""韵""思""景""笔""墨"的中国画美学规范体系。

艺术与德行在中国古代哲学与美学思想体系中被视为重要的元素，它们与人生修养、道

德行为和美学修养息息相关。徐干在其著作中强调了艺术与德行的相互关系和互补作用。艺术被看作是由心灵构建起来的主观秩序，其中包含了完美的形式，成为"生命的美感样式"。艺术规律和美学原理被概括为"默则立象，语则成文"，这体现了中国古代艺术哲学的思想。

徐干指出，"因智以造艺，因艺以立事"，即通过智慧来创造艺术，通过艺术来实现事业。艺术与德行在个人修养中都起到了重要的作用，艺术是德行的枝叶，德行是个人的根干。艺术和德行都不可偏废，二者相辅相成。以"治学"为"成德立行"的主要途径，强调了"治学"的"怡情理性"和使"仁德之可粹"的美育意义。他认为，艺术是实现德行和道德行为的基本途径，同时也强调了艺术审美修养的相对独立地位。中国古代哲学与美学思想体系将艺术与德行置于万物核心，将艺术视为心灵的表达和道德行为的声音，也是义之象。

"志于道，据于德，依于仁，游于艺。艺者，心之使也，仁之声也，义之象也。故礼以考敬，乐以敦爱，射以平志，御以和心，书以缀事，数以理烦"（《中论解诂·艺纪》），在礼、乐、射、御、书、数方面，艺术与德行相互交融，共同构建了人的修养和行为准则。

荆浩居于济源王屋山，潜心修练，烟霞供养，得山川自然之灵气，玄心独悟，默契灵假托在太行山与山中智叟偶遇，以虚拟问答式撰写出美术史名篇《笔法记》，提出"六要""一曰气；二曰韵；三曰思；四曰景；五曰笔；六曰墨。"智叟传授了笔法"六要"之后发问："什么是绘画呢？"，答曰："画者华也，但贵似得真，岂此挠矣？"大意是说，绘画是华美绚丽的事情，除了用笔表现华美，难道还有别的意图吗？智叟再答："不然画者，画也。度物象而取其真。物之华，取其华，物之实，取其实，不可执华为实。"这一论点，确立了绘画定位和定义："画者，画也"。"度物象而取其真"揭示了绘画的功能与作用，超越表象，表达美的本质。《笔法记》是以"笔法"立论，依笔法建立美学规范，强调笔法在形象与形式构成中的主体作用。"论画六法"以人物画为主体，而《笔法记》以山水画为主旨，但二者在美学规范上都强调了"气韵"。《笔法记》分解了"气韵生动"，把"气"和"韵"分开加以阐述，深化了笔法的逻辑序列和文化内涵。

《笔法记》学术要点和主要论点包括：

（1）"画者，画也，度物象而取其真。"

（2）画者"须明物象之源"。

（3）"凡笔有四势：谓筋、肉、骨、气。"

（4）"山水之象，气势相生。"

（5）"气韵俱盛，笔墨积微，真思卓然。"

（6）"气韵高清，巧写成象，亦动真思。"

（7）"神、妙、奇、巧：神者，弗有所为，任运成象；妙者，思经天地，万类性情，文理合仪，品物流笔；奇者，荡迹不测，与真景或乖异，致其理偏，得此者亦焉有笔无思；巧者，雕缀小媚，假合大经，强写文章，增邈气象。此谓安不足而华有余。"

（8）论画病："夫病有二：一曰无形，一曰有形。有形病者，花木不时，屋小人大，或树高于山，桥不登于岸，可度形之类也。是如此病，不可改图。无形之病，气韵侧泯，物象全乖。笔墨虽行，类同死物，以斯格拙，不可删修。"

《笔记法》的核心论点为论画"六要"，为历代绘画笔法美学规范。

"气者，心随笔运，取象不惑；韵者，隐迹立形，备仪不俗（《佩文斋书画谱本》《画学全史本》均作"备遗不俗"）；思者，删拨大要，凝想形物；景者，制度时因，搜妙创真；笔者，虽依法则，运转变通，不质不形，如飞如动；墨者，高低晕淡，品物深浅，文采自然，似非因笔"❶。

"六法"与"六要"中都包括了对"气韵"的相关论述，"论画六法"将"气韵生动"作为"六法"之首，《笔法记》中将"气""韵"纳入笔法，仍位居"六要"之首，把"气韵生动"之玄虚幽旷，融入笔法应用技术系列，统贯全局，引申到画法、笔法的艺术实践之中。"气韵"不再是空间的气息，生命精神的呼吸之"气"转变为"气者，心随笔运，取象不惑；韵者，隐迹立形，备仪不俗"。文意转化，由虚转实，把空间艺术之灵气玄机，转换为笔法操作应用技术美学原理，虽然把虚幻缥渺的"气韵生动"落实到笔法实践，但"心随笔运"却更强化了笔法的作用。

笔法触动引发了思维与心灵，这正是"实践第一"的艺术观念，类似由自然主义哲学向经验主义过渡转换，理论与实践完美结合到笔法之中。《笔法记》虽然是虚拟了在太行山遇智叟向洪谷子传授笔法奥秘，却把"论画六法"之首最玄妙的"气韵生动"，转换成具体的笔法操作技术——"心随笔运"和"隐迹立形"。"隐迹立形"指画法要义不可外露巧妙。例如，罗丹雕塑《巴尔扎克》即"以隐彰显"，身着睡袍的凝神思考比执笔写作的动态更能突出人物性格魅力。

"论画六法"和"论画六要"，对于工笔重彩人物画学习和研究，具有理论与实践的指导

❶ 俞剑华. 中国古代画论类编：上册［M］. 北京：人民美术出版社，2004：606.

作用。创作者应该在实践中加深理解和领悟，把握美学思想与技法规范。《笔法记》把古典画论纳入笔法实践，着重聚集于笔法的运转变通，删除了色彩等"四法"，影响了中国画艺术理论"由博返约"，锁定笔法而不及其余，并且把"笔墨"置于色彩之上。由宏观调控的美学切换成笔墨文章，确立了"笔法"作为主流。尽管如此，宋代依然是工笔重彩为主导的艺术。宋代是工笔重彩的黄金时代，也是研究学习的学术重点，宋徽宗本人也是画家，宋代建立皇家画院体制，院体画兴于宋代，成为中国美术史色彩时期的鼎盛时代。

第二节　临摹与观摩

工笔重彩人物画理论与实践（古称"画理"与"画法"）是要统一而规范操作的。统一指工笔重彩人物画作为一个完整的艺术体系，具有完备的技法、完美的视觉表现形式以及完整的画理与画法系统，在有着数千年的艺术实践积累和历代工笔人物画经典名作可供学习研究的背景下，具有无法取代的优势和特色。战图时代的楚墓帛画，流失海外的长沙子弹库缯书帛画（图像与文字同步并置，人物画法已经明显具有写意人物艺术特征），早期帛画现存29幅，充分展示了早期工笔人物画（先秦时代）的工笔重彩之美：有主体式工笔人物画，如《夔凤人物合掌虔礼图》《人物驭龙行舟图》；也有复合式工笔人物画，"复合式"是指多种情节、人物组合，多境象、大场面的构图视象的综合，如长沙马王堆西汉彩绘帛画以及三号墓的《车马仪仗图》，既有人物主体独幅肖像画，也有人物场面中的肖像画（利豨像）形式种类多样，技法体系完备（超越平涂），采用精美、精妙的描绘方式。

如果将工笔重彩人物画的精神视野拓展到中国古代视觉艺术深层结构及多种"取形用势"的视觉形式中，并延伸至彩绘各领域，便可以发现一个奇妙的现象：工笔重彩人物画已经扩展延伸到中国文明视觉艺术几乎所有领域。例如：

（1）早期岩画：以云南沧源岩画和广西右江岩画为代表的重彩岩画及彩绘系统的南方岩画，以镌刻为主彩绘相辅的北方岩画（图4-1）。

（2）早期帛画与壁画包括宫殿壁画、可移动绢本壁画（在米芾《画史》和张彦远亲自考察古代壁画的记录《记两京寺观画壁》中有所记载）。

（3）屏风（空间与环境艺术）。

（4）服饰彩绘艺术（最古老的丝织品绘画重彩艺术）。

（5）宴乐、旌旗、宫廷彩饰、礼器、乐器工笔重彩人物。

（6）画像石、画像砖彩绘人物（以汉画为主体艺术）。

（7）雕刻与重彩结合的形式（石窟造像）、历代线刻画（石刻为多）、北齐石刻线画、北魏人物画与书法综合而成的造像（碑刻）：北齐姜兴绍造像（图4-2）；魏文朗佛道教造像碑阳（图4-3）；东魏武定元年（公元543年）王早树造像、北魏马小课造像、北魏正光四年赵首富造像、北魏神龟元年吕双造像（均为南京博物院藏品）。

（8）中国古代大型彩绘壁画（壁画与工笔重彩人物画），如洛阳西汉壁画墓、望都汉墓

图4-1 云南沧源岩画（左）、贺兰山岩画（中）、广西右江岩画（右）

图4-2 姜兴绍造像 北齐　　　　　图4-3 魏文朗佛道教造像碑阳碑 始元元年（424年）

壁画、北齐壁画娄睿墓壁画、北齐徐显秀墓壁画（太原）、唐代章怀太子墓壁画、北齐线刻（石刻）画（藏于青州博物馆）、元代壁画《药师经变》（现藏于美国大都会博物馆）以及藏于其他海外博物馆的中国古代绢本（丝织品）壁画等。

综上所述，工笔重彩涵盖了中国古代各门类的视觉艺术。据张彦远《历代名画记·叙画之兴废》，记载历史上工笔重彩经典名作数千卷被毁的悲剧史实，损毁的画作远多于流传下来的名画。

工笔重彩壁画，以北京翠微山麓的法海寺壁画最具代表性。至今保存完好，全部采用勾金立粉勾线，笔法具有立体凸起的笔触（线），金碧辉煌，壁画色彩以染色法为主（勾染法），有别于元代永乐宫壁画的"勾填法"。

帛画与壁画是早期工笔重彩人物画的代表。西汉帛画，以纯正的中国工笔重彩体现了中国气派。洛阳西汉壁画也表现出纯正的中国画风、中国画派。先秦工笔重彩比较罕见，秦始皇陵兵马俑出土时全部为彩塑贴金，是世界美术史规模巨大的彩绘与雕塑结合的艺术形式，是全世界最大规模的重彩彩绘人物工程。三星堆为目前最大规模的青铜人像（青铜錾金）艺术。"马王堆"和"三星堆"为工笔重彩艺术和青铜贴金技艺提供了历史定位。

一、工笔人物画学习方法：教与学

目前，高校中的工笔重彩人物画教学，基本的专业课课时尚无统一的教学大纲，临摹—写生—创作，是国内各高等美术院校工笔重彩人物画教学的基本教学方法，而这三部分的课程课时安排并不是均等的。帛画作为中国古代早期的工笔重彩人物画代表可以将其纳入教学规范，深入学习系统研究帛画技法。目前帛画尚无可供教学专用的范本，增加了教学课程的专业难度。目前根据工笔重彩人物画课程教学需要，可制订以下临摹范本：

（1）长沙马王堆西汉帛画。

（2）帛画《人物御龙图》。

（3）战国楚墓帛画《人物龙凤图》。

（4）帛画《车马仪仗图》。

其他重要工笔人物画也可作为教学临本，如东晋顾恺之的《女史箴图》《列女传》，北齐杨子华的《北齐校书图》，唐代周昉的《簪花仕女图》，唐代张萱的《捣练图》《虢国夫人游春图》，唐代佚名的《游骑图》，五代顾闳中的《韩熙载夜宴图》，南宋李唐的《采薇图》等。

对于专业课教学，本科生可以选择临摹经典作品的局部，硕士研究生可临摹全图。选择

临本非常重要，尽量选用根据原作制版印制的临本。日本二玄社曾根据经典名画真迹印制了临本，可以为据。临摹，要"精临"，不提倡"意临"，以意而为之，似是而非。专业化教学，不宜"意临"，避免发生错乱、错位之偏。

临摹经典作品，不是摹其表象，更无须任意变更。国内曾见过历代人物画面线稿，这对于本科生专业课教学临摹提供了画稿白描（粉本）之需。在临摹时，应先仔细核准线描稿对比原作的误差，以忠实于真迹原作为准。东晋顾恺之有专门论述临摹的画论名篇可供研读参照。选择材料应与原件一致对位，即绢本、纸本须一致，色调、材质、底色应接近原作，可以选用色调古雅、质地精良的仿古绢。

中国早期壁画、帛画进入教学课程是非常必要的，帛画和"帛画学"研究纳入高等美术院校中国画（工笔重彩人物画）教学，不仅能够深入研究中国美术史中的帛画专题，更能提升文化自信与美学价值。

临摹的教学旨在传承古代经典工笔人物美学规范、技法体系、画理与画法，看百遍不如动手临一遍。技法的难度，画法的玄妙精微，笔法的色韵之美，只有依靠动笔临摹，才能做到"心随笔运"，将思维导向引入到画面中。传承画法、笔法、技法，一定要"收心入画"，解读经典名画不能只限于人眼浏览表面（表象），而应深入观察分析，做到"以观为智"，以"眼、手、心"并用的视觉传导方式，分析画面深层结构，领悟潜在的视觉美感元素及其结构布局形式。眼睛不要停留在泛泛的浏览与扫描，目光要调整到"宏观调控"（整体观察）与"微观精致"（体察入微），还要充分发挥"形象观察与记忆"。穿透表面现象而捕捉内部的秩序（形式构成）。工笔重彩是以完备的艺术条件为基础进行创作的，包括："凝神于思"的智慧，持之以恒的耐心，全神贯注的意识，全力以赴的凝神聚气，毫不松懈的技术状态，敏锐的艺术观察力，全面而扎实的基本功，稳定的心理控制能力。

二、临摹与观摩

临摹自古就是"论画六法"体系之一，当代教学应重视临摹，技法实践中画法的本质是"手法"，眼高手低、实践经验不足或取巧畏难心理，都会影响工笔重彩人物画制作。毛笔的特点，在于媒介的灵敏度，勾画一条长线的运转笔法，切不可笔中生疑，所谓临笔无滞即无滞于笔，无滞于手，无滞于心。石涛讲的"法障"，包括习惯画法的制约、常规画法的框架局限、自我局限的自缚等都会影响技术条件的高度发挥。

临摹与观摩是有很大区别的，二者异同在于：观摩是"内行看门道，外行看热闹"。所

谓"门道"是指专门的内部构造的学问，深层艺术结构的精研领域，各种视觉元素的组合方式，独特的专业特色和艺术优势，"应目会心""得心应手"这句话，形象化概括了临摹与观摩的内在精神含义。临摹则是以手传心，以心悟画，以画致美，以美传人，以人心入画、传神。"得之于心，应之以手""应目会心"，心领神会，都要依靠"手法"达到"以灵致灵"的境界。临摹，也是绘画的"修炼"。

观摩与临摹，临摹是实践"心随笔运"，观摩是提升"见"、精鉴之识。"玄览"与"精鉴"是提升艺术鉴赏力的基础条件。绘画要达到"原天地之美而达万物之理"（庄子《知北游》）的精神境界，"应目会心"是关键，庄子主张"观之智"，使思维超越各种局限，包括自我局限，而达到美的高度，正所谓"美者正于度"（淮南子）。"以物观之，自贵而相贱，以俗观之，贵贱不在已""以差观之，因所大而大之，则万物莫不大；因其所小而小之，而力物莫不小；以功观之，因其所有而有之，则万物莫不有；因其所无而无之，则万物莫不无。以趣观之，因其所然而然之，则万物莫不然。以道观之，何贵何贱，是谓反衍"（《庄子·论观》）。

"大凡人无才，则心思不出；无胆，则笔墨畏缩；无识，则不能取舍；无力，则不能自成一家"（清·叶燮《原诗》内篇），才、学、识三者中，"识"尤其重要。《成唯识论》把"识"定位成宇宙精神终端，其中，认为，"识"是"声闻"与"独觉"之本（庄子定义艺术为"独觉"与"特觉"），万物由"识"建构，"一切法执，自心外法或有或无，自心内法一切皆有。诸识所缘，唯识所现，诸法于识藏"。

《成唯识论》独特之处在于肯定了"识"为智之心源，把"识"定义为万事之端、绘画笔墨的用笔之端。

"以观为智"自古就是中国文化艺术主导思想。"法高于意则用法，意高于法则用意。用意正其神明于法也"，画要有法，临摹也要法，工笔重彩人物画自古就讲究法度和美学规范，但帛画不同，帛画是高度灵动的工笔形式，先以色画形，再以墨线（墨笔）定形定势。色彩起主导作用，技法应用程序不是固定不变的，无论画法程序技巧如何，染色都不是平涂的，以"平涂"为画法之忌，在临摹中尤需注意。

"画有法，然无识则法亦虚；论事要有识，然无法则识亦晦""画者，文之极""文之要：本领、气象而已"，古代艺术哲学、绘画理论阐明了画理与画法，"识"与"法"的关系，即"无识则法虚"，"无法则识晦"。石涛论画，在《苦瓜和尚画语录》"受与识"篇中提出精辟独特的艺术见解，明确了"识"的定位："受与识，先受而后识也，识然后受，非受也。古今至明之士，藉其识而发其受，知其受而发其识，不过一事之能，其小受小识也。未能识一画之权扩而大之也。夫一画含万物于中。画受墨，墨受笔，笔受腕，腕受心内。"

精研古代工笔重彩人物画，许多历代经典名画真迹现存国内外博物馆，观摩真迹可以以北京故宫博物院、湖南省博物馆，上海、杭州、南京、沈阳、镇江、广州等博物馆藏品为主要选择。日本二玄社根据原作真迹影印复制了藏品，基本保存原作原貌，可供专业教学临摹最接近原作的临摹范本。范本的印制品种类繁多，其中还包括原大复制品，临摹不要临临品的临品，摹本的摹本，以免出现误临之误，流失经典名作的精微玄妙之美。即美之为美，失之毫厘，差之千里。不可不察。

中国美术史自古就高度重视临摹。谢赫"论画六法"中的"传模移写"，确立了"临摹"的定位。

在《历代名画记》中，张彦远也提出了临摹的重要性和必要性，不能将排在六法末尾的"传模移写"忽视为"模拟、模仿"。"至于传模移写，乃画家末事，然今之画人，粗善写貌，得其形似，则无气韵。具其彩色，则失其笔法。岂曰画也，呜呼，今之人斯意不至也。宋朝顾骏之，常结构高楼。以为画所，每登楼去梯，家人罕见。若时景融朗，然后含毫，天地阴惨，则不操笔。今之画人，笔墨混于尘埃，丹青和其泥滓，徒汙❶绢素。岂曰绘画，自古善画者。莫匪衣冠贵胄，逸士高人。振纱❷一时，传芳千祀。非闾阎❸鄙贱之所能为也"（《历代名画记·论画六法》），张彦远强调了人格与画品之间的关系，提出"传模移写"也要去俗，传承古代工笔画的精美。

至于"常构高楼，以为画所"，在古代是精神贵族避世超凡、隐居行藏的修为，在今天看来也是奢侈的举动。《历代名画记》卷二在"论顾陆张吴用笔"篇章后，撰写了"论画体工用榻写"专文（有的古代版本无"体"字），阐述"传模移写"的历史以及与之相关的媒介材料与技法的史料记载："古时好搨❹画，十得七八，不失神采笔踪。也有御府搨本，谓之官搨。国朝（唐代）内库、翰林、集贤、祕阁、搨写不辍。承平之时，此道甚行。艰难之后，斯事渐废。故有非常好本，搨得之者。所宜宝之，既可希其真踪，又得留为之证验。顾恺之根据摹搨实践经验撰写出临摹专论，记载了六朝时御府搨本及画家所据临本的历史。临摹，面对为"临"，搨写为"摹（拷贝）"，"好事家宜置宣纸百幅，用法蜡之，以备摹写"（《历代名画记论·画体工用搨写》）。

古代摹写之法，画史记载疏略，除顾恺之撰写的摹搨古法专论外，宋代米芾《画史》论

❶ 汙：wū。
❷ 纱：miào。
❸ 闾阎：lǘ yán。
❹ 搨：tà，同"拓"。

鉴赏装裱古画记载了辨别古画真伪的方式，以古绢帛真伪而识别"真绢色淡虽百破而色明白，精神彩色如新……染绢作湿，香色棲尘纹间，最易辨。仍盖色上作一种。古破不直裂，须连两三经，不可伪作""古画至唐初皆生绢。至吴生（吴道子）、周昉、韩干后来皆以热汤半熟入粉搯如银板，故作人物精彩入笔。今人收唐画必以绢辨，见文蘿便云不是唐非也。张僧繇，阎令画，世所存者，皆生绢。南唐画皆蘿绢，徐熙绢或如布。"❶

宋代赵希鹄撰《洞天清録集》论临摹鉴赏中记载了古代鉴赏的情境："临者谓以原本置按上，于傍设素绢，像其笔而作之。谬工决不能如此，则以绢加画上摹临之。墨稍浓则透汗原本，顿失精神。若以名画借人摹临是谓弃也，就人借而不从，尤非名鉴者也。米元章就人借名画，辄模本以还而取其原本，人莫能辨。此人定非鉴赏之精也。"❷

在造纸术发明之前的漫长历史时期，古画人都绘制在丝织品上，关于画材鉴别赏识有"河北绢经纬一等，无故背面。江南绢则经粗而纬细，有背面。唐人绢或用捣熟绢为之，然只是生捣，今丝扁不碍笔。非如今煮练加浆也。古绢自然破者，必有鲫鱼口与雪丝，伪作者则否。或用绢色硬物椎成破处，然绢本坚易辨。古画色黑或淡墨则积尘所成，自有一种古香可爱。若伪作者，多作黄色，而鲜明无尘暗"（《洞天清禄》）这样的说法记载。

"临摹"是工笔重彩人物画传承经典艺术的有效途径，汉代已经有专门的御府藏画及临摹画工。"临"是指面对依照原作真迹临画；"摹"，以透明绢或纸，覆在原画上面以笔勾摹。临与摹是两种"传模移写"的形式，统称为"临摹"。"传模移写"比"临摹"，在说法上更具体、定位更加准确。"摹本"与"监本"，都属于原作精品文"副本"（复本）。"临本"是面临原作，对照原作的临品，也称"对临"，即面对面。临摹是分析研究画法，高难度的技术含量艺术实践，需要创作者智慧与精力的投入。从思维与意识的高度调整中达到对临摹的认识，借古开今，传承经典，全面深化对经典艺术的领悟理解。

第三节　观察与表现

视觉观察是心灵的一种选择。

❶ 俞剑华．中国古代画论类编·下册［M］．北京：人民美术出版社，2004：1237．
❷ 俞剑华．中国古代画论类编·下册［M］．北京：人民美术出版社，2004：1240．

人们若是能够精微观察，就会发现潜在的美，这种美就是艺术创造灵感之源。

中国古典艺术哲学倡导"以观为智"，中国画观察方式的"三观"定位包括宏观、微观和玄观。"宏观"是指广博的精神视野，即从整体的角度去观察和理解作品。在绘画中，宏观的观察方式可以帮助创作者把握作品的整体结构、布局和气势。"微观"是指微妙传神的至精之象，即从细节的角度去观察和揣摩作品，通过微观的观察，观者可以更深入地理解作品的细节之美，并从中感受到艺术家的用心和技艺。"玄观"是指从更高的艺术角度去观察，即从更深层次的角度去理解和欣赏作品。在绘画中，玄观的观察方式可以帮助创作者超越表面的形象，深入探索作品背后的哲理、意义和象征。通过玄观的观察，创作者可以更加深入地思考和感悟作品所传递的思想和文化内涵。

四川广汉三星堆青铜人面像把人类目光延伸的意念塑造成长焦距镜头从眼眶中凸出，凝视环宇时空，象征人类视觉的超越（图4-4）。视觉观察不是浮光掠影浏览表象，而是思维的触角，精美的表现来源于深入的观察。观察、分析与思考是艺术表现的心理基础。学会观察，才能有所发现，把新的视角、视点定位在画面中，工笔人物画需要观察的智慧。随着图像信息媒介的迅速发展，冲击人类目光的敏锐观察力、直觉观察能力是基本的艺术条件。观察是"内省"精美的艺术表现，一种艺术洞察力。

根据德国哲学家费希特对观察与思维的研究，"物的属性起源于对我自己的状态的感觉；物所充实的空间则起源于直观，思维把两者联结起来""一切意向的基础都存在于我们的本质之中""思维就像

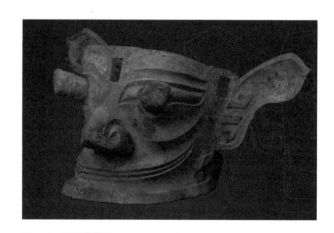

图4-4　三星堆面具

自然的形成力量一样是存在的。思维存在于自然里。因为能思维的生物是按照自然规律发生和发展的。由此可见，思维是通过自然而存在的。自然中存在着原始的思维力量，正像存在着原始的形成力量一样"。❶

艺术思维、观察的高度与深度，决定了画法的精微之美。其中，观察，是选择的智慧。

❶ 费希特. 论学者的使命　人的使命［M］. 北京：商务印书馆，2013.

唐代画家王维的"凝神取象，道契玄微"强调了观察与思维。古罗马艺术哲学认为艺术起源于心灵之"爱"，古希腊艺术哲学认为艺术是真善美的和谐秩序。古今中外，优秀的艺术作品，无论是音乐、绘画还是其他艺术形式，它们都能够触动我们内心深处的共鸣，引发我们对美的追求和对生命意义的思考。

第四节　艺术是心灵美感

一、艺术是心灵美感的聚集

艺术是心灵美感的聚集，这一观点在唐代画家张璪的艺术创作理论中得到了体现。心灵既是艺术的容器，也是艺术的心源；心灵是情感和思想的承载体，也是行为的指引。而"中得心源"指创造力的源泉，心灵的美感是人类艺术创造的高度。

文学理论著作《文心雕龙·原道》中也提到了心灵的重要性，"心生而言立，言立而文明，自然之道也"。艺术的感悟、思维和创意都源自心灵之美。"乾坤两位，独制文言，言之文也，天地之心"，艺术的本质是天地之心，是自然之道。艺术不仅源于心灵之美，同时可以启迪、陶冶和传递心灵之美。

工笔重彩人物画从本质上来说是一种"致广大而尽精微"的艺术形式。创作者要保持良好的心态，才能在心灵中酝酿出艺术的灵感，在绘画时要"收心入画"，保持愉悦舒畅的心情，保持稳定的艺术状态。古代经典的画论中提到的"玄心独悟"和"神闲意定"都强调了心的定位和调控。艺术思维和心理调节对于充分发挥潜在的艺术能力是基本条件。在信息网络时代，集中精力变得十分困难，而心神涣散会影响绘画的质量，如果心浮气躁，心理扰乱，笔就会失去控制。只有心与艺术与美保持一致，才能充分发挥潜在的智慧。

艺术教育是培养智力资源的过程，也是培养"心灵之美"的过程。无论是何种技术手法或艺术表现方式，艺术教育都基于深入的观察和深切的体验，使创作者的心智美感得以提升。

二、悬像成文，色表文彩

"悬像成文，色表文彩"是中国古代艺术哲学与美学观念的核心。其中，"悬像"指艺术

作品中超越形象表现的精神气象，"悬像成文"是艺术的升华，概括了中国画的美学高度。"玄心独悟，默契玄源"，"悬"与"玄"，即艺术时空与精神气象在美学高度上的升华，超然万象寓于形。"心随笔运"则强调了艺术家通过自身的心灵感悟来构建独特的艺术形象。"色表文彩"则强调了色彩在文化艺术中的重要作用，将"文彩"与"色彩"并列为美的核心。

工笔重彩人物画的起源正是基于"悬像成文，色表文彩"的美学思想并发展演变起来的。其中，"文彩"指艺术作品中所蕴含的心灵美感，而色彩则构成了其精神基础。《文心雕龙·情采篇》将情感与形式融入文心与文采的升华与转化，进一步明确了工笔重彩的精神价值。

"广延"是一种形式，而不是一种容器，具有接受能力，广延是独立的存在。"广延"可视为中国画动态的形式结构，超越平面的形式构成。中国文化中的"广延"将散点透视与焦点透视的时空境像凝聚成美感的形式。美感就是对各种形式的艺术感受力，而这种感受力只有通过我们自身内在的文化素养和知识储备才能把握。

第五章

笔法历史与理论基础

中国画的美学原理、技法规范的核心内容都依据笔法，以笔法为核心，构建了中国画技法美学体系。

笔是中国画技法得以发展的基础条件，笔作为中国文化的媒介载体，承载了艺术与文明。笔法是关于毛笔综合应用技术和使用方法的统称。笔是中国画最重要的媒介之一，笔法也是工笔重彩人物画技法的基础。

第一节　笔在中国画形象与形式构成中的作用

中国画的核心技法是笔法。笔法的定义和定位已经超越了笔的应用操作技术，而升华为中国画技法美学规范的高度。以下是一些关于笔法的引述："笼天地于形内，挫万物于笔端"（晋陆机《文赋》）；"骨法用笔"（南齐谢赫《古画品录》）；"夫象物必在于形似，形似须全其骨气，骨气形似皆本于立意而归乎用笔"（唐张彦远《历代名画记》）；"心随笔运，取象不惑"（五代荆浩《笔法记》）；"笔者虽依法则，运转变通。不质不形、如飞如动"（五代荆浩《笔法记》；"夫画者笔也，斯乃心运也。索之于未状之前，得之于仪则之后。默契造化，与道同机，握管而潜万象，挥毫而扫千里。故笔以立其形质，墨以分其阴阳。凡未操笔，当凝神著思，豫在目前，所以意在笔艺，然后以移法推之，可谓得之于心，应之于手也。其用笔有简易而意全者，有巧密而精细者、或取气，而笔迹雄壮者，皆在乎笔也"（宋韩拙《山水纯全集》）；"夫画者，笔也，斯乃心运也"（宋韩拙《山水纯全集》）；"凡画，气韵本乎游心，神采生于用笔"（宋郭若虚《图画见闻志》）；"以笔立形质，以墨分阴阳"（明董其昌《画禅室十要》）；"存心要恭，落笔要松"（清唐岱《绘事发微》《历代绘画名著汇编》）。

古代画论谈到笔法对塑造形象的功能与作用时，将其概括为"下笔便有凹凸之形"，即运笔要心神畅舒，临笔无滞，掌握驾驭笔墨的技术要领，古代画论概括为"使笔不可反为笔使，用墨不可反为墨用"。通俗来讲，作画时毛笔的操作应用首先在于"取势""取象"，将

观察感受到的美感进行视象定位。再以笔定势、定形、定位，对笔法运行"定向""定势"，这就是笔在中国画形式构成中的作用。

笔法承载着视觉美感表现与形式构成。形式构成的核心作用，在古代绘画美学理论概括为"骨法用笔"，"骨法"本意是指形象、形体结构的核心，也包含"形象"与"形式"构成。笔法的支撑作用，称为"骨"（骨气形似，《历代名画记》概括为用笔的归宿），中国工笔重彩人物画美学思想，"以骨为质，以形为本"，确立了笔法的形式美感构成作用。笔法是从形象与形式深层结构中发挥支撑作用的，具体表现在"力与美""笔与势""形与意""取势、布势、定势"的中国文化精神特征中。《文心雕龙·风骨》专门论述了"骨"之美学，"风骨"为"文明以健"的鼎力之举，"诗总六义，风冠其首，斯乃化感之本源，志气之符契也。是以惆怅述情必始乎风，沉吟铺辞，莫先于骨。故辞之待骨，如体之树骸，情之含风，犹形之包气。结言端直，则文骨成焉；意气骏爽，则文风清焉，若丰藻克瞻，风骨不飞，则振采失鲜，负生无力。是以缀虑裁篇，务盈守气，刚健既实，辉光乃新。其为文用，譬征鸟之使翼也。故练于骨者，析辞必精；深乎风者，述情必显。垂字坚而辞移，结响凝而不滞，此风骨之力也"，"思摹经典，群才韬笔，乃其骨髓峻也……能鉴斯要，可以定文；兹述或违，无务繁采"。文化风骨，自古就是中国画美学的核心思想，笔法是文化风骨构成的基本艺术形态。

笔法为中国文化载体，仓颉造字就是文字肇始的第一道脚印，"河出图，洛出书"都是以笔承载的，不管是神话传说还是史籍文献。毛笔是中国智慧祖先发明创造的，仓颉造字之初，也是毛笔应用之端。

商代甲骨文和金文中表示笔的古文字（聿），形状如手握笔，表现出人用笔在纵向写画之状的抽象。

中国古代传承下来的"文房四宝"（笔、墨、纸、砚），是将思想付诸文字的基本工具和媒介载体。在造纸术发明之前，毛笔就已经存在，甲骨刻辞以刀代章，以毛笔写成文字再用刀刻字，石鼓文、甲骨文、金文、钟鼎文均为毛笔书写。彩陶图像中的人面鱼纹、彩陶人面像、舞蹈纹、彩陶盆，简帛、岩画彩绘，都是早期毛笔使用的记录。各地的考古发掘出土中都有文书工具的发现，例如在湖北云梦睡虎地秦墓中发掘出了毛笔、墨、砚和铜削；湖北江陵凤凰山西汉墓中发现笔、墨碉、研板（研磨墨色）及无字简牍，为完整的文书工具。

蔡伦造纸、仓颉造字、蒙恬造笔是由来已久的说法。考据中国文化艺术与文明史，在蒙恬之前彩陶时代就有毛笔彩绘图像存在于世，原始社会时期的阴山岩画、贺兰山岩画、广西右江岩画都是毛笔彩绘加以镌刻而成。江苏连云港岩画上的人物造型独特，人物场面宏大，

笔法生动自然。在早期中国视觉艺术形式结构中，毛笔是起支撑作用的。

青铜时代的绘画（图5-1、图5-2），用毛笔绘制金文（钟鼎文），追溯其历史，在仓颉造字时就已经存在，蒙恬是毛笔在秦代的改造者。

人面鱼纹彩陶盆（图5-3），用毛笔描绘，笔触与笔痕明显，笔法流畅生动自然，体现了笔意、笔力、笔趣。人面与鱼纹复合图像是设计与绘画完美结合。

彩陶人物图像，以毛笔线条刻画，笔法完美，形象与形式构成融灵以形，具有抽象抒情

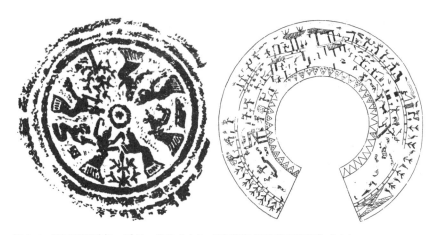

图5-1　战国铜器歌舞、采桑、鸟纹（左）、战国刻纹铜鉴燕乐狩猎纹（右）

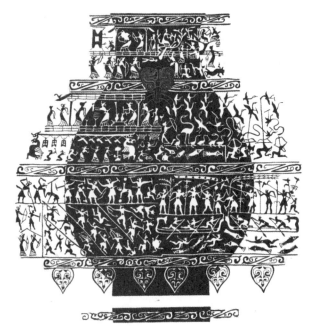

图5-2　战国铜壶宴乐渔猎攻战纹展开图

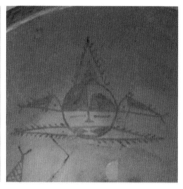

图5-3　人面鱼纹彩陶盆俯拍（左）和局部（右）　新石器时代前期

浪漫的艺术特征，用毛笔定形、定势、定位，可以将早期人类的情感意象表现在彩陶文化史册中。

　　现藏于陕西历史博物馆的一件新石器时期人面鱼纹陶瓶，细颈鼓腹，平底双耳，颈以上施墨彩，颈下饰"三角几何纹"，腹饰两组"变形人面纹"，纹饰奇特，颇具神秘感（图5-4）。彩陶上以人物面像为画面主体（特写），是中国美术史早期的人物肖像画。对人物面容、表情、目光进行了抽象概括，设计与绘画语言完美结合，彩绘与设计和谐统一。器物腹部彩陶人面像用毛笔绘制在陶瓶上，具有抒情意味，也有些"抽象艺术"风格。"抽象的起源"在彩陶时代已经确立，毛笔的塑造表现出人类精神的觉醒，目光凝视苍穹，面容抽象概括，笔法苍厚古拙，凝练简约。

　　彩陶彩绘已经使用纯熟的中锋笔描绘人物，线描有粗细变化，其笔法灵动运转，笔锋变化细致玄微，表现出用笔过程的顿挫、转折、起笔、运笔和收笔的勾线技巧。人头形器口彩陶瓶（图5-5），将彩绘和雕塑相结合，用毛笔描绘塑造人类自身的形象，表现出对自我形象的定格。

图5-4　人面鱼纹陶瓶　　　　　　图5-5　人像彩陶壶瓶

第二节　笔法溯源

一、笔法之美，文心的延伸

　　中国古代的文字，是美感形式的构成。中国书法与绘画都是以毛笔作为媒介载体。因此，笔法就成为表现中国视觉艺术形式的美学核心，字与画都用笔，都以笔法为核心进行取象、定势、定形、定位，依笔之情势，运转变通，立意、取势、构形。中国的文字具有美感形式构成的性质，同样也是笔法的功能之一。

　　笔法承载了天下文章（图5-6），取象布势，把艺术引入空间，把空间变成艺术，"文以载道"，传承古今。笔法之美，即是文心的延伸。文心撑天地，文心乃天地之心，"心随笔运"，笔法与文心的结合，即是天下聚美成形。

图5-6　令彝鼎铭　西周

二、笔法论、笔势论、笔髓论

　　笔法之源，考其历史渊源，在古籍文献史料中都有详细记载，宋代陈思撰写的古代用笔论《书苑菁华》列出"秦汉魏四朝用笔法""晋卫夫人笔阵图""王右军题卫夫人笔阵图后""王羲之笔阵图""王羲之·笔势论十二章并序""唐·虞世南·笔髓论""唐·张怀瑾·论用笔十法""唐·欧阳询·八法书势""索靖叙草书势""晋卫恒四体书势"为中国书法史名篇。"书画同源"仅就用笔而论是契合于美的，即笔法之美。

　　中国文化艺术史、笔法系统论，都集中将书法毛笔作为"文以载道"的媒介载体，承载了笔法之美、笔势之美、笔意之美。

　　毛笔构造奇特，毛笔之美，历代吟咏汉代蔡邕《笔赋》最为著名："惟其翰之所生，于

季冬之狡兔，性精亟以慓悍。体遄迅以骋步。削文竹以为管，加漆丝之缠束。形调博以直端，染玄墨以定色。画乾坤之阴阳，赞虑❶皇之洪勋，叙五帝之休德，扬荡荡之明文。纪三王之功伐兮，表八百之肆觐。传六经而缀百氏兮。建皇极而序彝伦。综人事于晻昧兮，赞幽冥于明神。象类多喻，靡施不协。上刚下柔，乾坤之正也。新故代谢，四时之次也。图和正直，规矩之极也。玄首黄管，天地之色也。"

西晋傅玄有《笔赋》："简修毫之奇兔，选珍皮之上翰。濯之以清水，芬之以幽兰。嘉竹翠色，彤管含丹。于是班匠竭巧，良工逞术；缠以素枲，纳以玄漆；丰约得中，不文不质。尔乃染芳松之淳烟兮，写文象于素纨。动应手而从心，焕光流而星佈。"

笔和笔法之美，为中国文化之精华。工笔重彩也是笔法和重彩（包括工笔淡彩）完美结合的表现。历代吟咏总结笔法的诗赋古今传颂，可作为专业教学与画法研究参照：西晋·成公绥《弃故笔赋》、梁·吴均《笔格赋》、唐·韦充《笔赋》、唐·窦臮《五色笔赋》、唐·佚名《梦五色笔赋》、唐·白居易《鸡距笔赋》、唐·李德裕《斑竹笔管赋》。

择录历代笔录名句，以供工笔重彩人物画专业学术研究之需，从其中可汲取用笔的精神营养。西晋·成公绥《弃故笔赋》，以凝练简约语言阐发对毛笔之美的归纳概括："治世之功莫尚于笔。笔者，毕也，能毕举万物之形，序自然之情也。即圣人之志，非笔不能宣，实天地之伟器也。有仓颉之奇生，列四目而兼明，慕羲氏之画卦，载万物于五行，乃发虑于书契，采秋兔之颖芒，加胶漆之绸缪，结三束而五重，建犀角之圆管，属象齿于纤锋。染青松之微烟，著不泯之永踪，则象神仙，人皇九头，式范群生，异体怪躯，注玉度于七经，训河洛之谶纬，书日月之所躔，别列宿之舍次，乃皆是笔之勋，人日用而不寤，伉尽力于万机，卒见弃于行路。"

《笔赋》中写到"随所动以授彩"，即通过运笔进行染色，"常自束以研精，择才而丹青不间，应用而工拙偕行，所以尽心于学者，尝巧于人情"，说明毛笔的构造与上色的技术性能之间的关系。

"物有灿奇文，抽藻思。含五彩以可宝，焕六书以增媚。岂不以润色形容""戴帛惊缣""操竹简而泪凝""斯美如令画像丹青之妙"，"摘握彩以冥契，刷孤锋而秀出，纷色丝于宜映""舒彩牋以增丽，耀彤管以孔嘉""润色形容"，出自唐代窦臮的《五色笔赋》。唐代白居易所作《鸡距笔赋》，可视作文赋体学术论著，言辞精美而切中主题，系统论述了笔的创生发源、制造、形式、专业特性及美学原理，精辟典雅，是历代笔赋、诗文中论笔精深而系

❶ 虑：fú。

统的佳作，可以结合工笔画用笔实践研究解读。其中言及笔锋制作材质及工艺，笔锋为笔法触点之力与美的支撑点，笔中"就足之中，奋发者利距；在毛之内，秀出者长毫。合为乎笔，正得其要。象彼足距，曲尽其妙。圆而直，始造意于蒙恬；利而铦，终骋能于逸少。始则创因智士，制在良工。拔毫为锋，截竹为筒。视其端若武安君之头锐，窥其管如元元氏之心空。岂不以中山之明视劲而迅，汝阴之翰音勇而雄。一毛不成，采众毫于三穴之内……双美是合，两揆相同。故不得兔毫，无以成起草之用；不名鸡距，无以表入木之功。及夫亲手泽，随指顾。秉以律，动有度。染松烟之墨，洒鹅毛之素""如剑如戟，可系可缚。将壮我之毫铓，必假尔之锋锷。遂使见之者书狂发，秉之者笔力作。挫万物而人文成，草入行而鸟迹落。缥囊或处，类藏锥之沈潜；团扇或书，同舞镜之挥霍。儒有学书临水，负笈登山。含毫既至，握管未还。过兔园而易感，望鸡树以难攀。愿争雄于爪趾之下，冀得隽于笔砚之间"。《鸡距笔赋》全面涉及笔力、意趣、笔的功能作用，制笔良工技艺、笔墨纸砚之关系，自成体系。

　　笔法溯源根植于中国文化深层结构的媒介载体——毛笔中，承载着中国艺术与文明，毛笔作为中国工笔重彩体系的技法核心，同样也是中国画美学规范的轴心。"心随笔运"构建了简策、长卷、立轴、册页、金碧青绿彩绘、岩画等语言文字、绘画及中国视觉艺术的各种精美形式。

第三节　笔法与心灵——心随笔运

　　笔法即文心，承载天下文章，"笼天地于形内，挫万物于笔端"（陆机《文赋》）。

　　唐岱《绘事发微》中描述笔法："用笔之法，在乎心使腕运，要刚中带柔，能收能放，不为笔使。其笔须用中锋。中锋之说，非谓把笔端正也。锋者，笔尖之锋芒，能用笔锋，则落笔圆浑不板，否则纯用笔根，或刻或偏，专以扁笔取力，便至妄生圭角。昔人云：用笔三病：一曰板，二曰刻，三曰结。板者，腕弱笔痴，全亏取与，物状平褊，不能圆浑也。刻者，运笔中凝，心手相戾，勾画之际，妄生圭角也。结者，欲行不行，当散不散，与物凝碍，不得流畅也。此千古不易之法。"

　　"心随笔运"（五代荆浩《笔法论》）——笔法的运转、牵动引发心灵"以灵致灵"，引发、触动思维的运转。心随笔运，笔是核心。"心随笔运"最重要的是强调了笔法的心理基

础条件，定位了"笔法与心灵"的主体、主导作用，强调了笔法的运动引起思维。心有所思，笔有所动，心随笔运，笔法运行，才能引发心理感受的"动"，即创作者的心情、心思被笔法引导到画面之中。"心随笔运"是中国古代艺术哲学与美学、艺术心理学对心灵与笔法的经典理论。

笔法运行，在于毛笔的动势。毛笔在画面上运行，不只局限于平行方向的移动，而是一种动态的结构，各个部分动态的节奏。其动势，应该是多方位、多角度、多种变化态势的综合。毛笔动势是涉及力与美的多层面，关联四方多维的"立体"的运动，承转启合，运转变通，纵横有象，复合贯通，最忌扁平。笔法的结构，通过运转变通产生了艺术上微妙的表现力，即可以画出丰富而又微妙的感觉，是美感玄妙的表现，而不是"设计"的结果。对中国画的表现技法不要误解成"平面化运作""单线平涂"。中国古典绘画理论把"状物平扁"视名画病（作为与板、刻、结一起的画病）。笔法只有连贯组合起来，在"取象""定势"中才能避免散乱、孤立、扁平、松散的那些游离于形象表达之外的漂浮用笔，才能形成内在的力量。

笔锋聚散，功能各异。工笔人物画法的笔锋，只聚不散，而写意画法笔锋有聚有散。工笔画以中锋为主，笔锋聚势成形。写意画法散锋笔势更能表现丰富的感觉。

毛笔的动作是创作者理性与感性共同控制的运笔行为，毛笔的动作、笔法的操作也并非程序设置的结果。程式与程序，尽管在笔法规则范式中涵盖了历代文化习惯或规则，但这并不意味着笔法即程序。毛笔的制作构造本身，就不同于文化史上的羽毛笔，其本身就带着感觉的特性和能动性。毛笔的线，具有虚实、浓淡、深浅、隐显、方圆、转折、疏密聚散、长短曲直的变化之美。

毛笔运行经常会出现一些偶发现象，属于随机应变的因素，但并不意味着笔法的失控、草率、随便。如果把用笔理解成肆意而为，也就曲解了笔法和笔意。认识到这一点，在教学和创作中非常重要，在艺术中不要把"自我"凌驾于自然之上，也不能认为维系自我即是自由，这样会偏失于笔法美学规范，又偏离了笔法之美的轨道。

笔法是由创作者的心灵美感触发生成的，并构建了艺术感觉和视觉结构的深层秩序。概括地说，笔法承载的就是美感。笔法的动态功能是依据美感法则变化、生成的，由笔法运动、运行引起艺术思维的多方面考虑，由动态完成构建形象与形式。笔法的构造功能由动态、动势进行美感定位，由笔法的生机和动势进行抽象、意象、具象之美的抒情表现。

无论是笔法承传古典之美，还是以心灵笔法之美而开拓当代思维，都应保持笔法与心灵的纯净，尽量避免分解笔法结构内在力量的倾向，区分时尚流行与经典艺术，把握心灵与笔

法的美学尺度。"措笔缀墨，用心精专"（唐张怀瓘《书断·序》）。

工笔重彩人物画经典代表作品，代表着中国文化、艺术与文明的历史高度。中国画笔法所承载营造的是空间与画面的永恒之美。

关于毛笔的应用技术，《芥舟学画编》中提供了系统详尽的论述，"笔行纸上，须以腕送之，不当但以指头挑剔，则自无燥烈浮薄之弊""古人谓笔画若刻入缣素者""昔人谓笔力能扛鼎，言其气之沉著也，凡下笔当以气为主，气到便是力到"。在用笔的时候，应该用腕部的力量推动笔行在纸上，而不是只用手指的力量，这样可以避免画出来的线条干燥、浮薄。古人形容笔画就像刻在绢布上一样。笔力要能"扛鼎"，意思是要表达笔画的气势沉稳。因此，在下笔时主要依靠气势，气势到了，力量自然也到了。至于笔法的学习方法，沈氏提到先不要追求太多，要培养稳定的力量。他还说"意在笔先"，追求以用笔传达，"则笔乃作画之骨干也"，这样笔才能成为画作的支撑。古人在创作画作时，非常注重用笔。用笔的方法，"务欲去罢软而尚挺拔，除钝滞而贵轻隽；绝浮滑而致沉著，离俗史而亲风雅；爽然而秀，苍然而古；凝然而坚，淹然而润"，指的是用笔追求去除软弱而更加挺拔，去除钝滞而更加轻灵，摒弃浮滑而追求沉稳，远离俗气而亲近风雅，既清爽又秀美，既苍古又有灵气，既凝重又坚实，既润泽又深沉。"笔著纸上，无过轻重疾徐，偏正曲直。然力轻则浮，力重则钝，疾运则滑，徐运则滞，偏用则薄，正用则板，曲行则若锯齿，直行又近界画者，皆由于笔不灵变，而出之不自然耳。万物之形神不一，以笔勾取，则无不形神毕肖。盖不灵之笔，但得其形。必能灵变，乃可得其神。能得神，则笔数愈减而神愈全。其轻重疾徐，偏正曲直，皆出于自然，而无浮滑钝滞等病。"在笔触纸面时，要注意力量的轻重、速度的快慢、方向的偏正和曲直。力量过轻会显得浮躁，力量过重会显得迟钝，速度过快会显得滑腻，速度过慢会显得呆滞，偏向一侧使用会显得薄弱，正确使用会显得板实，曲线行走会像锯齿一样，直线行走会靠近边界，这些问题都是因为笔的灵活性不够，导致画作不够自然。万物的形态和神韵各不相同，用笔勾勒时，没有哪个形态和神韵无法表现。然而，如果笔不够灵活，只能表现出形态，无法表现出神韵。只有表现出神韵才能减少笔画的数量，却能保持神韵的完整。用笔的轻重、速度的快慢、方向偏的正和曲直都要自然而然地表现出来，要避免浮躁、滑腻、迟钝等问题的出现。

运笔是"心随笔运"的笔法运程，笔"能出之于自然，运之于优游，无跋扈飞扬之躁率，有沉着痛快之精能"，将笔势、笔意、笔力、笔速、笔韵、笔趣、笔形凝结成创作者的心理能量、灌注精神生气于笔端，使笔出自然，具有"摇曳天风，具翔凤盘龙之势；既百出以尽致，复万变以随机"的特点。作为中国文化的媒介载体，笔法不仅承载万象之

美，同时也承载心灵之美、意象之美，尽"笔之刚德"与"笔之柔德"，"二美能全，固称成德"。《芥舟学画编·用笔》把笔法升华而为文化艺术精神能量之美，把笔定位为"文化的容器"。

《山水纯全集》中"论用笔墨格法气韵病"写到，"夫画者笔也。斯乃心运也。索之于未状之前，得之于仪则之后。默契造化与道同机，握笔而潜万象，挥毫而扫千里。故笔以立其形质，墨以分其阴阳"。用笔是绘画的关键，它是心灵的运动。在作画之前，要在未有具体形态之前，通过观察来获取灵感；在构思之后，要默契地与自然相合，握住笔杆，潜心触摸万物，挥毫扫过千里。因此，笔用来勾勒形状，墨用来分割阴阳。在用笔的技术要领上，"切要循乎规矩格法，本乎自然气韵"，必须遵循规矩和格法，以自然的气韵为基础。"凡未操笔，当凝神着思，豫在日前。所以意在笔先。然后以格法推之，可谓得之于心，应之于手也。其用笔有简易而意全者，有巧密而精细者。或取气格而笔迹雄壮者，或取顺快而流畅者。纵横变用在乎笔也。"在未动笔之前，我们要集中注意力，思考在眼前的画面构图。这样才能将构思放在笔的前面，然后按照格法来推动笔，这样就可以说是从心中得到、在手中应用。用笔的方式有简单而意境完整的，有巧妙而精细的。有的追求气势雄壮，有的追求顺畅流畅。纵横变化都在笔的运用之中。作者列举了一系列用笔的问题，以警示我们要注意笔法，"然作画之病者众矣。惟俗病最大出于浅陋，循卑昧乎格法之大，动作无规乱推取逸，强务古淡而枯燥，苟从巧密而缠缚，诈伪老笔本非自然，此谓论笔墨格法气韵之病"，说明在绘画中存在着许多问题。其中最大的问题在于俗气，出现在对格法的浅陋理解上，动作没有规矩，推取随意，追求古板而枯燥，迷恋巧妙而束缚自己，虚伪的老套笔法远离自然。这就是所谓的用笔的格法和气韵的问题。"凡用笔，先求气韵次采体要，然后精思。若形势未备，便用巧密精思，必失其气韵也。以气韵求其画，则形似自得于其间矣。"在用笔时，首先要追求气韵，然后才是形态的准确。如果形态还没有准备好，就追求巧妙和精细的思考，必然会失去气韵。以气韵来追求画作，形态就会在其中自然而然地得到体现。

古代画论，与当代教学与创作实践并不遥远。领悟笔法美学规范，可以落实笔法认知，提升绘画语言修养，"以务学而开其性"。

笔法之美，"显于唐虞，备于商周，尊于夫子，用于宇宙，明于日月山林之形，别于鸟兽鱼虫之迹。制之冠盖衮冕，设之罇罍鼎器。六经具载……且画者辟天地玄黄之色，泄阴阳造化之机……翻然而异，蹳然而超，挺然而奇，妙然而怪，凡识于象数，圜于形体，一扶疏之细，一眸朦之微，覆于穹窿，载于磅礴，无逃乎象数，而人为万物之最灵者也。

故合于画造乎理者，能画物之妙，昧乎理则失物之真，何哉？盖天性之机也。性者天所赋之体，机者人神之用，机之发万变生焉。惟画造其理者，能因性之自然，究物之微妙，心会神融，默契动静于一毫，投乎万象，则形质动荡气韵飘然矣……蕴古今之妙而宇宙在乎手；顺造化之源而万化生乎心，故研精思极，深得其纯全妙用之理者"。笔法之美，展现在古代的唐虞时期，经过商周时期的发展，受到夫子百家的推崇，并在事物运转中得到应用。它能够清晰地描绘出日月山林的形态，区分出鸟兽鱼虫的痕迹。它被用来制作冠盖衮冕，装饰镈簠鼎器。六经中都有详细记载。画家通过笔墨来描绘天地的玄黄之色，展现阴阳造化的机理……以翻转、折叠、挺拔、奇妙的笔法，识别出象数的形体，包括微小之处和微妙之处，覆盖在天穹之下，载于磅礴之中，无法逃脱象数的影响。而人类作为万物中主宰的存在，能够理解象数的奥妙。因此，只有与画作的构造相契合，才能描绘出物象的妙处，如果对构造不了解，就会失去物象的真实。为什么会这样呢？因为这是天性的机缘所在。只有真正理解画作的构造，才能因主观能动力而自然地探究物象的微妙，画面中客观与主观的融合，默契地运用在笔墨之间动静自如，投入万象之中，形态动荡，气韵飘然……因此，只有精心研究，深入思考，才能深刻领悟其纯粹，理论结合实践，将画面处理得更加灵动。

第四节　笔法之美——笔法美学系统论

古代画论，从人文理念高度定位笔法之美，毛笔是文化的容器，也是文化的媒介载体，"而知其皆因质而济以学，因学以成其质""而其读书敏求，既足以变化其气质，加以临摹不辍，日肆力于古法，以充拓之""盖始也量资以济学，继也因学而见资，所谓能济以优柔而尽刚德者也"（《芥舟学画编·用笔》）。

《芥舟学画编·用笔》中，"天资所禀，不无偏枯。刚者虑其燥而裂，柔者患其罢而粘。此弊之来，盖亦有故。或师承偏执，狭守门风；或俗尚相沿，因循宿习。是以有志之士，贵能博观旧迹，以得其用笔之道。始以相克，则病可日除；终以相济，而业堪日进。而后，可渐几于合德矣。"《芥舟学画编》是佚散流失日本后又传回中国的，作为中国画画法应用技术系统理论而为日本学术界所珍重。

其卷三《传神论·用笔》篇中，专论写真，传神写照用笔也是工笔人物肖像画用笔技法

系统论。作者沈宗骞本人擅长工笔人物肖像画，他的技法理论学术优势在于"画理与画法"的融会贯通，即理论与实践的高度概括。例如沈氏讲述工笔人物画写生画法，使用了"虚笼""晕拢""其法当以淡墨渍过，然后再以淡墨笼之"（淡墨复用，"渍""笼"并施）"务要墨随笔痕，色依墨态，其墨色笔法分层定位之论、三层定位法更加详细，即"故于约定匡廓之后，将应落笔处，分作三等：第一等，是极高起陷下之处，如鼻准、寿带、轮廓及眼眶。颧骨之深者，以笔落定，以淡墨层层辅之。第二等，是略见凹凸之处，如眉棱、两颐、山根及眼眶。颧骨之浅而可见者，以淡墨落定，以极淡墨略晕之。第三等，是本无凹凸，而微见高低之处，如额上圆痕、眉间竖笔、两腮有若隐若现之纹、双颊露似有似无之迹，则亦以极淡之笔，落定其处而略晕之。凡诸落定之处，务要斟酌的当，勿使出入。其或宜侧，或宜正，或宜轻，或宜重者，则皆归力于墨，而墨又不得因有笔可倚，而故多填凑，以致烟薰满面。所谓笔者，犹行文家立定主见。"

"自运笔固合穷于精妙""创意物象，近于自然，探文墨之妙有，索万物之元精""探文墨之妙有，索万物之元精。以筋骨立形，以神情润色，虽迹在尘壤，而志出云霄灵变无常，务于飞动。或若擒虎豹，有强梁挐攫之形，若执蛟螭，见瞵幻螵盘旋之势。探彼意象，入此规模，忽若电飞，忽疑星坠。气势生乎流便，精魄出乎锋芒"，这段文字出自明代书法家张怀瓘的《文字论》。他强调自运笔的过程需要精妙的构思，创作出富有创意的物象需要接近自然，探索文墨的奥妙，追寻万物的本质精华。他通过筋骨的勾勒和神情的描绘，使形象栩栩如生，色彩生动鲜明。他将画法比作捕捉虎豹和抓住蛟螭，展现出形态的扭曲和姿势的幻化。他认为探索意象和规模，忽若电飞、忽疑星坠，气势在流动中产生，精魄在锋芒中展露。张怀瓘认为，只有研精思极，深得其纯全妙用之理，才能画出物之妙，究物之微妙，心会神融，默契动静于一毫，投乎万象，则形质动荡气韵飘然。古代画论均把笔法置于技法要领核心。晋代王羲之《笔势论十二章》，虽传世书论名篇，然而系统论及笔法，其中包括：创临章第一、启心章第二、视形章第三、说点章第四、处戈章第五、健壮章第六、教悟章第七、观彩章第八、开要章第九、节制章第十、察论章第十一、譬成章第十二。

第五节　毛笔的形态、构造与古笔制式

毛笔是工笔画最为重要的媒介之一。现代笔的形态、构造、技术性能与古代有所不同，

迄今为止考古出土的毛笔基本上都属于"工笔",适宜书写简牍、帛书绘制画工笔人物。从毛笔制造的技术性能与作用区分,可分为染色笔和勾线笔,染色笔要有墨色容量,勾线笔要笔锋劲健且笔锋细长。写字的笔和画画的笔也有区别,工笔和写意的笔也有形制的差别。笔的材质,大致分为羊毫、狼毫和兼毫三种。笔的外形,大致可分为中锋、长锋和短锋三类。运笔时的笔锋,可分为正锋、侧锋和逆锋。工笔人物画以中锋笔为主,"聚锋取势"是其技法特性。"三接头"毛笔在结合部易断裂。

一、古笔之美

两汉时期书写绘画,一般都是用毛笔蘸墨把文字写在竹子、木简上,写错字时用书刀将墨迹刮掉(图5-7),如连云港地区汉墓出土的砚台、毛笔和书刀。

(1)长沙左家公山战国笔:1954年在长沙左公山出土战国时期的楚国毛笔。竹制笔杆,笔杆长18.5厘米,径0.4厘米,笔锋长2.5厘米,全长21厘米。笔锋用兔箭毛包扎竹杆外围,裹以麻丝,髹以漆汁。

(2)包山楚笔:1987年在湖北包山楚墓内发现有一枝放在竹筒中的毛笔,筒口有木塞,全长23.3厘米,笔杆为竹质。上端用丝线捆扎,插入笔杆下端的孔眼内。

(3)云梦秦笔:1975年在湖北云梦睡虎地秦墓出土三枝毛笔,长21.5厘米,径0.5厘米,竹竿上尖下粗,有竹制笔套作插笔用,中间及两侧镂空。笔头是用上等兔毫所制,装于

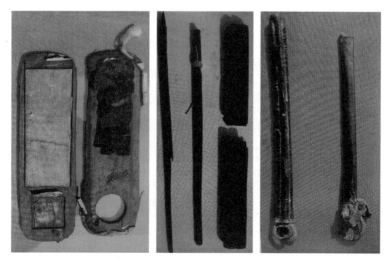

图5-7 东海尹湾汉墓六号墓出土的漆盒石砚(左)、双管毛笔(中)、铁质双刀双鞘环首书刀(右)

笔管一端的笔腔内。

（4）天水秦笔：1986年在甘肃天水放马滩秦墓中发现2枝毛笔，一件笔筒，双管相连，可插二枝毛笔，笔杆竹制，一端削坡面，另一端镂空成毛腔。

（5）汉居延笔：1932年在居延附近红城子地区发现的汉代毛笔，全长22.3厘米，笔管是以两束麻线捆扎4条木片而成，因此笔锋可以塞入笔管，必要时也可以更换。

（6）江陵凤凰山汉笔：1975年在湖北江陵凤凰山西汉墓发现竹管毛笔一枝，笔长24.9厘米，径0.3~0.5厘米，笔杆上尖下粗，笔管制作精细，有彩绘，中部两侧镂空，为西汉彩绘毛笔。

（7）临沂金雀山汉笔：山东临沂金雀山周氏墓群十一号墓出土西汉毛笔。全长24.8cm，杆长23.8厘米，径0.6厘米，笔锋长1厘米。

（8）甘肃武威磨嘴子汉笔：1972年在甘肃武威磨咀子东汉墓中出土2枝毛笔，笔长21.9cm，径0.6厘米，笔锋长1.6厘米，外覆褐色狼毫，竹制笔杆，前端扎丝线并髹漆，中部有阴刻"白马作"三字，另一枝毛笔刻"张氏"，为制笔工人的名字。

（9）河南信阳长关台楚墓，1957—1958年发掘出土毛笔，竹制笔杆长15厘米，径0.9厘米，通体长23.4厘米，出土时毛笔仍插在竹管内。

敦煌悬泉置出土敦煌汉简23000枚以及敦煌悬泉置汉笔，根据纪年简牍记载，悬泉置的创建约在西汉武帝元鼎时，是敦煌通往西域诸图的陲驿要置，这个汉代交通驿站遗址为20世纪90年代全国十大考古重要发现之一，共计出土了各类文物七万余件。其中最重要的是23000余枚汉代简牍、10件帛书、10张纸文书以及一幅墙壁题记。其中包括简帛内容为买毛笔求刻印的书信，甘肃简牍博物馆有一件帛书，1990年出土于敦煌悬泉置遗址，为国家一级文物，是"元"写给"子方"的书信，故取名《元致子方书》，帛长23.2厘米，宽10.7厘米，其10行319字（图5-8）。

原帛为黄色，年久脱色泛白，现呈黄白色，帛书字迹虽叠压浸印，仍清晰可辨。帛书信写完后，先纵向竖折二折，复横向折三折，敦煌帛书是目前发现汉代字数最多、保存最为完整的汉代私人帛书信件实物。信件中写到"笔五枚，善者"，官吏"元"还请好友"子方"代买五支精品毛笔，记载了毛笔的史实，敦煌悬泉置同时也出土了汉代毛笔。

图5-8　敦煌帛书（信）原文《元致子方书》

二、毛笔的功能与作用

"约文以领玄""领玄则意通""游心于玄冥""探玄畅滞"，毛笔表现了笔法的灵动之美，"凝神玄冥""採善心于毫芒""持心于一"（《大智度论》）"妙契玄源""美尽则智无不同"，毛笔的构造，承载着动态的自然之美。

"文者，象也"（《淮南子·天文训》高诱注），形象占据空间的方式是动态的。毛笔要在动态运行中，依据形象的结构关系，找到定位基准，毛笔的功能与作用，是在力与美的基点上保持平衡。中国文化本质是形象化的，毛笔的构造及技术性能，适合在动态运行的笔法变化中，寻求美感综合表现，"心不散志"，笔不溺形。具体到工笔重彩人物画，首先是形神关系的确立与定位。

对视觉元素的组织与概括，是一种美感效应的调控。毛笔的运行，笔法的贯通，"临笔无滞"将心灵之美与万物、万象之美的契合点，定位、定形、定势在潜在的形式结构中。

毛笔的构造，不同于羽毛笔、钢笔、签字笔等。毛笔在动态运行中，用笔锋取势、取象，深化美感，聚气成形。是一种源于心灵而又向心灵延伸的精神活动，由毛笔运行之美引发，依毛笔动势，"心随笔运"，毛笔触动创作者的思维与神经，以灵致灵。

三、因象设形，因形造美

"宜播美于笔端"，在创作时用笔要沉着稳健，贯气融灵，工笔人物画的笔法特性是聚锋取势，笔锋是切入点，也是美的支撑点，触及画面，气脉贯通而成线——"高古游丝""曹衣出水""吴带当风"，勾勒衣纹，描绘神情，抒发美感，气韵生动，"聚墨取势，任笔成形"。

"物以文为表，人以文为基"（汉·王充《论衡》），毛笔操作技术，要汲取自然万象之美，才能达到"至精于形内"（《淮南子·主术训》）。董其昌在《画禅室随笔》中对毛笔的艺术功能，精辟概括归纳为"盖以劲利取势，以虚合取韵。""用笔之难，难在遒劲。用墨须使有润，不可使其枯燥，须提得起笔，不可信笔"。

其中，"以劲利取势"强调了在书画创作中，要运用有力、有韧性的笔法，以捕捉和表现物象的形势特点。通过笔触的有力运用，能够准确地表现出物体的形态和动势，使作品具有生动的力量感。而"以虚合取韵"则强调了虚实相间、空灵自然的表现方式。通过运用虚实相合的技巧，使画面或文字更加丰富多样，增添了一种韵味和神秘感。虚实相合的运用可以使作品更加富有层次感和空间感，给人以美的享受和思考的空间。这两种技法在书画创作

中都非常重要，能够帮助创作者表现出更加精彩的艺术作品。

明代书法家张怀瓘的《文字论》讲到"用笔之难，难在遒劲。用墨须使有润，不可使其枯燥，须提得起笔，不可信笔"。其中，他强调书法创作中用笔的难度在于要保持遒劲有力的笔法。同时，用墨要有润泽感，不可过于干燥。他还强调书法创作要提笔有力，而不是随意信手涂抹。这些要求都体现了他对于书法创作的严谨和追求。

清代画家笪重光的《画筌》中"援毫傅彩"，意味着画家应该借鉴前人的经验和技巧，以提高自己的绘画水平。画家需要学习前人的笔法和色彩运用技巧，以丰富自己的创作。而"造于精深"则强调了画家在创作过程中要注重精益求精，不断追求更高的艺术境界。这需要画家具备扎实的基本功和丰富的艺术修养，同时要不断地学习、探索和实践。

"凝神取象，道契玄微"，灵动的笔法是美感在创作者心灵中涌现的"心随笔运"。经过创作者与毛笔契合的运动，聚势成形，又灌注灵感，融灵而动，贯通心灵。毛笔所承载的美感表现、境象与画面的呼吸，称为"气韵生动"。"夫象物必在于形似，形似须全其骨气，骨气形似，皆本于立意而归乎用笔"，这是张彦远对毛笔功能与作用的高度概括。笔法之美的气韵，是中国画命脉，美学精神的核心。

笔法与气韵，也包含两个方面。一方面是生命的呼吸，另一方面是自然之气象氤氲，生命精神与自然气息的融会贯通。

毛笔操作技术要领"六法"中的"骨法用笔"是笔法要义中的核心实质，其精神与技法含义有三：其一，依据形象结构关系用笔（形象与形式结构）；其二，表现文化风骨的美学规范用笔；其三，"骨"与"法"之美感契合点上，笔法规则的用笔，人物画法中，也包括"画结构，画结构关系"，即"下笔便有凹凸之形"，毛笔深入视觉形式结构，创作者才能体会到"须明物象之原""度物象而取其真"。

《尔雅》对绘画的定义和定位在于"画者，形也"，尔雅用一个"形"字，精辟概括了绘画本质。唐代张彦远《历代名画记》对笔法和绘画的定位，引述了《尔雅》的概念。"传神者必以形，形与手相凑而相忘，神之所托也""古人论画有云，下笔便有凹凸之形，此最玄解"（明·董其昌《画禅室随笔》）。

笔法运行，由心所控，毛笔的动势强烈，从发展变化的万象中寻找美的原点来作为毛笔承载的支撑，是符合绘画规律和笔法美学精神本质的。

视象信息的处理，在毛笔运行过程中并不是逻辑数据，对形象的感受、观察与记忆都是灵感在笔法中的生成。启、承、转、合的运转变通，即视象在笔法中的还原与重构，同时是对视象信息的归纳与概括，具体实施在毛笔应用技术系统中。毛笔是桥梁和纽带，承载着对

美感的还原。

四、随势取象——笔法与定势

《文心雕龙》对笔法与文心的定势，进行了高度概括，"夫情致异区，文变殊术，莫不因情立体，既体成势也。势者，乘利而为制也"。

《文心雕龙》提出了文心与笔法的取象定势论，可归纳概括为："形生势成"，即形势与笔法；"因情立体，即体成势"即情势与笔法；"自然之势，文之任势"，即文心自然与笔法之美；"循体而成势"，即体势与笔法；"势者，乘利而为制也"，即制势与笔法。

毛笔随势取象，"是以绘事图色，文辞尽情"，"因利骋节，情采自凝"。自六朝时代"文以气为主"，"夫言绘画看，竟求容势而已"（南朝宋·王微《叙画》），用笔的称势包涵多个方面，如尚势、容势、体势、变势、殊势、笔势、举势、定势、相势、气势、成势，情势，取势，文之任势，铃势、形式、布势、自然之势、因势等诸多说法。就提出了毛笔运行与随势取象的系统理论。

在古代画论中也有许多关于用笔的引论，其中包括："因象设形"（汉·郑玄）、"因形造美"（晋·成公绥），其中强调笔画要坚而浑，体势要奇而稳，童法要变而贯；"随形取象"（清·秦祖永《桐阴论画》）、"随势取象"（清·古熏《山静居论画》）、"妙雕文以刻镂，舒循尾之采重"（西汉·贾谊《簨赋》）、"取象其势"（唐·张怀瑾《书议》）。

毛笔的运行，"探文墨之妙有，索万物之元精""得于势巧形密"，毛笔承载图文天下之势，"游精宇宙，流目八眩"，同时承载了视觉动态形式结构之美，表达艺术感受中的"柔中之骨，倔中之趣，放中之矩，变中之雅"。石涛论述"笔与心"："夫画者从于心者也。"

石涛以《苦瓜和尚画语录》中"动之以旋，润之以转，居之以旷，出如截，入如揭"来表现毛笔的融灵而动，"感乎心，明乎智，发而成形，精之至也。可以用形势接"（《淮南子·缪称训》）。

第六章　工笔重彩人物画的笔法

视觉元素的组织与概括是一种美感效应的调控。

尽管工笔重彩画法是按程序应施操作技术、依技法程序规则而分色层渲染制作的，但这并不意味着平面推移和平面涂饰。工笔画法程序层次分明，工笔重彩人物画各种勾描法及染色法的技法效应，是为了画出精灵玄妙的变化。

笔法是高度灵活、运转变通的。作为文心与文化的载体，毛笔是承载情思、文采和情韵的，笔是高度自由灵动的。文化修养、精神气质、心灵对美的感应都融会贯通在笔法运行中。笔是"文心"的延伸，天地文心人格之美的放大——源于心灵而又向心灵延伸的过程。

笔是引发思维的，"画"与"描"也是有区别的，线不能孤立，不能空泛浮滑。过于拘谨则伤笔势，过于放纵则伤气韵。

工笔重彩技法中，笔法是动势与生机的运作过程。起承转合、运转变通是笔法动态的运行过程，不是平面推移单线平涂。"临笔无滞"，在笔锋起点上，凝神聚气，笔法的触点也是美感的切入点，是连接成线的舞韵，笔的情韵，力与美的契合点。工笔人物画用笔，精谨而又灵动。

"画乃文之极"，古典画论把绘画艺术定位成文心的坐标和美学精神的尺度，"美者正于度"（《淮南子》）。

关于线的思维，线是承载绘画空间维度功能的，线不是勾画平面，不是编织平面信息网络的，线是切入艺术深度的，线本身应该是有厚度的，也是承载物象形体与空间结构的，本质不是平面的。

第一节　白描笔法

线描（白描）是工笔人物画技法的核心。线是中国画笔法之一，但不是笔法全部。纵观中国美术史，无论是绘画理论还是专业技法理论，大多是把线归纳到笔法论系统中，南齐谢

赫"论画六法"成为笔法论之源。

"骨法用笔",究竟什么是"骨法"呢?张彦远复述:"夫画须全其骨气,骨气形似皆本于立意而归乎用笔。""骨气"与"骨法"是笔法核心,中国画以"骨"为质,即骨骼结构的力度、力量,视为笔法之基。白描起初是壁画的粉本,也就是工笔的画稿,后演变为独立的白描艺术形式。早在两汉壁画、汉代画像石中已经有完美纯熟的白描画法了(图6-1)。

线不是孤立的视觉元素,是动态形式的运行过程。线是广延的、辐射的,延伸向空间与画面的深层结构和艺术美感。线描的勾勒不能造成对物象(形象)与空间的切割。用笔的切入点,即

图6-1 北魏石刻线描

起始之笔称为起点,是整体韵律与结构的触点,笔法所贯通的就是美感的律动。线描勾勒不能切割形象整体气势,不能切碎整体艺术美感。不能分离形象与空间的关系。

按照西方绘画的理解,"线"是物体的透视现象,安格尔(Ingres)、荷尔拜因(Holbein)、波提切利(Botticelli)都是以用线本身界定了形体。但在中国画体系中,笔(线)就是"骨",是构成形象与形式的载体。

视觉观察,笔法的运行取决于深入的观察,视觉观察,在中国文化系统中是"以观者智"的。视觉观察,取象布势,笔法之美所构建的艺术,世界就是我们内在心灵的秩序。视觉的协同作用或主导作用,是艺术的开发与探测的基础要素。

第二节　工笔人物画的笔法基本种类

一、白描

以墨线勾勒描绘物象,不施彩色的画法称白描,指笔法无色之单纯为白描,源于古代的"白画",原为画稿、粉本,后演变为独立的艺术形式。

二、勾勒

用线描绘物象轮廓形体结构称"勾"，即勾线。用笔顺势为"勾"，逆势为"勒"。也有以单笔为勾，复笔为勒，或称左勾右勒的笔势。

三、线描

使用线条塑造和表现人物形象的技法称线描。线描为工笔人物画的主导，是工笔画笔法基础。线描有稿线、色线、复勾刻绘线和双勾等。

（1）稿线：西汉壁画、敦煌壁画中多见稿线，有墨色稿线和单色稿线，画稿线定形定位。

（2）色线：色线多为暖色系，多使用土红、赭色、浅朱、橙红、赫墨、墨青等。

（3）复勾：复勾是实施染色技术程序之后，再以墨线或色线用笔提醒，使工线尽善尽美。

（4）刻绘线：镌刻线加彩绘，"图画缣帛，刻缯为饰"。线是刻镌，以刀代笔，刻线加染色，如早期壁画、画像石采用此技法。

（5）双钩：工笔画独具特色的线描技法。

四、定形定位线

定形定位线主要包括：主线、辅线、结构线、动态线、韵律线以及轮廓线等。

五、方线与圆线

先秦、战国、秦汉、六朝工笔人物画以圆线为主，主体人物造型、形象的结构、形体、动态都使用圆线。唐代以后，方线、圆线共容，中唐以后方线渐居要位，方圆线是工笔画笔法两大系统，纵横、方圆、取象定势。

六、长线与短线

长线一般是画衣纹的主体线，有力学和美学意义，如唐吴道子的白描《八十七神仙卷》

和北宋武宗元的白描《朝元仙仗图》，竖长的线起主体支撑作用，短线则处理画局部关系。

七、墨线与色线

早期绘画、帛画、壁画的线描色线多为稿线，先以色线起稿，再以墨线定形，墨线是定位线、稿线多为色彩。工笔人物画色线也用于复勾。

笔法的要义并不仅是"线"性的。笔法不能简单化理解为"线形态""纯元素"。线是工笔人物画主要表达方式，线，只是技术手段，是笔法运行所产生出来的视觉现象。而笔的文化含义就十分明确：艺术的载体，文化的容器。

线在空间中延伸，从心灵延伸到画面，义从画面延伸向心灵。作为空间与画面的桥梁和纽带，线起到了艺术表现的主导作用。线，在空间中取象布势，运转变通；线，在空间中状物抒情，线在空间中运行，承载着情思与文心、文采与智慧；线，在空间中融汇古今，载笔载墨，在空间与画面中成象立形，取象、布势、形生势成。

第三节　构建空间的视象结构——笔的功能与作用

线是工笔画技法的核心，线是笔法之美的延伸。线是由视觉观察，心灵敏悟，在深入观察分析视觉美感基础之上，取象布势，给予物象艺术形态定形定位的媒介载体。线承载了工笔人物画笔法的艺术功能与作用，升华了工笔重彩之美，是形象与形式美感的放大和延伸。

毛笔是动势动感很强的媒介载体，毛笔是"文化的容器"。工笔画法的基础是白描，白描线的综合应用技术具有"状物""主意为象"的笔法功能，具有取象布势与抒情表现的艺术功能，线自古就是笔法运行的美学精神轴心。

毛笔本身，是"文化的容器"，蕴含凝聚中国文化了转神特质，这并非虚玄——毛笔本身是动态与灵机的媒介。

线（笔），是工笔重彩人物画美感定位的技法要素，线是美感组合的节奏与韵律。线是虚实、刚柔、长短、疏密、纵横、方圆、转折、曲直等多种美感关系的视觉组合，也是形式美感的结构系统。

线的艺术特点是在时空定位坐标系中延伸美感、辐射美感，线不能切割美感。线在画面

与空间中所构成的是美感的抒情表现，而不是束缚捆绑形象的绳索。线不能唱"独角戏"，即便是白描也是通过笔法的完美组合来产生艺术感染力。

线是动势、动态、气韵美感的有机合成，所承载的诗意美感的视觉表现。

通过线的律动，把观察和感受，把情思和文采，把具有美感意义的素材升华为精美的工笔重彩。

第四节　绘画中的"笔"

绘画寻求的不是视象的外表，而是寻求心灵在视象动态中的美感表达。视觉观察穿透的是屏障，工笔人物画法的形象观察与艺术感受是技法的心理条件。美感表达需要能力，更需要智慧。

一、笔意

笔意是用笔描绘勾勒物象美感的思维定式。意在笔先，"心随笔运"，笔法运行，也是心理流程的启动，由灵感触发了笔意。

"意"是心理力量、情感与情思凝聚起来，体现精神价值的思维导向，融汇在笔法中的精神活力。"意"与"概念""理念""观念"是有区别的，不能简单理解为主观倾向。确切说，"意"的文字构造，是"立"在心上的太阳意，"意"是思维导向，由艺术思维定位的心理倾向和创意的内核。笔意蕴念诗意的美感。

"意以触成"（《芥舟学画编·用笔》），《林泉高致》有"画意"专论篇章，举顾恺之"必搆层楼画所"为例，"人须养得胸中宽快，意思适悦"，"自然布列于心中，不觉见之于笔下"，作画为宽心适意必搆层楼，说明古代画家具备良好的身心条件，古代画家如倪云林、禹之鼎，有了"宽心适意必搆层楼"的画所，才能"巧思妙意，洞然于中"，"幽情美趣"，"心手己应"且"率意触情"。

"意在笔先，为画中要决，作画于搦管时，须要安闲恬适，扫尽俗肠。默对素幅，凝神静气，看高下，审左右，幅内幅外，来路去路，胸有成竹，然后濡毫吮墨，先定气势，次分间架，次布疏密，次别浓淡，转换敲击，东呼西应，自然水到渠成"，"若毫无定

见，利名心急，惟取悦人，便为俗笔"（王原祁《雨窗漫笔》）。立意决定画的境界，是修养、学识、气质综合而成。无论笔意与画意都要"聪以自察，明以观色，智以辨物"（《中论·智行》）。

二、笔势

笔法体势，妙用玄通，取象其势，心悟精微，物类其形，得造化之理，同自然之功，笔法体势，迹乃含情，"举势立形"（唐·张怀瑾）。

南朝宋王微《叙画》论述笔势"夫言绘画者，竟求容势而已"，王羲之把笔法概括为"夫赋以布诸怀抱，拟形于翰墨"，"藏骨抱筋，含文包质"，"拟形于翰墨"。

在绘画创作中，笔势是至关重要的因素之一。陆机提出"因势相引，乘灵自荐"，强调画家应该根据事物的自然形态和特点，运用笔势来表现其灵动和生动。石涛则主张"取形用势"，即在表现事物形态的同时，注重笔势的运用，以增强作品的艺术感染力。

王羲之在《笔势论》中提出了十二种笔势，这些笔势不仅涵盖了笔墨的运用技巧，更体现了画家在创作过程中的思维方式和审美观念。欧阳询在《九成宫醴泉铭》论笔法中也强调了笔势的重要性，他提出"逐其形势，随其变巧"，强调画家需要根据事物的形态特征和变化，灵活运用笔势，以达到表现事物本质和情感的目的。

综上所述，笔势在绘画创作中具有重要的地位和作用。画家需要根据事物的形态和特点，灵活运用不同的笔势，以表现事物的灵动和生动，增强作品的艺术感染力。同时，画家需要注重笔势的运用技巧，不断探索和实践，以提升自己的绘画水平和艺术境界。

三、笔力

笔力指气韵在笔中的精神能量和心理力度，指心理能力驾驭用笔的艺术能力。笔不能散乱无序，软弱无力、散漫浮滑，空泛慌乱。力戒空泛溺势，是作画用笔须格外注意的，神情换散，心烦意乱，笔就会失控。

笔法运行，应沉着稳健，不能轻掠飘浮，不能扫描，笔不能游离象外而虚饰空泛。笔不能空，笔要切入画面形式结构深处，切不可空洞浮泛，最忌油滑。毛笔作为"文化的容器"与视觉美感的媒介载体，应该具有文化气质和艺术风骨。

"柔中之骨，倔中之趣。放中之矩，变中之雅"，古典笔论阐述了笔法的骨与趣、矩与

雅，既要依循笔法规范，又要典雅，还要保持文化风骨和美感意趣。笔力是笔法之美的体现。古人论笔称薄绍之书"字势蹉跎，如舞女低腰"，"卫恒书如插花美女，舞笑镜台"。笔力为笔法之基，"古人谓笔画若刻入缣素者"，"昔人谓笔力能扛鼎，言其气之沉著也。凡下笔当以气为主，气到便是力到"（《芥舟学画编·用笔》）。

四、笔趣

在绘画创作中，笔趣是至关重要的因素之一。古人强调用笔来传递意趣，使作品充满生气和韵味。他们追求笔墨的挺拔、轻隽、沉着、风雅，注重点画的丰姿。笔趣体现了画家的精思与文采，是工笔重彩人物画技法微妙典雅之美的显现。在《芥舟学画编》中，有这样的描述："意在笔先，趣以笔传，则笔乃作画之骨干也，骨具则筋络可以联，骨立则血肉可附。"古人专注于用笔来表达自己的创作意图，追求笔法之美和意趣之美。他们追求挺拔而不软弱，轻盈而不呆滞，沉稳而不浮滑，风雅而不俗气，使作品展现出秀丽、古朴、坚实、润泽的特质。在点画之间，笔墨的运用如波澜老成，控制自如，展现出丰姿跌宕的魅力。这种笔趣不是一般浅薄的人所能够达到的。它体现了画家的智慧和技艺，使作品在观者眼中留下深刻的印象，形象明亮而生动。通过笔墨的运用，画家能够将形态与意境融为一体，使作品充满情趣和意境，展现出丰富多样的神思。

五、笔触（笔痕、笔迹）

笔触在古典画论中称为"迹"，如"迹不逮意"。"文字应用，弥纶宇宙，虽跡繫翰墨，而理契乎神"（玄奘《出三藏记集》）。"笔制区分，字体殊式，禅思守玄，练微入寂，大弥八极"，玄奘作为中国文化的承传和译者，具有文化交流史上的学术影响力。

笔的触点，是力与美的契合点。笔中融灵——"融灵而变动者，心也"。"妙契玄微"，笔触（笔迹）也是笔法运行中思维与笔法的动态完美结合。

六、笔锋

笔锋是灵敏度的心灵触点，心在笔中、意在笔中、美在笔中，"心随笔运"强调笔的引导触发作用。笔把心灵敏悟之灵，引申到画面中；把观察与感受，凝聚在笔锋，启动了笔锋

美感运行。笔锋凝聚心灵之美，把"默识于心"升华为工笔重彩之美。

陆机《文赋》中说，"笼天地于形内，挫万物于笔端"。

工笔技法，笔锋大致可以分中锋（正锋）、侧锋与逆锋。工笔人物画用笔以中锋笔为主。逆锋笔是笔行逆势，有特殊的逆势而行的趣味。

七、笔法

笔法是中国画技法的基础，前面已经讲过，不做赘述。

八、笔病

古代画论视"板、刻、结"为笔病，后又添加"有形病"与"无形病"，扩散了笔病范围。病笔产生的原因概括讲大致有三点：其一，求师不当，误传误导，承传失误，敏悟迟滞；其二，惯性引力，浮滑空泛；其三，为识所拘，为法所障，识见浅薄，笔浸尘沙。

不可信笔；不可"溜笔"，"不可滞笔"。再虚的笔，也有风骨，也有是美感力度。特别需要注意的是，对线的理解，不能是"勾边框"。"以笔立形质，以墨分阴阳"，线是笔法美感的切入点，点连接成线，线连成空间形体的延伸和定位。同时，线是美感定位的技术条件。

九、笔形

笔形指笔之形态，而非笔之形制。工笔人物画用笔以形为本，以骨为质。《芥舟学画编》的"约形"篇论及笔形课题，"以盈尺之面，而缩于方寸之中，其眉目鼻口方位，若失之毫厘，何啻千里。故曰约。约者，束而取之之谓。以大缩小，常患其宽而不紧，故落笔时，当刻刻以宽泛为防。先以极淡墨取目及眉，次鼻，次口，次打围"，笔以取形，束而取之为"约"，谨防宽泛而失控。

"两间之物，无不可以状之者，惟笔而已"，"两间之形形色色，莫非真意之所呈；浅者见其小，深者见其大；为文词，为笔墨，其用虽殊，而其理则一"，"论画者谓以笔端劲健之意，取其骨干；以活动之意，取其变化；以淹润之意，取其滋泽；以曲折之意，取其幽深。"

笔法运行，起笔（起始）是关键，运行是气韵与笔法的贯通，收笔不是终端，而是连接笔形笔意的中转站。毛笔画法，气脉贯通很重要。临笔无滞，运笔无碍凝。

工笔人物画笔法包括主笔与辅笔（也可称主线和辅线），其功能与作用如表6-1所示。

<p align="center">表6-1　主笔与辅笔的功能与作用</p>

主体			功能与作用
主笔	（1）结构线 （2）动态线 （3）形体线	（1）定位 （2）定形 （3）定势	表达形象的形体、动势、结构关系，确定形象、取形定势，起形象与形式构成作用
辅笔	（1）折叠线 （2）缝缀线 （3）辅助线	（1）趣味 （2）韵律 （3）辅衬	辅笔并不是配角，可增加美感，起烘托辅助作用

十、形——因象设形

取象是形象艺术美感精华，视象"美的象素"，在画面与空间的集成，形象在形式结构的构成方式。取势是空间与画面中情思与境象的形式构成，动态的形式结构，在笔法运行中取象布势。

古代论画"九形论"是承传《尔雅》对中国画定义定位，也是中国文艺理论精髓：

（1）取形——对形象美感的观察、思维与定位。

（2）视形——形象观察与形象记忆，聚焦于形（王羲之《笔法论》）。

（3）观形——宏观、微观是玄观（王羲之《笔法论》）。

（4）构形——隐迹立形，应物象形，形生势成。

（5）象形——应物象形（论画六法）、类场象形（索靖）。

（6）约形——悬象成文，约形成画，谨防宽泛。

（7）因象设形——概括"象"与"形"的定义、定位。

（8）审象求形——超越表象，度物象而取其真（王维论画）。

（9）度形——美者正于度，度形而施宜（《淮南子》）。

早期人物画用笔，基本以"高古游丝描"为主，早期顾恺之、陆探微、张僧繇笔法都是工笔技法代表（图6-2），唐代张萱、周昉是工笔人物画史上的著名画家，《捣练图》《簪花仕女图》《虢国夫人游春图》代表着工笔重彩人物画法全方位的应用技术，宋代的工笔

重彩经典名作《朱云折槛图》（图6-3）是人物画史上的杰作，人物动作、神情、表情、人物组合关系，人物的特征、面貌，刻画精谨入微。

工笔重彩人物画技法，如分为"古法"与"新法"，我们应该关注"失去的记忆"，即"高古的情韵"，古法意蕴深邃，技法精湛。如果我们希望能够吸取古典文化智慧的养分，就要深入学习研究古代经典、古画精华和古法精髓。目前，各种新潮流行的画法采用各式道具，如果能够承传正宗工笔古法，也就不会局限在时尚起伏中。寻找失去的记忆，正是文化自信的驱动，让经典复活，复兴传统技法文化。

"藏头护尾"是笔法技术术语，本义是潜隐而忌"外露巧密"。纵观中国美术史，工笔重彩人物画技法在公元二千一百多年前就早已建立了完备的体系，这种完备的技法体系的领悟和认知还有待深化。

总之，工笔画在历代文化积累的技法规范，应用技术，特别是复合技术，是具有中国文化智慧的图像表达方式，无疑是智力资源的前沿。图像构成方式、取象布势的多种画法、形式构成与色彩构成的美学法则、媒介载体的专业技术特性、各种笔法、勾勒法、染色法的深层次结构、都是稀有文化资源，应该传承和发展。

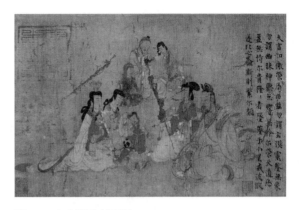

图6-2 女史箴图（局部）

图6-3 朱云折槛图

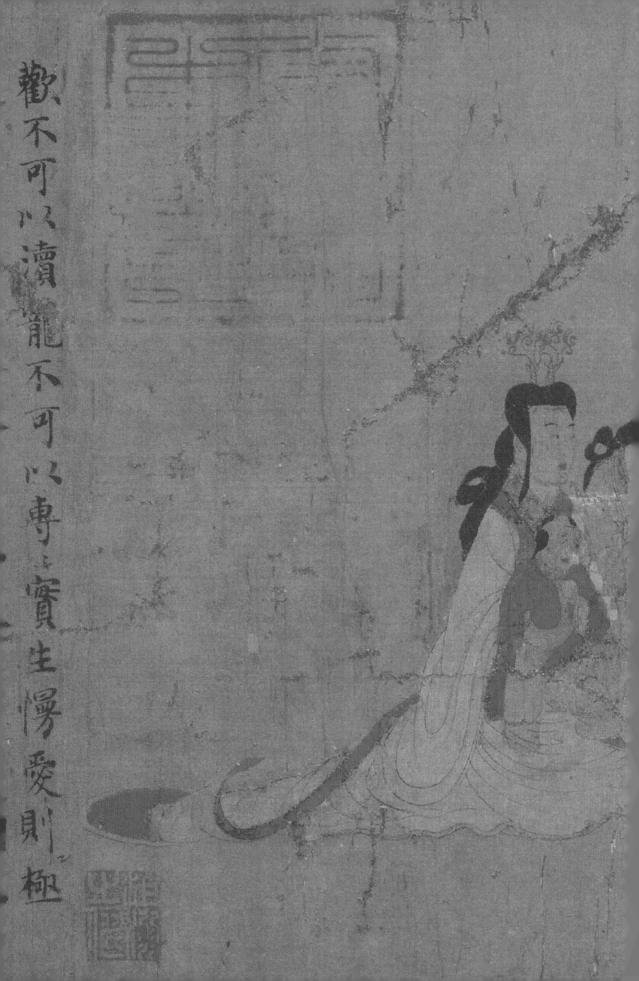

歡不可以瀆寵不可以專實生慢愛則極

工笔重彩人物画的色彩应用

丹青是中国画的代称，也是对中国画色彩体系的概括。中国画色彩体系是丹与青（红与黑）的象征性色彩，墨与色是中国画色彩构成鲜明的艺术特色，也是重彩特点。

第一节　染色

"染玄墨以定色。"——蔡邕《笔赋》染色，是工笔重彩画法的核心。《尔雅》中就有染色的记载，《诗经》中的"染蓝"也记载了染色。

分色层染色是技法关键，由浅入深，由淡到浓，色层分染，可以保持与还原色彩的透明度。

工笔画染色技法程序：墨底分染，墨上可以染色。色层上不宜再大面积施墨，墨底是淡墨分染，松烟墨呈冷色，油烟墨呈暖色。面部分染，眉目、五官、发际，先从发际分染。传统绘画三矾九染，是表述染的层次密度，重彩画法的色彩分解，即是色彩分析，也是染的程序。既染主体，也染形象与空间的关系。

染色要使用羊毫笔，"水笔"与"色笔"交互使用，用色笔染色，水笔晕开，由浅入深层层递进。如果色层未干，切忌湿中施染。第一遍未干，勿染第二遍。水笔控水，不可太湿，水分过会溺形，水分太少会滞笔留痕，要染出灵透感。

染色，大致有以下几种方法。

一、分染

由浅入深、分染阴阳、凹凸形体结构关系，分染虚实深浅。分解各部位层次关系，分解是为了更好还原。分染是色彩分解，也是形象分析，区分形与色的微妙关系，分染既不是积墨，也不是积色。"分"是寻找切入点，"染"是深化感受。分染的过程，是工笔重彩系统过程中最关键的技法。因为分染的重要性，古有"宁可画不到，不可染不到"的说法。分染是

深入，而不是累加重复。分染的技法难点在于不仅要染"主体"，也要染"关系"，即部位衔接连带关系过渡与转换的"化境"。

二、罩染

罩染是工笔重彩设色画法之一，是复合在分染基础上的综合染法，"罩"不是局部覆盖，"罩"是分解基础上的统一，分解中的合成。通常罩染后容易遮掩了分染时的精微，罩染并非平涂覆盖，罩染用色要薄，不可厚涂。

色彩上不可以罩染墨，墨层上可以罩色。罩染操作时画幅要平置而勿竖立。罩染有时会出现色彩变化。罩染时用笔要匀，笔序勿乱，忌纵横交错用笔，不要趁湿复笔。

三、烘染

烘染是工笔重彩设色法中富于变化，起烘托陪衬作用的染色法，西汉帛画中大量使用设色烘染法，既染主体，也染关系，是工笔重彩处理画面与空间关系最重要的设色技法，烘染使用羊毫笔，不留笔痕，而狼毫笔不宜用于烘染。

四、渲染

工笔画渲染是为了深化形象结构和层次关系，染出凹凸变化、阳阳向背、虚实浓淡变化。渲染用笔润泽，灵透，不要枯干滞笔，渲染的功能与作用可以画出色彩渐变和形神微妙的艺术效果。渲染用笔灵活，不要平涂厚涂，应画出墨色韵味精美意趣。

渲染七法，即晕、罩、烘、衬、刷、铺、填，主要用于透明色画法。

勾染法与勾填法是常用的设色画法。壁画多用勾填法，如北齐娄睿墓壁画（图7-1）、永乐宫壁画、洛阳卜千秋西汉壁画使用了极为丰富而多样化的渲染法，勾线是最后定形定势画的，早期工笔，有多种设色方法，不局限于先勾勒再染色。西汉卜千秋壁画中伏羲、女娲就是先渲染，以色定形，用色画形，再用墨或色线定势、定位。

五、渍染

人物画古典设色方法之一，《芥舟学画编·传神论》详尽介绍渍染法。"渍"是动词而非

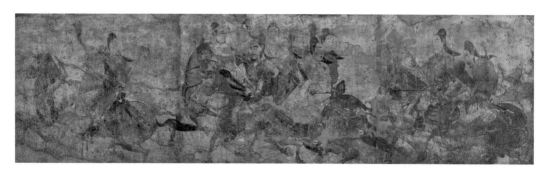

图7-1　娄睿墓壁画　北齐

名词，渍染是面部及五官画法应用技术，属于工笔肖像画特殊技法。
明人肖像画《童学颜像》（图7-2）是使用渍染法的范例。

六、衬染

衬染是正背双面画法的工笔重彩染色技法，粉与色，正面设色，
背面衬粉色。粉与色隔层互衬，面色画法常用，技术难度在于色相
与色度的调控适度。五代顾闳中的《韩熙载夜宴图》（图7-3）为衬
染范例之一。

图7-2　童学颜像　明代

图7-3　韩熙载夜宴图（局部）　五代南唐　顾闳中

七、通染

通染是工笔重彩设色技法之一，多应用于大幅面工笔画或大面积染色，通染指贯通无碍，画面应平置而不要竖立，立式纵向通染就会出现墨色飞泻而难保笔，出现笔之流痕，失于泛滥。通染要无痕，也要除尘，墨色通染最忌残渣剩墨污染画面。笔触要匀，由浅入深薄染，技法关键在初染第一遍，如初染首遍不匀，再叠加通染，就会出现污痕损伤画面。

八、接染

接染是自然过渡、色彩渐变，各部位色彩深线、冷暖衔接与转换的染色技法。接染要无痕，渐变自然，接染谨防染重硬伤，应稳中求变，追求悠然天趣，微妙精美。

现代工笔也有使用喷笔喷绘、喷涂的，喷绘常在纸本山水画中使用，以喷代染。绢本工笔应该以染为主，使用喷笔会使画面漏矾。《关天培像》（图7-4）使用了"皴染法"，元代王绎《杨竹西小像》采用微染法，精美玄妙。

图7-4　关天培像（局部）清代

第二节　材料与技法

艺术作品的特性由材质决定，由适合材质的画法而形成，不同材质的画法各异。

中国重彩艺术，贯穿历代不同的形式，不同的材质媒介，覆盖了视觉艺术多种门类。彩陶、帛画、岩画、画像石、画像砖、壁画、院体画，都蕴含重彩之美，渗透在视觉艺术的各个领域。

《髹饰录》详尽记载了不同材质的重彩艺术。岩画的载体是崖壁，壁画媒介载体分为固体（画壁）与可移动载体，如屏风、宫室壁画的障壁、帛壁重彩。青州青龙寺贴金彩绘石雕（图7-5）、秦兵马俑彩绘雕塑，为世界美术史上最大规模彩绘雕像，四川广汉三星堆大型青铜贴金面具，两汉期间的汉画集成画像石、画像砖，北齐娄叡墓重彩壁画，洛阳61座西汉墓室壁画，吉林吉安壁画都是重彩人物在不同材质中的表现。

图7-5　东魏贴金彩绘石雕三尊造像（左）、北齐贴金彩绘石雕佛坐像（右）

　　绢本与纸本是工笔两种最重要的材质，帛画是最早的工笔重彩艺术形式。

　　六朝时代是工笔重彩艺术高峰期，美学思想理论体系、画理画论与画法体系完备，是人物画鼎盛时代，顾恺之、陆探微、张僧繇被确立为历代用笔的美学典范。

　　壁画是重彩与空间的艺术，以建筑空间为载体，《髹饰录》记载了重彩在多种材料中的应用技术，包括彩绘的特种工艺，画法的复合技术。青州博物馆藏北魏隆兴寺贴金彩绘技术早于《髹饰录》成书的记载，《髹饰录》的价值在于把重彩与材料融为一体并付诸技法实线。

　　材料是载体，技法是关键，无论使用何种材质都需要技法提升重彩美感。古法颜料制作，选择天然材质，从植物中提取色彩原料，如花青、黛兰，烟脂、茜紫，从矿物中开采石色，如石绿与石青系列。

第三节　色彩配置

　　据史料记载，陶弘景曾作《图象集要》，见于宋史本传。唐代有《采绘录》一书，见于郑渔仲《通志》，今已失传。王绎撰《采绘法》出自《辍耕录》，介绍了采绘色谱的配方，其中以褐色系居多，重彩用色大致分为两种，一是染出来的，二是调配出的调制配色，合色时

谨防色污，应控制配色的纯度与明度，合色的含胶量也要根据颜料情况而定，天气炎热胶易变质注意保存。

一、色彩定位

《写像秘诀》中写到"凡写像须通晓相法。蓋人之面貌部位，与夫五岳四渎，各各不侔，自有相对照处，而四时气色亦异"，表明指的要了解形象整体的结构关系，"彼方叫啸谈话之间，本真性情发见"，指在言谈举止之间去观察对象的面部神情中微妙的变化。"我则静而求之。点识于心。闭目如在目前。放笔如在笔底"，目识心记，静观默察，看在眼中记下形象特征要点，形象记忆的观察能力和默写的能力，记住稍纵即逝的神态，避免看一眼画一笔的局部画法。"然后以淡墨霸定，逐旋积起，先兰台庭尉"，淡墨定形定位，宏观把握再逐渐深入。"次鼻准，鼻准既成，以之为主。若山根高，取印堂一笔下来，如低，取眼堂边一笔下来。或不高不低，在乎八九分中，则侧边一笔下来"，以鼻子去作为五官落笔的基准，之后连接五官各个部位的骨骼结构关系。"次人中，次口，次眼堂，次眼，次眉，次额，次颊，次发际，次耳，次发，次头，次打圈"，找到鼻子的位置之后，再按照人中、嘴、眼轮匝肌、眼睛、眉毛、额骨、脸颊、发际线、头发、轮廓的顺序进行塑造。"打圈者，面部也，必宜如此。对去，庶几无纤毫遗失。"，"打圈"是指面部轮廓的整个处理，按照这种方法会使结构比例准确无误。

二、面色的色彩配置

元代画家王绎总结的历代色谱的配方《采绘法》是一本古籍文献，记录了古代工笔人物画中色彩配置系统的应用技法。书中提到，"凡面色先用三朱腻粉，方粉、藤黄、檀子、土黄、京墨合和衬底，上面仍用底粉薄笼，然后用檀子墨水干染"（图7-6），在绘制面部肤色时，首先使用三朱腻粉作为底色，然后添加方粉、藤黄、檀子、土黄和京墨来调配底色。在底色之上，再次使用底粉进行薄笼，然后使用檀子墨水进行干染。"面色白者，粉入少土黄胭脂，不用胭脂则三朱。红者前件色入少土朱。紫堂者，粉檀子老青入少胭脂。黄者粉土黄入少土朱。青黑者粉入檀子，土黄老青各一点，粉薄罩檀墨斡"，不同肤色的人物需要采用不同的着色处理方法，例如面色白者可以加入少量土黄胭脂，不使用胭脂则使用三朱；面色发红者，需要添加少量土朱；紫堂色的面部需要加入粉檀子和老青，再加少量胭脂；面色发黄者的面部需要添加粉土黄和少量土朱；青黑色的面部需要添加粉、檀子、土黄和老青，

图7-6　明人肖像册·徐渭像（左）、明代沈周像（中）、明代王原祁菊艺图（右，局部）
清代　禹之鼎

并进行檀墨薄罩。"已上看颜色清浊，加减用，又不可执一也"，在进行色彩调配时，需要根据具体情况来调整颜色的清浊程度，不可固守一种配方（图7-7）。

关于写像细节的刻画上，《采绘法》中又提到"口角胭脂缕淡，如要带笑容，口角两笔略放起"，嘴角上的胭脂要染淡一些，如果要表现笑容，嘴角稍微向上晕染；"眼中白染瞳子外两笔，次用烟子点睛，墨打圈，眼稍微起，有摺便笑。"眼睛里面染上白色，瞳孔外侧画上两笔，然后用淡墨晕染，用墨渲染眼睑时稍微向上染色就可以提起眼角，上下眼睑的叠加眼纹突出表情神态（图7-8）；"口唇上胭脂蓑"，在嘴唇用胭脂画出嘴角的结构；"鼻色红，胭脂微笼"，鼻翼鼻头上用曙红染出血色，用冷色的胭脂稍加晕

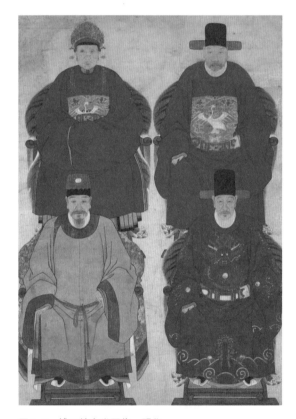

图7-7　钱三持家堂图像　明代

染出体积感；"面雀斑，淡墨水斡，麻檀水斡"，面部细节如雀斑，用淡墨晕染，再用淡墨干笔皴出；"髯色墨者，依鬓发渲，紫者檀墨问渲，黄红者藤黄檀子渲"，胡须的颜色用墨分染，鬓发的颜色用紫檀墨色渲染，黄红色毛发用藤黄和檀子墨渲染；"手指甲先用胭脂染，

次用粉染根"，手指甲先用胭脂染色，然后用粉末染根部；"凡
染妇女面色，胭脂粉衬，薄粉笼，淡檀墨斡。"刻画女性的面
部肤色时，先涂上胭脂，然后用粉稍微晕染，再用淡檀墨水晕
染出面部结构关系。

在不同的材料应用方面，《采绘法》强调"凡染法，白纸上
先染后却罩粉。然后染提掇，绢则先衬背后"，在纸本上先染水
色打底，再覆盖粉色，然后进行染色和提升，如果是绢本，则
先在绢的背面衬上粉色，然后正面在进行水色和墨色的绘制。
在实践操作中，纸本上用粉色，要注意加胶增强颜料附着力；
而绢本反面衬粉之前，要把绢的反面也上一层胶矾防止色粉渗
入画面的正面。在用色中，粉色具有一定的覆盖力，根据画面
需要安排好使用水色和粉色的先后顺序（表7-1）。

图7-8　李太僕肖像

表7-1　《采绘法》中不同画法类别的色彩配置和技法要领

画法类别	色彩配置		技法要领
面色画法	凡面色先用三朱腻粉，方粉、藤黄、檀子、土黄		京墨合和衬面，上面仍用底粉薄笼，然后用檀子墨水干染
面色分类肤色画法	面色白者	粉入少土黄燕支，不用胭脂则三朱	底粉薄笼 墨色干染 粉薄罩 檀墨干
	面色红者	粉入少土黄胭脂，不用胭脂则三朱，少入土朱	
	面色黄者	粉土黄入少土朱	
	紫堂面者	粉檀子老青入少胭脂	
	面色黑者	粉入檀子土黄老青各一点，粉薄罩，檀墨干	
画法	以上看颜色清浊加减用，又不可执一也		墨色与面色
五官画法	口角胭脂缕淡，如要带笑容，口角两笔略放起		口角胭脂缕淡 眼白染瞳子外 以墨画眼轮 口唇上胭脂蒻 淡墨檀水斡
	眼中白染瞳子外两笔，次用烟子点睛，墨打圈，眼稍微起，有摺便笑		
	口唇上胭脂蒻		
	鼻色红，胭脂微笼		
细节画法	面雀斑，淡墨水斡，麻檀水斡		
女性面色	凡染妇女面色，胭脂粉衬，薄粉笼，淡檀墨斡		胭脂粉衬 薄粉笼

画法类别	色彩配置	技法要领
手指画法	手指甲先用胭脂染，次用粉染根	淡檀墨翰 胭脂染甲 粉染甲根
纸本画法 绢本画法	凡染法，白纸上先染后却罩粉。然后再染提掇，绢则先衬背后	
面色与自然气色	凡写像须通晓相法。盖人之面貌部位，与夫五岳四渎，各各不侔，自有相对照处，而四时气色亦异	
写像方法	静观默识于心，以淡墨霸定（定形定位），逐旋积起（分部位取象），变通之道	

三、服饰的色彩配置

《采绘法》详细记载了关于服饰色彩配置的调色方法，对颜色的称谓与今无异，是学习调色的重要参考资料。在实践操作时要注意，颜料与胶相合时，薄涂多层，先水色后粉色，粉色宜重胶。以下进行归类总结各种色系、各种材质的调色方式（表7-2、表7-3）。

表7-2　各色系色谱配方

色彩	调色方法	色彩	调色方法
绯红	银朱+紫花	麝香褐	土黄+檀子+墨
桃红	银朱+胭脂	檀褐	土黄+紫花
肉红	粉（主）+胭脂（次）	山谷褐	粉+土黄
柏枝绿	枝条绿+漆绿	枯竹褐	粉+土黄+檀子（少）
月下白	粉+墨	湖水褐	粉+三绿
柳黄	三绿+藤黄（少）	葱白褐	粉+三绿+檀子
鹅黄	粉+槐花	棠梨褐	粉+土黄+银朱
砖褐	粉+烟色	秋茶褐	土黄+三绿+槐花
荆褐	粉+槐花+螺青+土黄	玉色	粉+三绿（多）
艾褐	粉+槐花+螺青+土黄+檀子	驼色	粉+漆绿+墨+黄（少）
鹰背褐	粉+檀子+煙墨+土黄	毹子	粉+土黄+檀子+墨（少）
银褐	粉+藤黄	蓝青	三青+三绿（多）
珠子褐	粉+藤黄+胭脂	金黄	槐花+胭脂

<div align="right">续表</div>

色彩	调色方法	色彩	调色方法
藕丝褐	粉+螺青+胭脂	雅青	苏青（衬）→螺青（罩）
露褐	粉+土黄（少）+檀子	鼠毛褐	粉+土黄+墨
茶褐	土黄（主）+漆绿+墨+槐花	不老红	紫花+银朱
丁香褐	肉红（主）+槐花（次）	葡萄褐	粉+三绿+紫花

<div align="center">表7-3　各材质色谱配方</div>

材质	调色与绘制方法
杏子绒	粉+墨+螺青+檀子
毼矮	紫花底→紫粉搭花样
番皮	土黄+银朱
鹿胎	白粉底→紫花样
水獭氈	粉+土黄
牙笏	粉（多）+土黄粉
柘木交椅	粉+檀子+土黄+墨
金丝柘	粉+檀子+土黄
紫袍	三青+胭脂

第四节　色蕴诸法

中国画的重彩技法应用程序是分色层操作的，通过分色层染色，获得典雅厚重透明的艺术效果。

分色层设色是工笔重彩人物画色彩应用技术的基本法则。工笔重彩画法，属于程序规范的艺术。分色层染色，由浅入深，由淡至浓，既是色彩分析与分解还原的程序过程，又是逐渐深化色彩意蕴，从潜至显，不断深化艺术感受和视象思维的过程；层次感也是艺术美感，需要情感和智慧的宏观调控和微观精谨的同步定位——从局部到整体的逐渐深化与视觉元素的概括、取舍、润色与升华。

分色层着色可以同类色显象合成，也可由相近的色彩逐层渲染。同质的色彩，在不同的

深浅浓淡层次，会呈现出不同的色系感觉，因而"分色层"的运作就是分解了色彩密度，在层次中潜隐工笔重彩人物画的奥秘。

工笔重彩画法通过"分色层"的施色和染色，展现出层次感的美感，同时是由浅入深的透彻感。画法的关键是随着观察和感受逐渐深入并具体化的，每一层色彩都是灵感的延伸。通过每一层的设色，寻求内在之美。

墨与色并非一蹴而就，需要逐步推进，"墨分五色"形容了墨中潜在的色彩灵感，包括冷暖、虚实和色彩渐变。而"墨以植骨，色以融神"则阐明了墨的功能和作用。层次既是画面美感的表现，也是空间美感的表现，层次中贯穿着美学精神和技法含量，中国画的深层结构融合在空间和画面美感之中。

《历代赋汇》中唐代的《上风赋》这样写到："夫惟色有其变用，无不遍染素丝之正色，映飞尘而不见。虽观色托赋犹守中而靡失，希执念而见升愿，启放心而就日。"这段文字表达了染色层次的美感，色彩具有多种变化和运用，无论是涂抹在纯白的丝绸上的正色，还是映射在飞扬的尘埃上的色彩，都能展现出独特的魅力，只要心境豁达开放，就能够领悟到色彩的美妙和生活的美好。

在绘画技法的色彩层次中，蕴含了空间与色彩的美学思想。《历代赋汇》中记录了古代关于光与色、空与色、形与色、气与色的艺术哲学命题。中国的绘画传统将中国文化作为精神核心贯穿于绘画的理念和技法之中。"色表文采，文以载道"强调了色彩在艺术创作中的重要性，色彩在艺术表达中承载着文采，而文采则是用来传达道义的。在中国古代艺术中，色彩被视为一种表达情感和意义的重要手段，它能够通过丰富多样的色彩组合和运用技巧，传达出作品所要表达的文化内涵和艺术意义，"色聚一切法"是玄奘论艺中所提出的玄学思想，它不仅具有艺术心理学的含义，还包含了意识、思维、精神和空间镜像的概念。这个思想与西方现代哲学中的"心理境"和"物理境"理论非常相似。

中国画的色彩体系自古以来就是空间物象的构成系统，它包含了心灵映像和宇宙万象的精神气象。时间、空间、天文和人文等各个方面都融会贯通于象征性的色彩体系中。"识随色住"将"色"和"识"定位为知识精神的核心，为《笔法记》中的"心随笔运"提供了心理基础。

谢赫在《古画品录》中提到了"古画皆略，至协始精"，但实际上在卫协（顾恺之老师）之前的西汉帛画就已经出现了精细的工笔重彩作品。在卫协之前，古代的绘画确实相对简略，未能达到形象致精的效果但卫协在这一基础上进行了改进，使画作更加精致细腻，形神兼备。因此，可以说卫协是六朝时代工笔重彩的创始者之一，对工笔重彩的发展起到了重要

的历史推动作用。

第五节　染实和染虚

"染高不染低"是工笔画中流行的一种说法，指的是在绘画中注重凹凸起伏的形体结构关系的染色方法。古代的写真（肖像）画作，注重主体结构关系，董其昌在《论画》中提到"下笔便有凹凸之势"。"品物深浅，文采自然"，高低浓淡的染色处理使得深浅具有丰富的层次感。

古代人物画舍去光影而注重形象结构，以结构为下笔切入点，以结构关系为染色重点，这种画法被称为"实染"。"实染"是一种将形象具体而深入的染色方法，从主体结构为起点，染出形体的凹凸起伏变化，确定形态、神态、质感。实染法不是染线，而是通过定形、定势和定位来区分不同年龄、性别、相貌、气质特征，避免概念空泛之笔。通过观察和感受，把握形象和形式的美感。"实染"即是"骨法用笔"和"应物象形"之美的深化。

虚染法则强调气韵生动的美感，"虚染"并不是指游离于形象之外的虚浮染法，而是指染色时染出气息、韵律、气象神情，染出部位之间的衔接、冷暖、虚实、色彩的渐变、过渡与转换、气色与血色、气象与形象的整体把握。"虚染"既染主体形象，也染空间。

美感是一种神秘而又具体的感受，通过心灵的感应和艺术语言的表达来展现美感。《文心雕龙·神采》中论述通过"综述性灵，敷写器象，镂心鸟迹之中，织辞鱼纲之上，其为彪炳缛采名矣"等手法来表现美感，这种染实、染虚的方法能够展现艺术的妙契玄微之美。

染色，依形为用笔染色之据，染形神之象而非染"线"。染法用笔法上归纳概括为三种：

（1）先染色，再勾勒，即先染复勾画法（图7-9）。

（2）先勾后染，以笔立形质，用墨分阴阳（图7-10）。

（3）墨色铺形，勾勒定位（图7-11）。

在绘画中工写兼备，形成了一种复合技术。这种综合应用画法的方法，结合了三种古法的特点，避免了单一的线条和平涂的表现方式。

综上所述，实染法注重染色时的结构细节，通过确定形态、姿势和位置来表现不同的特征和质感。虚染法则注重气息、韵律、色彩的渐变和转换，以及整体形象和空间的衔接，两

种染法都是通过层层叠加和细致的描绘来表现细节和质感。

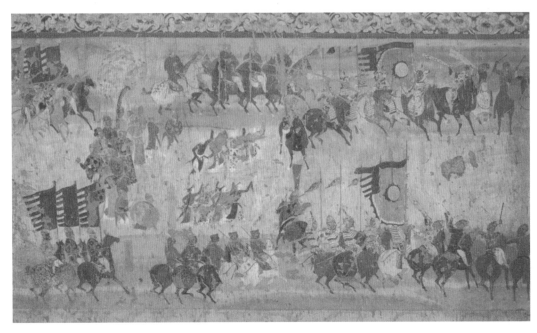

图7-9　张议潮统军出行图（局部）　壁画　唐代　甘肃敦煌莫高窟156窟

图7-10　洛阳八里台西汉墓壁画（上层右侧壁画砖）

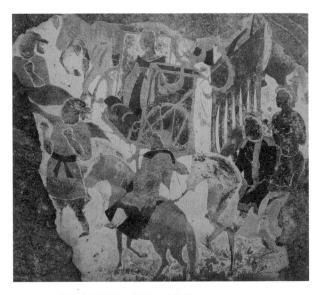

图7-11　佛传北周麦积山第四窟顶平棋内

第六节　染色法与染素法

　　"染色"的"色"，指的是五颜六色的色彩美感；"染素"的"素"，可以理解为三方面：第一，"素"是"饰"的反面，素净；第二，"素"指的是"质"，不华丽的、内在的本质；第三，"素"指的是单色清雅之美。在春秋战国时代，孔子提出的"绘事后素"之论，指的是绘画境界中内在的美，内在的"质"。简而言之，"染色"与"染素"为工笔画艳与素之分，"绘事后素"区分界定了染色与染素的美学法度。

图7-12　杨竹西小像（局部）
元代　王绎、倪瓒

　　从图像学含义考证，"素"即是无色之染的单色画法，从古文字学考证，素为质，素非饰，今日"素描"一词仍然沿用了古代语义学的定义。无色之染为素，比较符合中国画学学理，历代工笔分为重彩与淡彩，但还应列入第三种无色之染的工笔单色。

　　染素图例，如王绎、倪瓒《杨竹西小像》（图7-12）、陈洪绶《西园雅集图》（图7-13）、顾恺之《列女仁智图》（图7-14）、黄安平《八大山人小像》（图7-15）、项圣谟《自画五十岁小像》（图7-16）、李公麟《商山四皓会昌九老图》（图7-17）。

　　"染色"和"染素"是工笔重彩艺术形式在历史进程中形成、发展和演变的重要组成部分。最初，它们起源于人物画法，并逐渐演化为表现自然境象的山水画，在宋元时期已经成为主流。

　　古代的诗赋作品提供了关于光与色的理论描述。例如，唐代文学家康僚的《日中乌赋》中写道："形标翼张，纵横弄色"，描绘了乌鸦飞翔时的动态和美感，通过形象的描绘和色彩的运用，反映了色彩在艺术创作中的重要性，色彩的运用可以丰富作品的表现力，使之更加生动和有趣，传达了色彩空间对人们心理的影响。又如，湛贲的《日五色赋》阐述了光线分解为五种颜色，最终构成文学艺术意象的理念。而唐代李程则写道："乃备彩于方色"，这句话表达了精神储备与绘形染色的感受积累，"方色"在此应理解为色彩与空间、境象的契合。此外，"依识于色"和"色聚诺法"也是描述色彩与艺术创作的相关理论。

图7-13　西园雅集图（局部）　明代　陈洪绶

图7-14　列女仁智图（局部）　东晋　顾恺之

图7-15 八大山人小像（局部）　　　图7-16 自画五十岁小像 明代 项圣谟
清代 黄安平

图7-17 商山四皓会昌九老图（局部） 北宋 李公麟

　　这些古代赋作品中的理论描述，揭示了工笔重彩艺术形式中色彩的重要性和作用。通过纵横弄色、光与色的分解和组合，艺术家能够创造出丰富多彩的艺术形象，使色彩成为作品

表现中的重要元素。

《空赋》中的"因空以悟色"并非玄学，而是中国文化系统中的人文美学观念。在东方古代哲学中，"空"是一个非常重要的概念，它也是西方现代哲学研究的重点之一。舍勒是一位德国哲学家，他的研究与中国古代哲学相通，论证了中国哲学宇宙观以人文为核心的价值观。

这与画法有什么关系？中国画是以人文为基础的艺术形式。"文心"是万物的尺度，也是精神的核心。《文心雕龙》中有一句名言："文心乃天地之心"，它论证了艺术的精神实质是"文心"，并确立了"天地"和"文心"作为艺术之美的核心。因此，画法即是表达文心之美的方式之一。

"因空以悟色"是中国文化系统中的人文美学观念，而中国画则以人文为基础，以"文心"为核心，通过画法表达艺术家的文心之美。这些观念和实践相互交织，共同构成了中国艺术和文化的独特魅力。

《空赋》中的文字提到了染色与空间的概念的联系。染色法作为中国画的一种表现手法，通过运用不同的颜料和色彩技巧，艺术家可以将空间和色彩表现得更加深邃和丰富，达到更高的艺术境界。染色的过程就像是艺术家在探索无限的空间，通过色彩的交融和渗透，将画面中的空间和情感表达得更加丰富和深刻。同时，染色法可以用来表现自然景观的美丽，艺术家通过染色和其他画法，将自然景观表现得生动而富有情感，以展现出自然之美和人文之美的和谐共生。通过传承和发展染色法，我们可以让这种独特的艺术表现方式得以延续和发展，让更多的人了解和欣赏中国画的魅力。通过染色法的运用，艺术家可以将空的境界与色彩的丰富表现相结合，创造出更加深邃和丰富的艺术作品，以传达出对于自然和人文的关注和追求。

"固空以悟色"，意味着在虚空的灵感中可以领悟到色彩的奥妙。虚空明澄，能量聚散，形成精气尘埃的变化，"空"在哲学观念中具有幽微玄妙的内蕴。工笔重彩画法根植于中国文化，画法也包含在色彩的范畴之内。

《文心雕龙·原道》认为：文之为德大矣，与天地并生者，何哉？夫玄黄色杂，方圆体分。日月叠璧，以垂丽天之象；山川焕绮，以铺理地之形：此盖道之文也。仰观吐曜，俯察含章，高卑定位，故两仪既生矣。惟人参之。性灵所钟，是谓三才，为五行之秀，实天地之心。心声而言立，言立而文明，自然之道也"，色彩被视为天地万物的文章，它承载着文明，引领着自然之道的观念。

综上所述，在中国文化思想和艺术哲学体系中，色彩被视为天地万物的文章。这体现在以下几个方面：

（1）"五色成文"：色彩是构成物体形象的重要要素之一，通过运用不同的色彩，可以表达出丰富多样的意象和情感。

（2）"约文以领玄"：通过运用色彩，可以引领人们进入微妙的自然境界。色彩的运用不仅仅是表面上的美感，更是一种启迪人心的方式。

（3）"丽乾元以发彩"：色彩的鲜艳明亮可以展示天地间的美好和神奇。通过运用色彩，可以传递出积极向上的精神和力量。

（4）"纵横有象，幽赞神明"：中国画的色彩体系不仅仅是表现物象的手段，更是展示神秘和超越的方式。通过色彩的运用，可以幽赞神明，表达出深远的哲学思想。

因此，中国画的色彩体系不仅是艺术的一部分，更承载着文明，支撑着文心的脉络和律动，对艺术史产生了深远的影响。

第七节　中国画颜料

一、矿物颜料和植物颜料

中国画使用的颜料主要分为矿物颜料和植物颜料两大类，它们在来源、制作方法、色彩特点上存在一些区别。

（1）来源：矿物颜料主要来自矿石、矿砂等天然矿物，如朱砂、雄黄、石青等。植物颜料则来自植物的根、茎、叶、花等部分，如蓝靛、胭脂等。

（2）制作方法：矿物颜料通常需要经过开采、研磨等工序，将矿物研磨成细粉末。植物颜料则需要将植物的部分进行提取、研磨、沉淀等处理。

（3）色彩特点：矿物颜料的色彩较为稳定，具有较高的遮盖力和饱和度。植物颜料的色彩较为柔和，具有较高的透明度和层次感。

矿物颜料在色彩的鲜艳度和稳定性方面具有优势，适合用于绘制具有强烈色彩对比和饱和度要求较高的作品。而植物颜料则在色彩的柔和度和透明度方面具有优势，适合用于描绘自然景物和绘制具有层次感的作品。在实践操作中，中国画常常会同时使用矿物颜料和植物颜料，使画面达到更丰富的色彩效果。

二、矿物颜料的使用方法

矿物质颜料由于不同的颗粒大小与过滤程度，矿物色粉末在自然光中呈现的多种色彩。

矿物质颜料一般是以固体粉末形式存在，需要通过调胶的方式将其与胶粉混合，制成可用的颜料。以下是中国画矿物质颜料调胶的一般步骤：

（1）准备工具：白瓷盘、研磨棒、乳钵、胶粉、矿物质颜料、清水、毛笔。

（2）将适量的胶粉放入刻度烧杯中，加入常温水浸泡至果冻状，加适量的热水（90摄氏度左右），搅拌均匀，使胶粉溶解在水中，形成胶水。

（3）将矿物质颜料研磨成细粉末，可以使用研磨棒和乳钵进行研磨。

（4）将调制好的胶水加入研磨好的颜料白瓷盘中，用手指边加入边搅拌，直到颜料与胶水充分混合均匀。

（5）调好的颜料可以根据需要进行调色，可以添加适量的清水进行稀释，以达到所需的色调和浓度。

（6）调好的颜料可以用毛笔进行试画，检查颜色和质地是否符合画面所需，如果需要调整，可以继续加入水进行调整。

在此过程中需要注意：

（1）胶水的浓度可以根据需要进行调整，胶与水比例为1∶5，较浓的胶水可以使颜料更牢固，适合绘制细节和描摹；较稀的胶水可以使颜料更流动，适合绘制大面积的背景。在调色过程中，可以根据需要添加适量的水，但要注意控制好水的量，避免颜料过于稀薄或过于浓稠。

（2）调色程序为色粉—加胶—加水，调色要先用干粉调色，之后加入胶。粉末注意颗粒的大小，调色时应使用同样目数的色粉。

常见的矿物颜料名称和色相如表7-4所示。

表7-4　常见矿物颜料名称和色相

矿物颜料名称	色相	矿物颜料名称	色相	矿物颜料名称	色相
辰砂	红色	绿柱石	祖母绿色	铜蓝	靛蓝色
雌黄	红棕色	白云石	粉红色	闪锌矿	棕色
铬铅矿	黄色	方钠石	蓝色	文石	紫色

矿物颜料名称	色相	矿物颜料名称	色相	矿物颜料名称	色相
黄晶	棕黄色	萤石（多种矿物共生）	紫红色、蓝色、绿色	银星石	黄棕色
雄黄	桔黄色	菱镁矿	白色、灰色、浅黄棕色	白垩	白色
赤铜矿	红色	绿松石	绿色	方解石	褐绿色
蓝铜矿	蓝色	青金石	蓝色	蓝锥矿	蓝紫色
方铅矿	铅灰色	丹砂	红色	高岭石	陶白色
大蓝石	兰色	堇青石	监色、青色	海绿石	监绿色
蓝方石	蓝绿色	金红石	红棕色	孔雀石	浓绿色、淡绿色 常与蓝铜矿共生
云母	珠光晶体，分为白云母、金云母、黑云母				

三、中国画代表颜料——青

中国画颜料具有不同的色系，其中丹青既包括冷色系又包括暖色系。其中，青为代表颜料。

根据蒋玄怡先生的研究，中国画颜料中的青色可以分为两类：矿物青和植物青。矿物青指由天然矿物石青制成的颜料，色彩稳定性好不会发生明显的变色。植物青则是由植物提取而成的颜料，虽然经过时间的推移会逐渐变淡，但并不会发生其他变化。中国画的青色分类如表7-5所示。

表7-5　中国画青色分类

青色种类	品种名称
矿物青	石青、空青、曾青、扁青、铜青、螺青、青黛
植物青	花青、木蓝、松蓝、蓼蓝、靛花、山蓝

其中，空青是一种珍贵的传统中国画颜料，属于石青类矿物质颜料之一。它得名于其形状圆中有空，又被称为杨梅青。空青产于益州山谷和越嶲山的铜矿处。尽管出铜处有各种青色颜料，但空青却很难得到。古代最好的空青产地是蔚州、兰州、宣州、梓州等地，宣州、梓州颜色浓郁，块段细致，有时还有中间空腹的特点。蔚州和兰州的空青片块较大，颜色极深，而没有空腹现象。

空青在中国画中被广泛使用，是一种重要的矿物质颜料。在中国画中，空青常用于描绘青山绿水或服饰细节部分，它的色彩鲜明且稳定性好。宋代画家王希孟的青绿山水画《千里江山图》中大量使用了色彩鲜明的空青，经历了数代，画面依旧保持着艳丽的色彩。《本草纲目》记载中提到，凉州高平郡出产的空青颜色最为鲜深。

元代倪云林的诗《烟雨中过石湖三绝》中的"何须更剪松江水，好染空青作画图"，表达了对空青颜料的赞美，他用空青的色彩语言描绘出烟雨中的山水景色，使景色更加生动而美丽。

综上所述，空青作为一种重要的传统中国画颜料，有较高的地位。它产自山谷铜矿，属于石青类矿物质颜料。空青的使用可以为画作增添冷色系的效果，并且具有较好的色彩稳定性。

青绿应属冷色系，六朝之前已经应用于工笔重彩，主要用于配色和辅色，而非主色调。马王堆西汉帛画系列中出现了青色，用于渲染空间环境与背景物象。重彩帛画中的"青"色是与"丹"色对比并置的，构成了"丹青"色彩的组合，青绿在青色系中（无论是矿物青还是植物青）都是通过"染"色而成的。重彩渲染是通过层层分染来实现的，从画面色彩分析和艺术效果来看，石青、空青、曾青、螺青和青黛等颜料都采用分色层染色，色彩典雅丰富。同时，使用植物质青色作为矿物青色的衬底，如花青、蓼蓝、靛蓝，既古雅又厚重，使得染石色或衬水色具有良好效果。

在工笔重彩人物画法中，衣饰部分采用了墨青与石青兼备的画法。色彩渐变过渡并不仅限于同类色彩的变化，通过画面色彩分析发现，冷暖相融的渐变过渡是"丹青"复色的合成，以丹朱、丹砂染底，再接染石色。这种微染石色（矿物质色）与水色（透明植物色）的赋色方式，是早期工笔重彩画法中精美微妙的艺术表现之美。

第八章

工笔人物画创作

第一节　材料准备

一、笔

（一）毛笔分类

笔在材质上分为狼毫、羊毫、兼毫。笔的使用上，一般分为勾线笔和染色笔。

勾线笔分为短峰和长峰。材质以狼毫和紫毫为主，狼毫勾线笔，笔毛弹性大，笔毛较硬，适合画长线，但蓄墨性弱。紫毫勾线笔，笔毛细韧，稳定性好，笔肚部位蓄墨能力强，适合画细节和层次较丰富部位。

染色笔通常使用羊毫笔，羊毫笔笔锋圆润，吸水性好，适用于染色。通常我们会选择一些加健的羊毫笔，笔锋会更有韧性，方便染细节和边缘部位。大面积染色可以使用排笔或者板刷。

创作过程中选用毛笔（图8-1），要根据实际情况和画面的材料特点。

（二）执笔方法

工笔笔法形态以匀称的线描为主，工笔线描都是笔锋聚势，并跟随结构造型进行线条变化（图8-2）。

运笔方法：起笔—行笔—停笔、提笔、转峰—行笔—收笔。

二、墨

"墨以植骨"，墨是中国传统绘画中非常重要的画材。在传统工艺中，制墨所用的材料是植物或矿物不充分燃烧所产生的碳素，掺入胶料、香料等压模制成为墨锭。

墨按照原料和性能分为油烟墨和松烟墨。油烟墨大多采用桐油炼制，墨色黑润发紫，色泽光亮，经久不褪色，牢固且耐水性强，舔笔不胶，通常在勾线和染色的时候使用油烟墨；

松烟墨采用优质松木烧烟并加入胶和香料，墨质细润，但色泽青冷，无光泽，体轻而色暗，工笔画用得比较少。

墨汁是传统墨锭的工业化替代产品，杂质和胶含量高，墨色乌旧不稳定，墨色容易洇开，后期装裱容易弄花画面。

彩墨也可用于创作，为了明确识别颜色，一般用白色砚台研磨（图8-3、图8 4）。

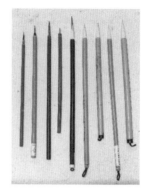

图8-1 毛笔

图8-2 执笔方法

图8-3 砚台

图8-4 墨块

研墨的步骤如下：

（1）用水滴或者小勺滴少许到砚台。

（2）将墨锭与砚台垂直，平稳匀速顺时针研磨至饱和，根据用量边磨边滴水。

（3）用完之后擦干研磨处，防止墨锭干裂。

三、纸与绢

（一）宣纸

按加工方法分类，宣纸分为一般可分为生宣，熟宣、半熟宣三种。工笔画大多选用熟宣。生宣没有经过加工，吸水性和沁水性都强，易产生丰富的墨韵变化，用于写意画。熟宣加工时用明矾涂过，故纸质较生宣硬，吸水能力弱，使用时墨和色不会洇散开来，熟宣宜于

绘工笔画，其缺点是久藏会出现"漏矾"或脆裂。

宣纸品种按原料配比可分为棉料、净皮、特净三大类。一般来说，棉料是指原材料檀皮含量在40%左右的纸，较薄、较轻，净皮指檀皮含量达到60%以上，而特皮原材料檀皮的含量达到80%以上。皮料成分越重，纸张更能承受拉力，质量也越好。对应使用效果就是：檀皮比例越高的纸，更能体现丰富的墨迹层次和更好的润墨效果，越能经受笔力反复搓揉而纸面不会破。

宣纸按厚薄可分为扎花、绵连、单宣、夹宣等，按规格可分为三尺、四尺、五尺、六尺、八尺、丈二、丈六、丈八尺等多种规格。一刀宣纸等于100张。一般规格包括：三尺（100cm×55cm）、四尺（138cm×69cm）、五尺（152cm×84cm）、六尺（180cm×97cm）、八尺（248cm×129cm）、丈二（367cm×144cm）、丈六（503cm×193cm）、丈八（600cm×248cm）。

（二）绢

熟绢最大的特点是比熟宣纸滋润、细腻，有些很淡很细腻的笔痕也会在绢上保留下来。绢比纸要结实，可以反复上色渲染，还可以清洗，但是绢丝的经纬线在裱的时候容易变形，且长期不使用会自然氧化，致使表层胶矾脱落，造成漏矾。

绢可以买熟绢也可以买生绢，自己去上胶矾水。刷胶矾水的笔需要用羊毛制的板刷，吸水多，笔锋柔软，容易在绢面上刷匀。因胶矾对笔毛有损害，所以用后要尽快冲洗干净。用于刷胶矾水的笔与上色用笔定要分开。

四、颜料

传统的中国画颜料材质上一般分为块状、膏状（图8-5）、粉末状（图8-6）、管状（图8-7）、金属颜料（图8-8）。为了使用方便，目前有预先把胶调入色粉的采用锡管包装颜料。

图8-5 块状与膏状颜料

图8-6　粉末状颜料

图8-7　管状颜料

图8-8　金属颜料

五、胶矾

　　胶与矾，有颗粒状和调制好的液体（图8-9）。颗粒状便于保存，液体保质期较短。在胶的选择上，要选择通透干净的颗粒，一般用明胶或者鹿胶，使用矾的时候研磨至细腻无颗粒。

　　需要注意的是，使用矾纸或矾绢时，胶矾比例2∶1，用水稀释后薄涂，干透之后，多层匀刷。调颜料时，先用色粉调出所需颜色，之后放胶（发泡过的），用手指调匀成糊状，最后用

图8-9　明矾、胶液

水稀释之后使用。

胶矾水的配制方法为：两份胶、一份矾，白矾研成细末，分别用开水泡开，倒在一起加上适当的清水。泡胶用80℃热水，不能开水，否则黏着力会减弱，调匀后用手感觉有一定黏度为适。

六、其他常用工具

其他常用工具可以准备排笔或板刷、喷壶、水胶带、浆糊、调色碟十个以上，画框一至两个（按尺寸定做）、配套木板两块。调色白碟用来调色或调墨，可多准备几个，因为每种颜色都要单独使用小碟子。笔洗选用有隔断的，方便分染时蘸清水。

第二节　工笔女青年写生《琴韵》创作步骤

一、《琴韵》构思与起稿

绝本工笔作品《琴韵》（图8-10），画面表现音乐之美抒情浪漫的主题，青年乐手全身坐姿，身着白色衣裙抚琴凝思。这幅画以青年小提琴家为主题，绘制铅笔画稿，构思了一个纵向的画面。她双手拂动琴弦，完全陶醉在音乐的世界中。画面的环境背景中，谱架和乐谱的长方形，与小提琴边缘弧形线，形成方与圆的对比。

在深入刻画人物形象时，选择了表现她在演奏乐曲前凝神思考的瞬间。画面中，琴弓横贯左右，就像谱线延伸一样，将乐师的手指和小提琴组合在一起，成为画面的中心。

在组织安排画面的视觉元素方面，使用淡墨来画出小提琴家的面部神情。淡墨可以呈现出细腻的效果，使面部表情更加精微；用淡墨来勾勒衣纹线，使其看起来

图8-10　琴韵　白娜　绝本工笔

更加细致。在勾勒的过程中，使线保持节奏韵律美感，以增加画面的深度和层次感，同时保持淡雅的效果。通过这样的安排，能够突出小提琴家的面部表情和衣纹细节，使整个画面更加生动和精致。

二、《琴韵》制作过程

（1）勾线：白色衣裙用淡墨勾线，手臂皮肤用淡墨浅笔勾勒出手的结构形态。长发用重墨线分组勾线，用中锋笔勾线，线型无方折笔和硬角，保持了线条的韵律美感。

（2）分染：用淡墨分染衣裙，墨色深处有一些花青呈现冷色效果。五官面部墨色分染出结构关系，胭脂加花青画面部的冷色部分。

（3）罩染：白色衣裙用蛤粉反面罩染衬底。面部和手臂用赭石加少许三绿罩染后，用曙红、胭脂晕染五官部位和手部关节。

（4）勾出花纹：白衣裙上白色花纹用淡墨分染裙子的布褶结构，再用银粉加胶复勾花纹，银粉颗粒大要多加胶，彻底干透后再罩染一层中颗粒的云母，产生水晶般的透明晶莹感。

（5）背景：用淡墨染背景，衬染出衣裙的洁白，背景与裙子边缘衔接处可以适当用水笔晕开，防止出现斑驳墨痕。

第三节 《惠风渔曲》创作步骤

一、铅笔底稿

画稿是工笔重彩人物定形、定势、定位的基础工程。使用铅笔起稿，需把握构图整体的结构布局，组织好形象与形式的结构关系，确定空间与画面构成的视觉结构，确定画面主体形象及人物组合关系（图8-11）。

铅笔底稿是工笔人物画"立意"（构思）—"为象"（构图）的视象基础工程，目的是深化视觉感受，组织视觉美感元素，提升视觉效果。铅笔底稿使用HB、2B铅笔为宜，太软会落铅灰，铅笔稿要把构思意象具体化，深化构思构图，把握形象素材资源，根据主题需要，归纳、取舍，选择具有美感意义的素材支撑画面。

铅笔稿应注意以下问题：

（1）主体人物的基本形态、动作神情、形象特征、美感要素、人物占据画面空间的位置。

（2）画面人物组合关系要生动而自然，姿态、情绪相互照应，避免堆砌罗列、拥挤杂乱。

（3）注意线条分组，组织安排好笔、线、形之间的层次关系，确定主线与辅线、长线与短线，动态结构线的方位，组织好笔与线的疏密、方圆、曲直长短，为毛笔勾线定形和定势做好基础工作。

图8-11　铅笔画稿

（4）服饰衣纹多见笔，定位线、轮廓线、结构线应组织成具有韵律感的形式结构，把视觉美感元素根植于画面，提供工笔正稿制作的依据。

（5）铅笔稿要充分考虑工笔画的特点，尤其要考虑毛笔勾线的视觉要素，应在铅笔稿上展现笔法与笔线的综合表现力，为制作提供便利。铅笔起稿的过程，是逐渐把构思与构图具体化，深化美感意象的过程，由浅入深显象成形。

（6）铅笔稿完成后要喷定画液固定铅粉，避免过稿时蹭脏画面。

（7）处理好细节的结构关系，在整体把握的基础上，用不同的线条表现不同的质感，如皮肤和布褶的区别，在起稿阶段要画好面部五官、手、脚的素描关系，注重骨骼肌肉的结构和比例，配饰和花纹要注意透视变化（图8-12）。

图8-12　铅笔画稿（局部）

二、勾线落墨

　　铅笔画稿固定在画板上，把正稿绢面覆在底稿上，使用毛笔勾线复位定形。不要直接使用铅笔拷贝画稿，铅粉笔痕会污染和刺伤绢面，严重影响毛笔勾线落墨这一关键技术环节的艺术效果。铅与墨不合，铅在墨中会滞留铅痕，致使墨线中空虚悬。

　　直接在绢上用毛笔勾线过稿复位还原，技术难度比纸本更大，操作过程中画绢与画稿应对位精准无误，运笔严谨、笔不丢形，区分不同部位的墨色深浅，淡墨线描绘面部五官形神。

　　为了防止后期染色和装裱的跑墨问题，需使用研磨的油烟墨，而不要使用化学液体墨汁，也不要使用宿墨，盘子里的墨干了就不可以使用了，宿墨会导致脱胶，同样禁止使用残渣剩墨。

　　勾线注意线条的变化，肤色部分可以用淡墨，深色衣物可以用中墨。为了勾线的变化与流畅，可以选用不同的勾线笔，画长线时可以使用长峰的兼毫，画花卉可以选用笔锋利落挺括的狼毫，注意用笔勾净与连贯，不要用尖锐的笔锋刺伤胶矾。

三、墨色分染

　　墨色分染，绢要平稳固定地在画板上，为了清晰地观察墨色，背板上要裱纸作衬。

　　用墨色把整体画面基本的层次分染出来，塑造体积感，不要只分染线条，要宏观考虑整体的结构关系。不同颜色的物体要不同的墨色处理，黑色在分染的时候墨色最重，但是不要一下子调浓墨染，要一层一层地加重。分染时用水笔的含水量能把墨晕开即可，但笔不要太多水，防止滴水漏矾。叠墨要等干透之后，切忌半干时叠墨造成反色斑驳（图8-13）。

　　分染时要始终保持宏观的画面概念，分染细节要有主次，不能陷入局部，画面要整体推进，通过这一步熟悉把握画面节奏关系。此时将五官用淡墨稍加分染，塑造眼神的变化（图8-14），此时可以上一遍胶矾。

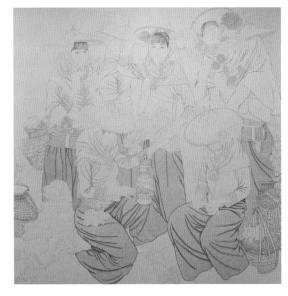

图8-13　墨色分染

图 8-14　分染细节

四、染色

染法既要有顺序，又要根据画面需要进行综合调整染法步骤。其中，分染是形象分析、结构分析和色彩分析的起点。在工笔重彩绘画中，使用墨和色彩的切入点是"勾"，而"染"则是艺术分析和步骤分解的起始过程。

（一）分染

不同方位、区域、物象、角度和形态都需要采用不同的染法。分染既是对色彩层次的分解，也是对形象结构的分析。对于五官面部的分染、服饰衣纹的分染以及环境背景的分染，画法是有区别的。分染要由浅入深、冷暖相间、至隐至显，通过精微的笔法和微妙的墨色变化，展现出精美的视觉效果。

画面重点分染的部分主要在于人物的面部神情，后面的背景继续进行其他分染步骤。背景用淡墨进行罩染，与主体物相接的时候要及时用水笔进行晕开，注意不要留笔痕。"染玄墨以定色"，在分染的过程中，首先要染墨色深的重墨部位，这是工笔重彩人物画技法中的关键环节。石涛在论画中提到"出加截，入如揭"，即染色要由浅入深，层层递进。

深入细节的刻画，将五官结构用赭墨分染出结构关系，注意眼睛的刻画，要把瞳孔的透明感表现出来，黑眼球不要勾勒太重的黑线。手的刻画要从骨节开始分染，骨骼结构和肤色要同时进行塑造（图 8-15）。

（二）精微罩染，深入刻画

罩染是工笔画中的一种着色技法，也是一种特殊的染色方法。它是通过在绘画的底层涂

上一层透明的颜料，再在其表面进行细节的描绘。这种技法能够使颜色更加鲜艳、明亮，同时也能够增加画面的层次感。使画面更加细腻，增加了画面的立体感。这种技法在表现花卉、纹饰等细腻的主题时尤为常见，能够使画面更加逼真、生动。

罩染的操作方法一般是先用淡色的墨（或色）进行底层的上色，再用透明的颜料进行罩染。这样做是为了使底层的颜色透过透明的颜料显现出来，从而达到更加丰富的色彩效果。

罩染重色，把画面构成中的大面积重色，即对人物裤子罩染墨色。墨色的罩染，要注意使用淡墨做底且不留笔痕，多层薄涂，自然晾干（图8-16）。

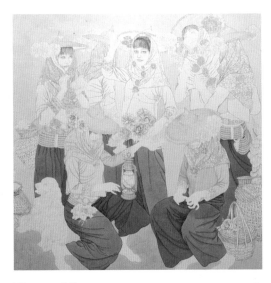

图8-15　分染　　　　　　　　　　　　　　　　图8-16　罩染

使用植物色罩染时，必须先使用浅色的淡墨做底，这样会使色彩更加沉稳且增强颜料的附着力，如使用花青罩染蓝色上衣时，需要先用淡墨做一遍底，再进行罩染。

大面积罩染时要把画面放平，防止颜料溢出，大尺幅创作要注意不要弄脏画面（图8-17）。如果罩染时画出了边界，要及时用清水笔晕开，防止画面出现水渍。

（三）综合染法

分染和罩染是绚染色彩和深化形象美感的过程，也是画面分解和还原的程序。通过分染和罩染，画面整体的墨色层次关系和各个部位之间微妙的色彩变化得以呈现，从而展现出工笔重彩作品典雅灵韵的视觉效果。

在工笔重彩人物画中，染色并不仅是染线条，而是更注重染出"形"象。工笔重彩人物

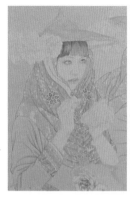

图8-17　罩染细节

画的染色方法是综合运用的，很难将分染和晕染严格分开。染色方法并不是孤立的，它旨在展现工笔重彩绘画的深层结构之美（图8-18）。

在进行染色时，要根据不同物象的结构来设定墨色的浓淡。《惠风渔曲》的惠安女形象中有很多色彩丰富的饰物，如服装、随身佩饰等。部分人物的围巾和斗笠遮掩了其面部轮廓。因此，在渲染不同方位、不同区域和不同部位时，创作者需要分辨出主次，并抓住结构的衔接组合关系，同时要考虑墨与色、笔与意、形与神之间微妙的关系。

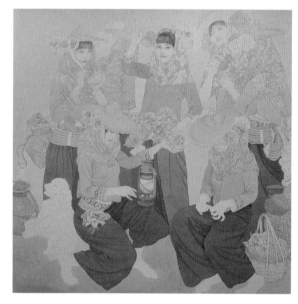

图8-18　综合染法

通过运用不同的染法，深入具体刻画出精微之美。在处理各个部位的美感表现时，要注意线条的轮廓与结构的转折。对于轮廓线边缘高起的部位，尽量不要沿着边缘向里染，以避免影响形象的立体感。

综上所述，染色过程中要根据物象的结构来设定墨色和颜色，同时要宏观考虑各个部位之间的关系。明代唐志契在《绘事微言》中强调"宁可画不到，不可染不到"，通过精细的染法刻画出精美细腻的效果，展现出工笔重彩作品的独特魅力。

（四）刻画细节，渲染氛围

在进行大幅面的工笔画创作时，由于人物众多，需要考虑人物之间的组合关系（图8-19）。不同角度、形态、动势、方位和神情需要运用不同的笔法和染法来表现，以避免单调、简单化的概念雷同。此外，人物形象的情绪呼应也是非常重要的。

在绘制人物形象时，需要特别关注人物以下几个主要部位：眉宇、眼睛、鼻子、嘴、耳朵、表情以及手的形态。面部和五官的基本形状和透视关系，动态结构的表现（包括动静、俯仰、正侧等），细节和特征的刻画，对比和照应的运用，都是深度刻画"至精之象"的关键。

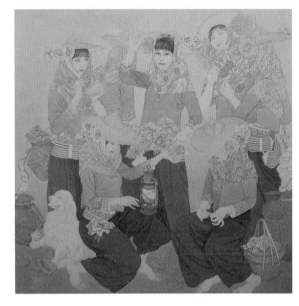

图8-19 人物组合关系

通过精细的笔法和染法，将人物形象的情感和细节表现得淋漓尽致。通过对人物之间组合关系的把握，展现出画面的动感与生动，创造出精美细腻的艺术效果。

分染时要有宏观调控的整体画面概念，考虑整体与局部的关系，避免陷入局部和孤立，确保画面的艺术效果有序整体地推进。

"文以气为主"的染法是深化了的"气韵生动"，是艺术美感的具体化体现，通过染色的清浊之分来表现生动之美。分染的过程也是形象塑造与表现的过程。

惠安女的美感体现在多个部位的美的契合上，彩花巾的韵律线与面部结构线的分染色，构成精美的视觉效果，画面中面部被彩带、头巾、斗笠围绕，形成了多个美感元素的聚合。彩色饰物环绕着面部五官神情，是物象之美的聚合，形成了花环般的重彩彩饰，而竹制的斗笠编织则展现了工笔画精工之美（图8-20）。

"思不竭、笔不困"，工笔画将思维与笔触融合，将灵感与色彩融入其中，追求深层次的美感表现。染法在工笔画中是贯通互用的，罩染并不是简单的平面色块覆盖，而是通过工笔画技法的深度刻画来实现。

古典工笔技法在《芥舟学画编·传神》十篇中有详尽而完备的记载，传承经典并精研古法是为了寻找美学根源。古代典籍和文献的记载包含了工笔重彩文化的内涵，也是画法实践的文化积累。

图 8-20　人物细节

五、《惠风渔曲》成稿

（一）面部表情区

面部是表情的关键区域，需要对五官进行重点刻画。眉目传情，眼睛使用朱磦、胭脂和少许花青来进行分染，双眼的渲染需要精细处理，使用淡墨来分染上眼睑，下眼睑和内眼睑使用色彩（胭脂、朱磦、曙红）来分染。眉毛的结构形态使用淡墨来分染，眉宇、目光和头发使用中墨来分染，再用花青和墨青来进行由浅入深地罩染。

眼角和眉梢非常重要，透明感可以通过眼角表现出来。技法要点是内画眼睑，外染眼角，眼睑内使用色彩进行分染，眼角使用极淡的墨进行微染，再使用冷红（胭脂、曙红）进行分染，但不宜使用墨来染色，因为墨色无法洗掉，容易形成黑眼圈。

嘴巴是表情的重要部位，唇缝使用墨线进行勾勒，用胭脂和朱砂来勾勒唇线。鼻子使用色彩进行晕染，同时要考虑与其他五官的衔接，对鼻翼、鼻孔和鼻骨的结构关系要进行轻柔的笼染（图 8-21）。

面部五官部位的重色，古代称为檀色（檀子），在使用时需注意色重而不浊重。前额和头发的墨色浓重处，在墨上再罩染一遍花青，可以去掉油烟墨的反光，但不要晕染太多遍。头发与面部皮肤交接处，可以使用胭脂和墨青进行分染。

（二）手部画法

惠安渔女的黑色裤子需要勾勒出重墨线，再进行由浅入深的分染，其中不仅要染裤线，

图8-21 面部表情

还要分染裤腿的结构层次。裤子使用墨色进行罩染，以突出手形在黑色长裤上的画面，强调手执渔灯正在点亮渔光的细节。惠安渔女手部的描绘方法是使用胭脂和朱砂进行分染，手指甲充血的部位使用曙红进行分染，保留指甲根部的白色半圆，半圆的周围使用胭脂进行分染。画面中的黑色长裤也是经过多次分染后逐渐加深的。

肤色用朱磦、胭脂进行分染，皮肤色使用赭石薄涂，晕染出面部结构起伏变化，可以在面色中调少量三绿进行中和，在罩染肤色的同时晕染眉宇、眼睛、鼻部和嘴唇周围的微妙结构和色彩变化。皮肤色罩染要薄，根据肤色的不同进行调整，一般罩染一、二遍肤色即可。分染血色时，如面颊、手指、鼻翼等部分，尽量不用纯赭石。赭石色是石色，分染后易浊，失去透明感。

关于手的画法大致分为四点：

（1）区别手心和手背的方法：手心的色彩变化可以使用胭脂进行分染，使手心部分呈现充血的效果；而手背染出关节处后，可以进行基本皮肤色的罩染。

（2）在描绘手指时，需要注意指关节的形态和关节部位的结构关系。手心部分呈现凹状，可以通过分染来表现起伏的变化。

（3）手与腕的关系，在描绘腕部时需要注意好腕关节的晕染，特别要注意尺骨突起的边缘处。当描绘手指部分时，应根据手指的位置进行染低和染高的操作。

（4）手的形态与手势：手的形态由结构骨骼决定，绘制手部时会遇到各种不同的手形。手是人体的第二表情，也是表情的延伸。手的动态功能包括触摸和交流，手相、手形和手势是绘画手的重点。

《惠风渔曲》中描绘了七个惠安女共十只手的不同动作和姿态，手的姿态和手势构成了整个画面的动作区之一。画中描绘了手执渔灯、手握海螺、手捧鲜花、手抚斗笠、手系纱巾彩带等动作设计，运用了分染、晕染、渲染和罩染等综合应用技法，表达了抒情浪漫的

艺术语言（图8-22）。

手的抒情表现是惠安渔女独有的美感特点。在真实的生活中，惠安渔女用勤劳的双手创造生活，她们采石筑屋，建造出遮风避雨的房屋。崇武海岸上的惠安女性用自己双手打造的石楼形成了一幅幅画卷，而惠女水库这一伟大的工程也展示了惠安女性克服困难的毅力。历史上的惠安女性创造了一个又一个奇迹，体现了女性力量和品格（图8-23）。

图8-22　手部细节1

图8-23　手部细节2

（三）足部画法

使用写生素材作为染色、落墨和用笔的依据是非常重要的。通过观察和记录真实的

生活场景，可以更好地表现出惠安渔女赤脚踏歌而行的形象。

脚是人体的支撑点，因此在绘制惠安渔女时，需要注意人物重心的安排。惠安渔女的双脚踏海迎风，这一动作需要准确地表达出来。在渲染脚部时，需要把握好脚趾关节的形态和变化，通过染色来表现脚指头的血色。

在描绘脚踝关节时，需要注意其结构和形态。特别是胫骨头和腓骨头的突出点，以及跟骨与脂肪垫的厚度关系。这些细节的把握可以使画面更加真实生动（图8-24）。

图8-24　足部细节

（四）环境和器具的画法

笔者在崇武惠安收集了大量惠安女亲手制作的精美服装、竹编制品、彩色配饰等资料，还购买了许多具体的容具、服装、竹帽等实物作为制作参照，为了追求真实严谨的效果，还需要查阅更多相关研究资料。

根据实物结合绘画技法，画腰链时使用纯银色粉加上少许云母，为了后期托裱不褪色，胶的浓度要高一些，用立粉的方法塑造银色腰链。绘制时勿使用银色丙烯，丙烯干燥后托裱会剥落。

狗的毛发采用丝毛画法，丝毛线条要有虚有实，用笔虚起虚落，毛发与背景相接处用水笔晕开墨痕边缘，绘制丝毛时不要使用狼毫以防漏矾（图8-25）。对于帽子编织效果的处理上，要注意帽檐的圆弧体积感，既要重视结构也要严谨对待编织走向（图8-26）。画面中的几顶草帽，是处理整体空间前后关系的关键，靠前的要增强素描关系的塑造，后面的帽檐可以虚化处理。

最终成稿如图8-27所示。

图8-25　狗的毛发　　　　　　　　图8-26　竹编制品

图8-27　成稿

● 工笔重彩人物画技法教程

六、创作总结

纵观历代经典中国画作品，无论是长沙马王堆汉墓的帛画，还是顾恺之等艺术家的作品，工写兼备的创作特点自古有之，并且作为中国古典绘画美学的一部分延续了两千多年。如今的中国画创作，不应将工和写割裂、对立，要做到工写兼备，才能更好地继承、发扬中华优秀传统文化。

美的鉴赏是"刻在心灵中的一种自然的情感，它独立于任何能被征服的科学"。❶

工笔重彩人物画是一种承载文心万象的艺术形式，让创作者通过美的方式去感受思维。美是人类灵魂永恒的特质，美感是精神意象在天地文心中的升华，通过笔法、设色、渲染而成为"至精之象"。高级的工笔之美并不是表面上流露出来的，而是蕴含在创作者与观者的内心深处。

陈丹青在论艺中曾提到"内心里没有的，在外界是找不到的"，这说明艺术思维是人类思维的前沿之一。《文心雕龙》中的《神思》篇和《情》篇探讨了艺术思维的本质，为工笔重彩画画法实践提供了美学思想的原理。

工笔画需要艺术家具备智力、耐力和心理控制能力，同时也要具备敏悟、选择和决策的能力，以及坚持不懈的毅力和精神意志。通过这样的努力，才能创造出高级的工笔之美。

❶ 克罗齐. 美学的历史 [M]. 王天清，译. 北京：商务印书馆，2015：45.

第四节　经典名作欣赏

本节选取经典名作以供欣赏（图8-28~图8-47）。

图8-28　北齐校书图　北齐　杨子华

图8-29　维摩演教图卷　北宋　李公麟

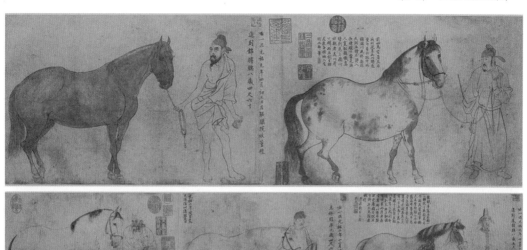

图8-30 五马图 北宋 李公麟

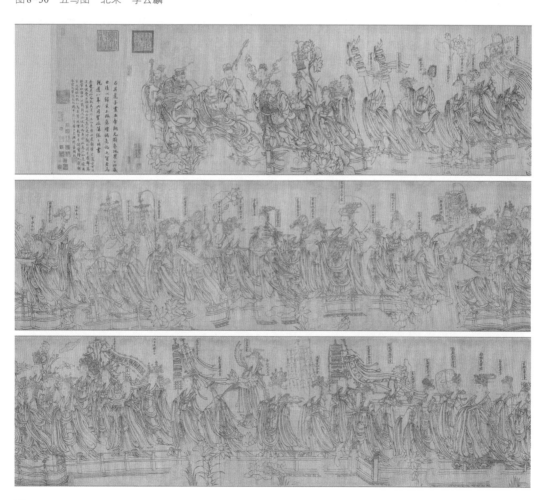

图8-31

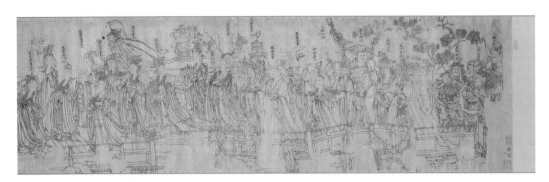

图 8-31　朝元仙仗图　北宋　武宗元

图 8-32　列女仁智图　东晋　顾恺之

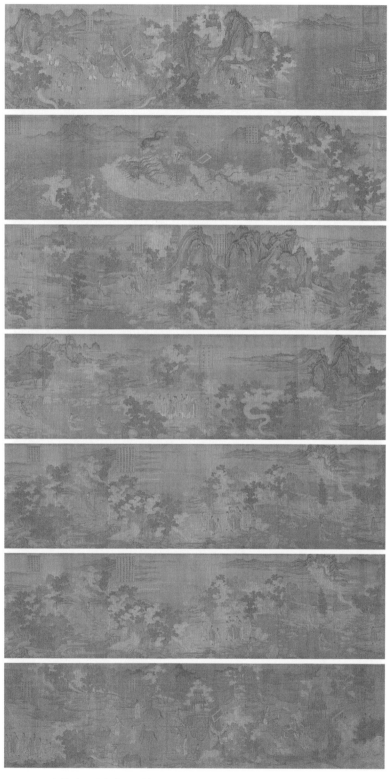

图8-33 洛神赋图 东晋 顾恺之

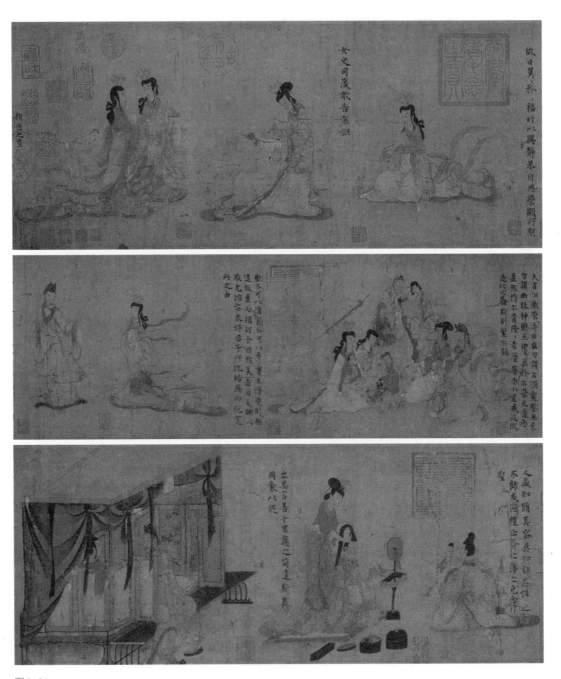

图8-34

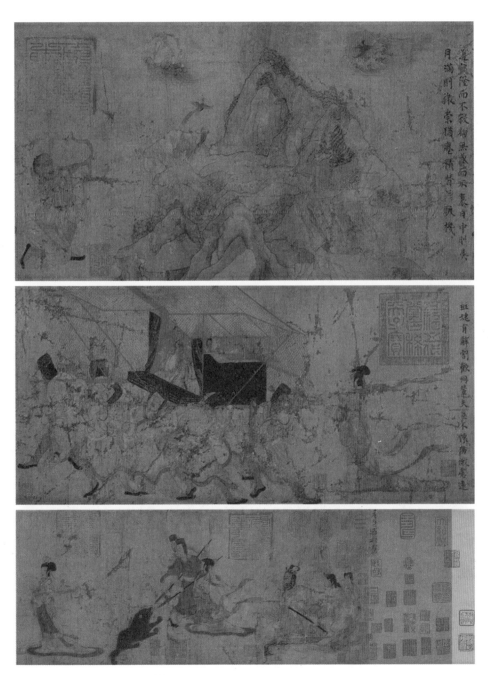

图8-34 女史箴图 东晋 顾恺之

图8-35 高逸图 唐代 孙位

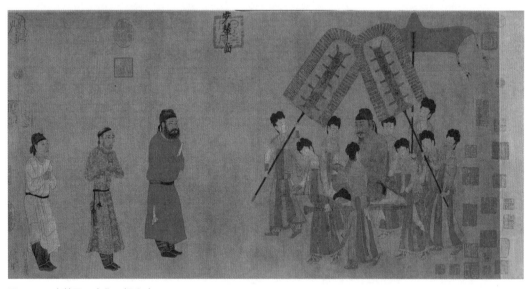

图8-36 步辇图 唐代 阎立本

● 工笔重彩人物画技法教程

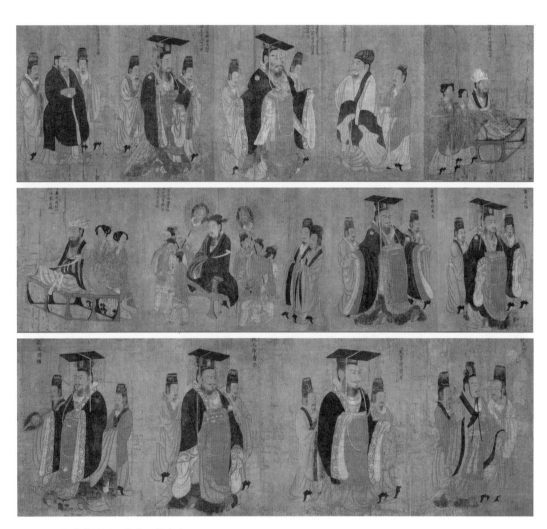

图8-37　历代帝王图　唐代　阎立本

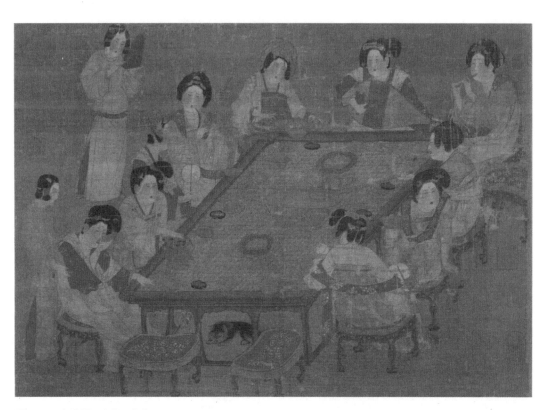

图8-38 宫乐图 唐代 佚名

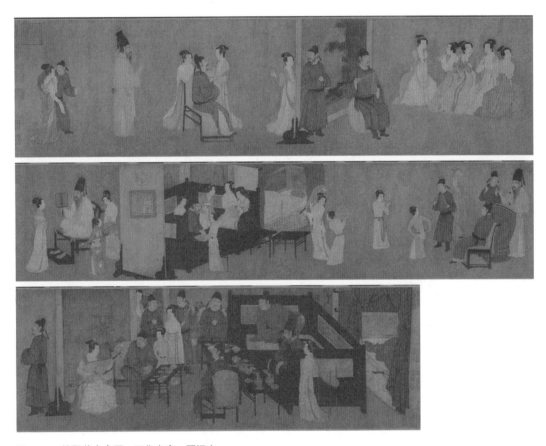

图 8-39 韩熙载夜宴图 五代南唐 顾闳中

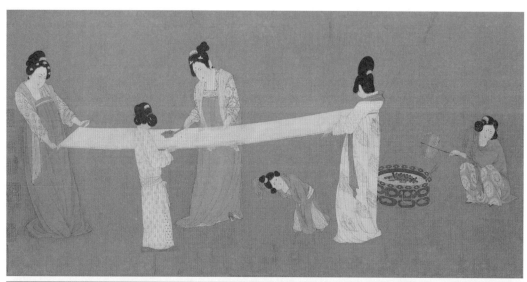

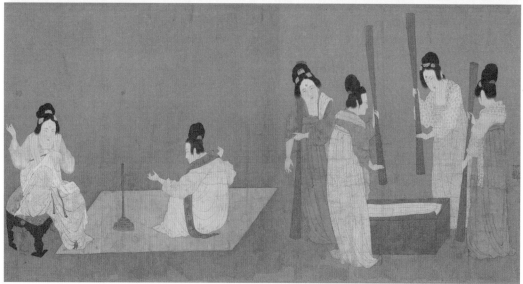

图8-40 捣练图 唐代 张萱

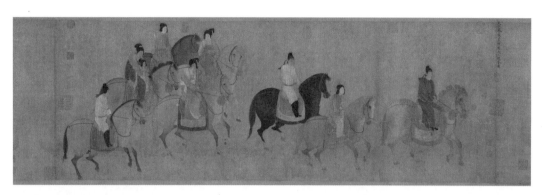

图8-41　虢国夫人游春图　唐代　张萱

图8-42　簪花仕女图　唐代　周昉

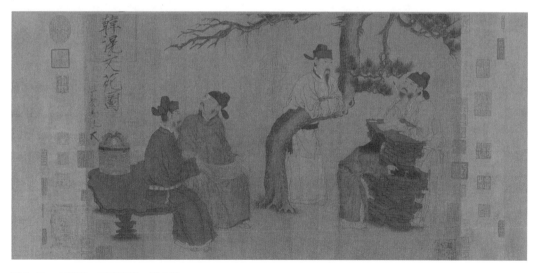

图8-43　文苑图　五代南唐　周文矩

图8-44　重屏会棋图　五代南唐　周文矩

　工笔重彩人物画技法教程

图8-45　伯牙鼓琴图　元代　王振鹏

图8-46　采薇图　南宋　李唐

图8-47 吴伟业像 清代 顾见龙

工笔重彩人物画技法教程